체현의 미학

체현의 미학

로고시즘 조형예술의 지평

초판인쇄 2021년 1월 31일
초판발행 2021년 1월 31일

지은이 오의석
펴낸이 채종준
펴낸곳 한국학술정보(주)
주 소 경기도 파주시 회동길 230(문발동)
전 화 031) 908-3181(대표)
팩 스 031) 908-3189
홈페이지 http://ebook.kstudy.com
E-mail 출판사업부 publish@kstudy.com
등 록 제일산-115호(2000. 6. 19)

ISBN 979-11-6603-305-6 93650

체현의 미학

로고시즘 조형예술의 지평 / 오의석 지음

한국학술정보

추천의 글

○

오의석 교수는 책에서 기독교 미술을 '로고시즘 미술'로 부르며 말씀으로 무장하고 그것을 체현한 미술을 살펴보면서 기독교 미술이 어떻게 오늘의 현장 속에 자리매김 되었는지 그 논리적 근거와 구체적 양상을 기술하고 있다. 저자에 의하면 '로고시즘 미술'은 외적인 소재에서 비롯되지 않는다. 저자는 참된 기독교 작가라면 먼저 '말씀'에 의해 작가의 생각과 시각이 변화되어야 하며 그 변화를 통해서 관찰과 해석과 표현도 변화하게 된다는 점을 강조한다. 그러니까 미술이 '인본주의적 사고'의 안내를 받는 것이 아니라 영원한 '진리의 로고스'에 안내를 받아야 한다는 사실을 밝힌다. 이것은 오래된 신앙의 전통이지만 늘 우리 삶을 새롭게 할 수 있는 힘과 용기를 준다.

근래에는 모든 기준이 의심되면서 '각자 좋은 대로' (삿 21:25)가 척도가 되는 기현상을 경험하게 된다. 이런 시기에 저자가 하나님께서 주신 법과 규범 안에서 문화를 일구고 늘 창조하는 도전의 조형정신을 지닌 미술가들을 주목하는 것은 의미심장하다. 오랜만에 목마름을 해소할 수 있는 책을 만나 기쁘다.

서성록 (안동대 미술학과 교수)

○

"태초부터 있는 생명의 말씀에 관하여는 우리가 들은 바요 눈으로 본 바요
자세히 보고 우리의 손으로 만진 바라 (요일 1:1)"

예술의 주체는 하나님이십니다. 예술가의 역할은 하나님께서 예술가에게 선물로 주신 영감을 형상과 질료로 변환하는 것이며, 작가들에게 작품이란 이 선물을 담아내는 행위입니다. 크리스천 작가들은 형상화한 이미지를 통해서 눈에 보이지 않는 것을 이야기고, 관람자의 시선을 영원에서 시간으로, 그리고 다시 시간에서 영원으로 향하게 합니다. 영원한 로고스는 저자의 손에 의해서 눈으로 볼 수 있고 또 만질 수 있게 되었습니다. 저자는 영원한 로고스가 형상과 질료로 체현(embodiment)될 수 있음을 우리에게 보여주고 있습니다. 말씀이 체현된 조각과 이미지의 세계에서 우리는 영원한 하나님을 만나게 됩니다.

예술은 마음의 뿌리와 세계관의 산물입니다. 저자의 인용처럼 기독교 예술이란 기독교를 작품에 집어넣는 것이 아니라 한 기독교인으로서 작품을 제작하는 일입니다. 이 책은 크리스천 예술가가 자신의 작품을 통해 영원하신 하나님을 세상에 드러내고 또 변증하기 위해서 흘린 땀과 묵상의 결과입니다. 미학자로서의 학문적 통찰력과 성경에 대한 폭 넓은 이해는 저자의 글에 무게를 더하며 깊이를 더하고 있습니다.

책을 읽는다는 것은 마치 낯선 곳을 여행하는 것과 같습니다. 여행을 가야 할 조언들은 많지만, 여행을 가야 할 이유와 방법에 관한 이야기를 듣기는 쉽지 않습니다. 이 책은 우리에게 왜 기독교 미술이라는 여행을 해야 하는지를 보여주며, 크리스천 예술가라면 누구나 한 번쯤 생각해보았을 로고스의 체현이라는 주제로 우리를 인도합니다. 예술은 눈에 보이는 것을 통해서 눈에 보이지 않는 것을 이야기하는 것입니다. 저자에게 예술이란 존재로부터 존재의 본질을 듣는 행위입니다. 저자는 자연 속에 그리고 대지 안에 감추어진 존재의 본질을 우리에게 보여주고 있습니다. 그렇게 해서 예술은 진리를 선포하는 도구가 됩니다.

글은 그 글을 쓰는 이의 삶을 반영합니다. 이 글에는 오랫동안 보이지 않는 영원하신 하나님을 사람들이 만지고 느낄 수 있게 하려고 애를 썼던 저자의 마음이 문장 하나하나에 담겨 있습니다. 화려하거나 과장되지 않은 소박한 저자의 진솔한 필체가 묵직한 울림으로 들립니다. 크리스천 예술이라고 하는 무겁고 투박한 주제들을 날카로운 통찰력과 진솔한 표현으로 독자들이 쉽게 이해할 수 있도록 잘 설명했습니다. 이 책이 많이 읽혀서 신앙과 예술 사이에 고민하는 이들에게 도움이 되었으면 합니다.

라영환(총신대학교 교수, 신학과)

○

오의석의 예술, 계시에서 조형으로의 길 내기

"오늘도 나는 말씀과 형상 사이에 있고, 조각은 그 틈새에서 빚어집니다."

-오의석[1]

오의석의 예술 행보는 무릎 꿇고 두 손을 모아 기도하는 인물 군상으로 함축된다. 탐욕으로 얼룩진 역사에 대한 의식에서 기도하는 인간의 존재적 근간이 마련된다. "전쟁과 기아, 폭력, 낙태, 환경오염 등, 지구는 중병으로 신음한다. 그 안에서 인간들의 삶은 갈수록 소외되고 박탈된 일상으로 얼룩진다. 진실이 철저하게 외면당하는 상황에서 적어도 한가지만은 분명했다. 처절한 자기성찰에서 시작되는 것 외에 다른 도리가 없다는 게 그것이다. 하지만, 역사는 이성과 합리가 정작 그러한 과업이 요구하는 충분한 자질을 갖추지 못했다는 사실 또한 거듭 확인해주었다. 오의석은 자신의 1990년 작 〈흙.사람.불-사슬〉(38x25x55 cm)을 통해, 인간의 본성에 이미, 스스로 끊어낼 수 없는 억압의 사슬이 드리워져 있음을 고백한 바 있다.

인간은 자신에 침투해 모세혈관을 흐르는 죄(罪)-오늘날 자주 억압으로 명제화되고 명명되는- 의 굴레를 인식하는 것에 의해 비로소 자신에 대해 알고, 스스로 그 사슬을 끊을 수 없다는 것의 인식에 의해 구원을 갈망하기에 이른다. 바로 그 갈망으로부터 기도하는 인간의 존재론적 당위가 확보되는 것이다. 그렇기에 기도하는 인간이야말로 진정으로 자신에 뿌리내린 인간이라 할 수 있다.

1 오의석, 「말씀(Logos)이 체현된 조각 이미지」, cat.『말씀과 형상』, 진흥아트홀, 2003.

기도는 무능력한 인간의 행위가 아니다. 그것은 스스로 자신의 해방을 꾀할 수 없음을 인식하지만, 그 무능력은 '선택된 비능력(non-puissance)'으로서, 그것은 일반적인 의미의 무능력(im-puissance)과는 아무런 상관이 없다. 비능력(non-puissance)은 자신이 자신의 억압으로부터 스스로 해방될 수 없음에 대한 인식 안에서 통상적으로 '해방'으로 규정되는 일체의 행위를 꾀하지 않으려는 의지적 결단인 것이다. 또한 스스로를 자신과 타자의 해방-또는 해방으로 위장된-을 위한 수단들을 택하는데 있어 일체의 의지적인 적극성을 내려놓는 것으로서 이 비능력이야말로 오의석의 삶과 그의 예술미학이 시종 이정표로 삼아왔던 예수의 인격적 특성이기도 하다. 이것이 오의석의 1999년 작 〈20세기의 얼룩진 지구를 회상함〉에서 인물군상이 예외 없이 무릎을 꿇은 채인 이유이리라.

미술평론가 김숙경은 오의석의 인물상에서 "가공되지 않은 조형"을 보았노라 했다. 그 '가공되지 않음'은 한편으론 존재에 침투해 있는 억압의 사슬과 다른 한편으론 그 억압의 고리를 끊어낸 예수에 대한 오의석의 성찰에서 기인한 것이 분명하다. 그것이 오의석의 예술로 그가 속한 세대가 촉구했던 "세련된 현대성과는 거리를 두는 쪽"을 택하도록 했던 용기의 근간이기도 했을 것이다.[2] 매체 사용이나 조형적 접근방식에 있어서라면, 오의석은 한껏 개방적이었고 자유로웠다. 철조에서 테라코타를 오갔고, 포토콜라주에 레디메이드 오브제를 매칭시키기도 했다. 늘상은 아니더라도 영역은 환경조각이나 공공조각으로 확장되었다. 그럼에도, 그는 그의 동시대를 휩쓸었던 주류 세속미학에 편승하기를 거부했다. 무릎 꿇지 않은 주체의 기도 없는 미학, 현대미술을 풍미하는 요란스러운 감각적 변주와 해체의 영성을 촉구했던 그것을 오롯이 경계했기 때문이다. 오의석의 조형 미학에 대해서 누락해선 안 될 진실이 바로 이것이다. 조각은 물론 물질적 사건이지만, 그 이면에는 예외 없이 성서의 하나님의 계시가 드리워져 있다. 오의석은 이를 '로고시즘(Logos-ism)'이라는 개념으로 함축한다.

2　김숙경, 「현대성에 대한 반기」, cat.《오의석 테라코타 작품전》, 1992.9.1.~9.9. 토-아트 스페이스(서울)/ 1992.9.15.~9.22. 맥향화랑(대구)

로고시즘, 그것은 그가 시종일관 걸어왔던 길의 이름이다. 마치 존 번연의『천로역정』에서 크리스천이 그렇게 했던 것처럼. 이 여정은 게시에서 조형으로 난 길을 내는 지난한 시간이요, "때론 중심을 잃고 흔들렸고 균형을 잡지 못해 좌우로 치닫기도 했던" 시간이기도 했다. 오의석의 표현을 따르면, "말씀과 형상 사이에서, 조각과 함께 지내온 세월"이었다.[3] 그리고 결국 그는 그의 흔들림이 없는 소신으로, 그것이 매우 낯설었던 현대조각의 영역에 한 길을 냈고, 이제 그 길은 그의 후학들이, 그리고 우리 모두가 걸어야 할 길과 관련하여 하나의 모델이 되고 있다.

심상용(미술사학 박사/서울대 교수)

3 오의석, 「말씀(Logos)이 체현된 조각 이미지」, 앞의 cat.

책머리에

로고시즘 조형예술의 길

왜 로고시즘이어야 하는가? 로고시즘(Logos-ism)을 신학이 아닌 미술의 용어로 한정하면서 믿음의 작가들 작품세계를 조명하고 나의 40여년 작업을 정리하는 이유는 무엇이며 그럴 수밖에 없는 정황은 무엇인가? 이 물음에 답하기 위해서는 예술지상주의 조각 청년의 시절로 돌아가 보아야만 할 것 같다. 예술을 위해서라면 어떤 체험과 방종까지도 추구하려 들었고 용납되어야 한다고 외치고 싶던 때가 있었다. 예술이 구원의 길이고 영원을 보장할 것이라는 착각 때문이었다. 그 같은 무지와 혼돈의 캠퍼스에 찾아온 말씀(Logos)은 의지하고 추구하던 작품세계의 질서와 희망 전체를 전복시켰다. 그리고 말씀과 형상의 대립과 충돌이 시작되었다. 선택해야만 했다. 형상과 이미지의 종으로 살 것인지, 아니면 말씀의 제자로 따라 나설 것인지. 말씀의 선택은 곧 말씀 이외의 모든 것을 포기하는 것과 다름없었다. 그 말씀이 아니었다면 무한에 가까운 조형적 자유를 누릴 수 있었을 텐데 그 말씀 때문에 손과 발이 꽁꽁 묶인 채 오랜 시간 좁은 길을 걸었고 좁은 문을 통과하였다. 잠시 한 눈을 팔고 일탈을 꿈꾸기도 하였지만 다시 돌아갈 수는 없었다. 형상을 통해서 말씀을 증언하고 선포하는 것 말고는 다른 길이 보이지 않았다. 어쩌면 산업사회의 폐기물인 고철 오브제로 십자가만을 고집하며 만드는 용접 조각가로 한 평생을 보낼 것만 같았다.

그러나 점차 말씀에 눈이 열렸고 말씀의 눈으로 세상이 보이기 시작했다. 먼저 인간이 눈에 들어왔고 흙과 불의 테라코타 조형을 통해 인간의 창조와 심판, 연약한 체질과 연단, 정화의 이야기를 담아보았다. 그리고 말씀을 따라나선 지구촌 답사 현장에서 극심

한 어려움 가운데 던져진 사람들의 실존적 상황에 눈을 뜨게 되었다. 이렇게 확장된 말씀의 실천과 참여적인 관심은 점차 작품세계를 환경과 현장 속으로 이끌어 갔고 결국 대지와 자연을 품고 누리는 작업에까지 이르게 되었다. 감히 창조주와의 동역을 경험하며 이야기하는 지점에 서있게 된 것이다. 문명에서 인간으로, 인간에서 환경과 자연으로 작업의 지향이 변화하는 가운데 작품의 재료는 고철에서 흙으로, 흙에서 사진과 오브제로, 다양한 환경 작업의 매체와 대지의 현장으로까지 지평을 넓혀 왔다. 지난 40년 작업의 여정을 돌아볼 때 시편의 기자처럼 '내 잔이 넘친다.'라는 고백을 하지 않을 수 없다. 그 풍성함과 다양한 모색을 가능케 한 것은 바로 말씀이었다. 말씀의 진리는 형상의 세계 안에서도 얼마나 많은 자유를 누리게 하고 가능성을 열어주었는지를 분명히 목도한다.

말씀에 붙잡힌 오랜 작업의 여정에서 동일한 믿음을 고백하며 다양한 작업을 펼치는 많은 작가들을 만난 것은 큰 축복이 아닐 수 없다. 그들과 함께 하는 공동체 안에서 로고시즘 미술의 지평의 넓이와 깊이가 어떠한지를 알 수 있었기 때문이다. 동역한 미술단체와 그룹들은 물론이고 창작과 연구 환경, 이론 탐구와 실천의 장을 제공한 많은 기관과 학교에 감사한다. 먼저 대구가톨릭대학교의 학술연구비 지원으로 세 번째 저서를 발간하게 되어 더없이 기쁘다. 1989년부터 오늘까지 재직하는 동안 대학의 지원으로 인해 많은 연구와 창작, 프로젝트의 수행이 가능하였다. 특히 미국과 중국의 대학에서 각각 1년간 체류하면서 보낸 연구년과 조각문화의 이해를 위한 유럽의 연구답사 지원은 전공교육과 함께 누린 특별한 혜택으로 기억된다. 1990년대 중반 미국 칼빈 칼리지(Calvin

College)의 방문교수와 작가로 체류하는 동안 미술학과 교수진의 친절과 도움을 잊을 수 없다. 체현의 미학에 대한 단초를 마련해 준 찰스 영(Charles Young) 교수와 작품 연구를 도와준 칼 하이스만(Karl Huismman) 교수의 친절에 감사의 마음을 전한다. 캠퍼스에 조각공원 프로젝트를 기획하고 초청해 준 중국 연변과학기술대학 김진경 총장님과 건축예술학부의 주수길 교수님, 동역한 건축과 교수진에 감사한다. 연변의 흙과 바람, 자연과 사람 속에서 일 년을 지내며 환경조각의 창작과 설치를 통해 로고시즘 조형의 실천과 참여 기회를 누릴 수 있었기 때문이다. 수차에 걸쳐서 교육과 강의로 섬길 수 있도록 초청하고 연구와 창작에 동기를 부여해 준 밴쿠버기독교세계관대학원(VIEW)과 제주열방대학 순수미술학교(F.A.F.)에 감사한다.

그동안 26회의 개인전을 가질 수 있도록 초대하고 기회를 준 미술관과 갤러리에도 감사의 마음을 전한다. 첫 개인전을 연 서울의 제3미술관, 제24회 개인전으로 '로고시즘 조형의 지평전'을 열었던 김세중 미술관, 진흥아트홀과 한수경갤러리, 제주의 성안미술관, 대구의 맥향화랑, 갤러리 소헌, 동제미술관, 갤러리 GNI. 등, 로고시즘 작품 발표의 장으로 초대해 주심을 감사하지 않을 수 없다. 로고시즘 작품세계를 주목하여 보고 연구의 대상으로 삼아 학술지에 논문으로 발표한 연구자들이 있음을 기억하며 감사한다. 이은주 작가의 논문 「말씀의 체현으로서 오의석의 조각 이미지 연구」와 한국연구재단의 지원으로 이루어진 이소명박사의 「절대자를 만나는 예배로서의 미술: 신학적 미학을 통한 오의석 작가의 스토리텔링」은 생존하는 조각가의 작품세계를 조명한 학술연구논문으로 로고시즘에 조형에 대한 특별한 관심과 성원을 보내주었다.

이 책의 뼈대를 이루는 학위논문을 세심하게 지도해 주시고 본향으로 떠나신 고 박남희 교수님께 깊이 감사를 드린다. 교수님의 격려와 지도가 없었다면 이 책은 세상에 나오기 어려웠을 것이다. 출간 전의 초고를 읽고 추천의 글을 써주신 미술평론가 서성록 교수님과 신학자 라영환 교수님, 서울대미술관장 심상용 교수님의 노고에 감사한다. 대구동부교회의 강단을 20년 넘게 강해설교로 섬기신 김서택 목사님께 감사를 드린다. 그 말씀으로 인해 한 조각가의 중년 이후 삶과 작업이 말씀 안에 머물 수 있었고 로고시즘 조형의 집을 세울 수 있었기 때문이다. 2014년 연구년을 말씀의 숲 속으로 깊이 들어가 신학수업과 함께 작

품 연구의 기회를 준 합동신학대학원에 감사를 드린다. 거친 원고를 정리하고 한 권의 책으로 멋지게 꾸며준 한국학술정보 편집팀과 유나님께 고마운 마음을 전하며 세상에 또 한 권의 책이 나오기까지 함께 수고한 모든 도움의 손길들에 감사를 드린다.

가난했던 청년조각가를 남편으로 맞아 36년을 사랑으로 동행한 아내 종화(種花)에게 정년을 기념하는 이 작은 책을 기쁨으로 헌정한다.

2021년 1월 3일, 결혼기념일에
효성캠퍼스 연구실에서 저자 오의석

목차

이 책은 저자의 박사학위논문에 2010년 이후의 전시자료를 보완 수정하여 저술되었음.

왜
로고시즘
미술인가?

로고시즘(Logos-ism)은 아직 사전에 등재되어 있지 않은 단어다. 로고스(logos)와 이즘(ism)의 합성어로서 '문자주의', '이성주의', '말씀주의' 등으로 직역할 수 있는 용어이다. 로고스(logos)는 철학에서 우주의 법칙, 우주를 지배하고 전개시키는 일정한 조화와 통일이 있는 이성적 법칙을 말하며, 신학적으로 로고스(Logos)는 예수 그리스도로서 인간이 되어 말한 하나님의 말씀, 삼위일체의 제2위인 성자 그리스도를 의미한다. 신학적으로는 '로고스'는 하나의 이데올로기로 이념화될 수 없는 절대개념이다. 그래서 '로고시즘'이란 용어의 성립 자체가 어려웠다고 생각된다. 이와 달리 미술에 있어서 로고스는 파토스(pathos, 情念)와 대응적 개념으로 '이성', '논리' 등의 의미로 논의되어 왔다. 그렇지만 '로고시즘'이란 명칭으로 그 일련의 작업을 규정하며 연구한 사례는 찾아보기 어렵다.

이러한 상황 속에서 그동안 진행된 연구자의 로고시즘 관련 연구에 대해서 신학적인 입장에서는 경계의 입장을 보이기도 하였다. 그 이유는 두 가지로 집약된다. 첫째는 이데올로기의 시대가 이미 종말을 고한 현시점에서 이와 같은 이념화의 시도가 과연 필요한가라는 의문의 제기이다. 둘째는 절대적인 로고스를 하나의 이데올로기로 이념화하는 데에 대한 신학적 우려이다. 이러한 신학적 논란과 비평을 고려하면서 연구자는 로고시즘을 신학의 용어가 아닌 미술용어로 그 범위를 한정하였고, 신앙과 학문의 통합을 추구하는 기독교학문학회의 학술발표와 논문을 통해서 수차례의 검증을 거치며 연구를 진행해 왔다.[1] 기독교 미술계로부터는 로고시즘이 기독교 미술의 대용어가 아닌가 하는 지적도 있었지만, 본 연구자의 입장은 단순한 대용어가 아니라 기독교 미술의 정체성을 적실히 드러내는 용어로서 로고시즘은 하나의 종교미술의 범주에서 벗어나 미술계와 소통을 가능케 하는 의의가 있음을 주장해 왔다.[2]

1 한국 현대 기독교 미술과 로고시즘의 이해(2010, 기독교학문학회 춘계학술발표대회), 한국 현대 로고시즘 미술에 관한 연구(『신앙과 학문』, 15권 3호, 2011) 등이 있다.
2 새로운 지평'이란 주제로 열린 아트 미션 주최 기독미술세미나(밀알미술관, 2011)가 좋은 예이다.

1. 로고시즘 미술의 신학적 기초

1) 창조

창조는 성경에 기록된 선언이며 가르침이다. '태초에 하나님이 천지를 창조하시니라'는 장엄한 선언으로 성경은 시작되며, 창조주의 창조에 대한 진리는 신구약 성경 전체에 폭넓게 언급되어 있다. 창조의 목적은 창조주의 영광을 보이기 위한 것이었고, 창조는 창조주의 자유로운 행위로서 창조해야 할 어떤 필연성이 있었던 것은 아니었다(사도행전 17:25 참조). 그리고 창조는 창조주의 말씀으로 이루어졌다. '하나님이 가라사대 빛이 있으라 하시매 빛이 있었고 그 빛이 하나님의 보시기에 좋았더라(창세기 1:3, 4). 이처럼 창조의 역사는 인간의 계획이나 고안과 다르게 창주주의 영광과 전능성이 나타나고 있다. 성경에 의하면 피조세계 전체는 창조주의 말씀과 계획에 의해서 빚어진 하나의 위대한 작품인 것이다. 그리고 세상은 창조주의 작품이 생성되는 작업실이고 연주장이라고 할 수 있다. C. S. 루이스는 그의 명저 『순전한 기독교』에서 다음과 같이 창조세계를 유비적으로 설명한 적이 있다.

이것이 기독교가 정확히 말하는 바입니다. 이 세상은 위대한 조각가의 작업실이고, 우리는 그 조각가가 만든 조상들입니다. 그런데 지금 이 작업실에는 우리 중 일부가 언젠가 생명을 얻으리라는 소문이 떠돌고 있습니다(Lewis, 2006, p.248).

(1) 창조의 원형성

창세기 1장의 창조기사에서 신학자들은 두 가지의 창조 개념을 찾아내고 있는데, 1장 1절의 '태초에 하나님이 천지를 창조하시니라'는 무(無)에서 유(有)의 창조(creation ex nihilo)를 뜻하며, 이러한 "천지 창조의 기록은 지구상의 모든 창조 신화가 기존의 재료로부터 변형(transform)"(양승훈, 1988, p.10)이란 점에서 본질적인 차이를 보여 주고 있다. 그리고 이것은 창조주의 창조와 인간의 창조 활동이 가지는 차별성을 드러낸다. 이러한 차별성 때문에 인간의 창조적 활동에 대해서 창조란 표현보다는 '창작' 또는 '제작' 등의 용어를 사용하는 것이 적절하다는 주장도 있다. 이것은 인간의 창조 활동이 기존에 존재하는 어떤 재료를 가지고 무엇인가를 만들게 되는 한계와 제한성을 강조하는 입장이다.

이와 같이 차이를 갖는 창조주의 창조가 인간의 창조의 활동에 주고 있는 규범과 시사점이 있다. 창조주의 창조는 인간이 행하는 창조적 조형 활동의 원형이라는 사실이다. 원형이라는 의미는 크게 두 가지로 나누어 생각할 수 있는데, 첫째는 시간적으로 앞서는 것으로서의 원형(archetype)의 의미이며, 또 하나는 표준이 될 모범과 본보기가 되는 모델로서의 원형(prototype)의 의미이다. 창조주의 창조가 인간 창조의 원형이라고 할 때는 이양자의 의미를 모두 포함한다. 즉 창조주의 창조는 태초(in the beginning)에 이루어진 것으로서 시간적으로 모든 창조적 활동의 근원적 의미를 가질 뿐만 아니라 그 창조가 보기에 매우 좋았던, (善)했던 완벽한 모델로서 원형적 의미를 갖는다.

창조주의 창조에 대해서 더 고려할 점은 성경의 창세기 1장에 뒤따르는 엿새 동안의 창조는 무로부터의 창조가 아니라는 것이다. 그래서 신학자들 중에는 무로부터의 하늘과 땅의 원초적 창조를 제1창조로, 창조된 것을 사용한 창조를 제2창조로 구별 짓기도 한다.

여기서 인간의 창조적인 활동은 창조주가 보여 준 제2창조의 영역에 속한 것으로 이해할 수 있다. '창조적 예술가로서의 하나님(God as the Creative Artist)'의 개념은 무형의 세계로부터 형태(form)를 이끌어 내신 창조주라는 점이 그의 창조가 가지는 로고시즘의 원형적 의미이다. 창조사역의 결과에 대해서 '좋다'라는 판단은 곧 창조주 자신이 만든 것에 대해 긍정으로 본다는 점에서 물리적 세계에 대한 성경의 독특한 통찰을 제공한다. 홈즈

(A. F. Holmes)는 이러한 긍정이 '물질적인 것에 대한 플라톤의 경시나 동양과 서양의 어떤 신비주의의 현세 부정적 측면과 현저히 대조'를 이룬다고 말한다(Holmes, 1985, p.101). 창조된 물질계에 대한 성경의 이와 같은 이해는 앞으로 다루게 될 체현의 미학에 대한 논의의 기반이 된다.

(2) 창조의 진행성

창조주의 창조가 완결된 것이 아니라 발전적인 것으로서 인간에게 준 문화 명령에 따라 인간의 경작과 창조 활동을 통해서 성취되어 간다는 사실은 창조주의 창조가 갖는 원형적 의미와 인간 창조 활동에 대한 가치를 제공한다. 월터스(A. M. Wolters)는 창조란 한 번 만들어진 다음에 정적인 양으로 남아 있는 것이 아니라 성장되고 개발되는 것으로 그 임무가 인간에게 주어진 것이라고 말하면서 인간의 문화에 대한 견해를 다음과 같이 밝힌다.

> 인간 문화의 광대한 전 영역은 진화의 변덕이 빚어낸 임의적인 변종들로 이루어진 장관도 아니고 자율적인 자아가 창조적으로 이룩한 영감의 파노라마도 아니다. 그것은 창조에 나타난 하나님(창조주)의 경이로운 지혜와 우리의 임무가 이 세계 안에서 갖는 심오한 의미를 드러내 준다. 우리는 하나님(창조주)의 계속되는 사역에 참여하며 창조주의 걸작을 위한 청사진을 끝까지 수행함으로써 그분의 조력자가 되도록 부름 받았다(Wolters, 1992, p.55).

인간이 창조주의 발전적 창조에 조력자로 부름을 받았다는 것은 창조주의 창조가 원형으로서 우리에게 지속적으로 제공하는 특혜이며 선물이다. 이처럼 창조의 진행에 관해서 신학자들의 견해는 말씀과 신학에 근거하여 창조에 대한 이해를 넓히는 데 큰 도움을 주고 있다. 그리고 자연과 현실의 세계에서 창조의 진행을 확인하고 소개하는 연구는 조각을 하는 작가와 교수들에 의해 발견되고 진술되기도 한다. 일례로 조각 감상의 방법론에 관한 한 논문에서 이성도 교수는 일체의 자연을 하나의 조각 개념으로 설명하면서

다음과 같이 서술함으로써 진행적인 창조에 관한 우리의 이해를 넓혀 주고 있다.

> 거대한 대지는 퇴적과 침식을 거듭하면서 지구의 탄생 이래 지금까지 세계의 모든 곳은
> 똑같은 모습을 나타내질 아니한다. 자연의 모습 그대로가 하나의 조각작품이다… 쌓여
> 가는(퇴적) 모습은 소조적인(modeling) 방법에 의한 조각으로, 비바람에 깎여져(침식)
> 나가면서 이루어진 기암괴석은 조각적인(carving) 작품으로 자연 그대로가 조각작품인
> 것이다. 우리는 자연 탐방에서 산하대지(山河大地), 기암괴석(奇巖怪石), 다양한 수목 그
> 대로를 조물주가 만든 작품으로 바라보면서 경탄해 마지않는다(이성도, 1998, p.180).

지구의 표면에 일어나는 현상을 조형적 차원에서 바라보며 창조적인 조각작품으로
이해하고 감상하는 위와 같은 입장에서 한 걸음 더 나아가서 본 연구자는 지구 전체가
자전하면서 공전의 궤도를 가지고 운행하는 행성이라는 사실로부터 지구와 태양계가 한
점의 거대한 키네틱 조각으로 볼 수 있다고 주장한 적이 있다(오의석, 2001, p.248). 이러한
시각에서 보면 대지미술을 비롯하여 지상에 세워진 모든 조형물들이 일반적인 인식 속
에서 한 장소에 설치된 것처럼 보이지만 실상은 지구의 운행과 함께 회전하며 움직이고
있는 상태에 있다. 대지와 지구, 자연과 우주에 대한 이러한 탐색은 창조주의 창조가 인
간 창조의 원형과 바탕이 됨을 재확인시켜 주면서 그 창조가 고정적이지 않은 진행성을
가지며, 인간의 창조행위가 창조주의 창조에 조력하고 있음을 확인시켜 준다. 창조의 진
행이 자연에 의해서만이 아니라 인간의 경작과 창조적인 문화 활동에 의해서 성취되고
확산된다는 사실은 로고시즘 미술의 신학적 기초로서 창조가 갖는 중요한 의미이다.

(3) 창조의 계시성

창조주의 창조가 갖는 원형적인 의미는 그의 창조의 결과물인 자연을 통한 계시 속에
서 확인된다. 계시는 창조주가 그가 지은 피조계를 통하여 자신을 나타내는 것이다. 사도
바울은 신약성경 로마서 1장 20절에서 '하나님의 영원하신 능력과 신성이 그의 만드신
만물에 분명히 보여 알게 된다'고 기록하고 있다. 구약성경 시편의 기자는 '하늘이 하나

님의 영광을 선포하고 궁창이 그 손으로 하신 일을 나타내는도다'(시편 19:1)라고 기록하
·였다.

자연을 가장 위대한 미술관으로 인식하면서 자연으로부터 창조적 질서와 구조를 배
우고 표현하는 일이 미술의 역사에 지속된 것은 자연스러운 일이다. 창조주가 계시되고
있는 자연은 그 자체로서 완벽한 조화와 질서를 갖고 있으며, 자연이 가진 조형적 질서
와 조화는 우리에게 창조주를 인식하게 하며 그 자체로서 창조를 증거 한다.

자연이 보여 주는 놀라운 설계, 조직, 생물들의 경이로운 습성과 능력 등은 자연이 특
별한 설계와 목적을 가지고 창조되었음을 말해 주는 것으로 목적 원인론적 창조의 증거
들이라고 불린다. 자연의 아름다움도 그중의 하나이다. 이유를 설명할 수 없는 자연의 아
름다움은 그 자체로서 보기에 좋은 목적을 갖고 창조된 것으로 자연의 미는 완벽한 질서
와 조화, 균형과 구조성을 갖는다. 그래서 자연은 미의 원천으로서 조형 창조의 활동에
있어서 관찰과 묘사, 분석과 변형의 대상이 된다. 이러한 창조세계의 구조 안에서 창조주
의 신성과 능력이 계시된 자연은 조형 창조의 근원적인 원형이자 인간의 조형 작업에 끊
임없는 자산이 되어 왔다(오의석, 1996, p.148).

2) 성육신(incarnation)

성육신은 영원한 말씀이 육체가 되어 세상에 찾아온 사건으로 로고시즘 미술의 기반
이다. 예수 그리스도가 육체로 오셨다는 것은 피조된 생명의 조건과 신분으로 와서 죽
게 되었다는 것을 의미하며 이는 곧 인간이 되었다는 뜻이다. 신약성경은 창조주 하나님
이 인간이 되었음을 말하고 있다(요한복음 1:1 이하, 14절). 창조 기사와 함께 이 성육신에서
도 형상과 물질세계에 대한 긍정과 가능성을 찾을 수 있다. 영혼과 육체, 피안과 현실을
이원적으로 구분하는 그리스도의 이원론적 사상과 달리 기독교는 육체와 물질의 세계를
경시하지 않는다는 점에서 말씀을 체현하는 로고시즘 미술의 당위성을 확인할 수 있는
것이다.

로고스가 형상과 질료를 입은 사건으로 형상세계에 대한 긍정이라는 해석과 성육신

은 기독교 미술과 문화의 한 모델로서 고찰할 가치가 있다. 웨버(R. E. Weber)는 그의 저서 『기독교 문화관』에서 교회사에 나타난 문화에 대한 세 가지 유형의 모델을 제시한다. 첫째는 사회의 구조에 참여하는 것을 거부하거나 문화 창조 영역에서 활동적인 노력을 하지 않음으로써 이 세상으로부터 벗어나려는 분리 모델이고, 둘째는 문화와 타협하거나 문화와의 긴장을 인정함으로써 삶의 구조에 참여하는 것을 옹호하는 동일시 모델이며, 셋째는 복음을 통해서 삶의 구조를 변화시키려는 변혁 모델이다. 이 세 가지 유형의 모델에 대해서 웨버는 역사적 근거와 자료를 제시하며 다루고 있는데, 그의 결론은 이들 각 모델들이 각각 기독교의 사회적 책임에 대한 통찰을 제공하고 있지만 그 어떤 모델도 그리스도인과 사회 문화와의 관계를 적절히 설정해 주지 않기 때문에 이 세 모델이 가진 성경적, 역사적 진리를 하나의 수미일관한 체계로 묶어 주는 새로운 대안적 모델로 성육신 모델을 제시한다.

> 우리가 그리스도인의 문화적 사명에 대해서 생각할 때 마땅히 그것으로부터 생각해야 하는 요점은 성육신이라는 것이다. 성부의 계시로서 그리스도께서는 자연질서나 사회질서에 자신을 맡기셨다(동일시하셨다). 그러나 그는 또한 이 세상의 과정을 지배하는 악의 세력들로부터 분리하셨다. 그리고 그는 죽음과 부활에서 세상의 변혁을, 그의 재림에서 완성될 변혁을 시작하신 것이다. 이 성육신의 삼중적인 관점이 그리스도인과 세상 사이에서 존재하는 관계를 지시하는 것이다(Weber, 1989, p.204).

웨버의 견해에 따르면 로고스가 형상을 입은 성육신은 그리스도인이 세상의 문화에 대한 참여에 있어서 궁극적 모범(example)이다. 그 모범을 따르는 실천적 삶으로서 창작의 작업은 결코 쉽지 않다. '긍정과 부정의 긴장'이란 말로 웨버는 그리스도인의 세상에서의 삶을 표현한다. 동일시와 분리와 변혁의 동시적이며 일체적 수행에는 항상 긴장과 갈등이 따르게 된다. 이러한 고충은 현대 로고시즘 미술의 방향을 설정함에 있어서도 해결해야 할 과제이다. "당신이 젊은 그리스도인 예술가라면 20세기의 예술 형식으로 예술 활동을 해야 하고 자신이 소속한 문화의 특징을 보여야 하며, 조국과 시대성을 반영하고

기독교적 세계관으로 바라본 세계의 본질을 구체화해야 한다"는 쉐퍼(Schaeffer, 2002, pp.60-61)의 주장에는 현대 기독교 미술이 통합해야 할 세 가지 강조점이 나타난다. 문화의 시대성과 지역성으로부터 분리되지 않으면서 동시에 기독교 세계관을 반영해야 한다는 것이다. 본 연구자는 이 세 요소를 통합하는 것이 곧 로고스를 형상으로 체현하는 조형 창작의 작업에 있어서 성육신의 모델을 실현하는 것으로 본다. 결국 성육신은 현대 기독교 미술의 창작이 지향하고 추구해 나가야 하는 중요한 모범이며, 말씀을 체현하는 로고시즘 미술의 원형적 의미와 기반인 것이다.

3) 성화상 논쟁

일부의 신학자들 사이에서 초기 기독교 미술인 카타콤의 벽화가 시작될 때부터 우상숭배에 관한 논쟁이 있었다. 죽은 자의 묘실을 벽화로 장식하는 것은 고대로부터 내려온 관습이었고, 초기 기독교 미술은 그 관습에 기독교적 내용과 상징들을 추가하고 대체함으로써 카타콤의 벽화가 시작되었다. 초기 기독교 미술의 이 같은 쟁점은 그 후 동방교회와 서방교회 사이에서 계속된다. 일찍이 동방교회는 성상 파괴자들이 지배했고 서방교회는 성상 숭배자들이 지배해 왔지만, 후에는 동방교회에서 성상신학을 발전시켰다. 이처럼 역사적으로 갈등해 온 두 가지의 극단적인 견해에 대해 비이스(G. E. Veith)는 다음과 같이 정리하면서 균형적 입장을 취한다. 그는 교회 내에서 번영했던 미술이 또한 교회에서 추방되었음을 주목하면서 그 이유를 묻고 기독교가 미술에 대해서 가져야 할 자세를 제안한다. 비이스에 의하면 성상 제작자들과 성상 파괴자들 모두 성경적 진리에 배경을 두고 있으면서 두 입장 모두 특정한 오류를 범하고 있다. 즉 성상을 소중하게 여기는 사람들은 미술작품을 귀하게 여기고 미술작품을 이용하여 하나님의 말씀을 표현하는 점에서는 옳지만, 성경은 미술을 숭배한다거나 거짓된 것을 진작시키는 데 미술을 이용하거나, 미적 체험을 종교적 진리와 혼동하는 것에 대해서 경고하고 있기 때문에 성상 파괴자들의 주장과 교훈에 귀를 기울일 필요가 있다고 말한다. 그렇지만 하나님이 주신 은사를 오용하는 두려움 때문에 미술을 배격하는 것 역시 성경의 명백한 진술에 위배

된다는 점을 지적한다. 그리고 보수적이고 성경적이기를 원하는 그리스도인들이 신학과 성경이 미술에 대해서 정말 무엇이라고 말하는지 검토해 보지 않고 자신의 미학적 취향을 편협하게 제한해 버리는 경우가 많다고 말한다(Veith, 1994, p.13).

여기서 종교개혁자들이 교회에서 우상숭배를 공격하고 성상을 추방한 사실이 곧 미술에 대한 반대와 배척이 아님을 주목해야 한다. 종교개혁자 칼뱅은 자신이 어떤 형상이든 절대 허용할 수 없다는 미신적 생각에 사로잡혀 있지는 않으며, 어떤 상을 조각하고 그림을 그리는 것은 하나님께서 주신 재능이기 때문에 그것들을 순전하고 정당하게 사용하기를 원한다고 그의 명저『기독교 강요』에서 말한다. 성상파괴주의자로 알려진 츠빙글리(Zwingli)도 '그리스도의 인간적인 모습을 그린 그림을 소유하는 것은 다른 어떤 사람의 초상화를 가지고 있는 것과 똑같이 합당한 일이다. 누구든지 그리스도의 인간적인 모습을 그린 초상화를 자유롭게 소장할 수 있다'[Garside, (1866)/ Veith, 1994, p.91에서 재인용]고 말함으로써 그리스도를 그린 그림을 교회 안에서 숭배하는 일이 아니라면 허용할 수 있음을 밝혔다.

그러나 종교개혁 이후 교회 안에서 미술의 역할이나 중요성이 강조되지 않은 것은 사실이다. 재능과 은사의 오용과 그 위험을 지나치게 강조하며 두려워하였기 때문이라고 생각된다. 현대 교회 안에서도 교육과 선교를 돕는 시각적 매체로서, 예배의 분위기와 효과를 높이는 조형적 이미지로서 미술의 역할은 부정될 수 없는 중요한 위치에 있다. 이것은 중세 교회의 오랜 역사적 전통뿐만이 아니라 구약성경에 나타난 조형물의 역할과 기능 속에서도 확인되는 성경의 역사적 근거를 갖는다.

4) 말씀과 형상

십계명의 말씀 중 제2계명인 출애굽기 20장 4-5절에 대한 문자적 해석은 성경이 모든 구상적 표현예술을 금지하고 있다고 인식되기 쉽다. "너희를 위하여 새긴 우상을 만들지 말고 또 위로 하늘에 있는 것이나 아래로 땅에 있는 것이나 땅 아래 물속에 있는 것의 아무 형상이든지 만들지 말며 그것들에게 절하지 말며 그것들을 섬기지 말라"(출 20:4-5).

모든 표현예술을 배격하면서 수백 년의 전통을 지닌 장엄한 추상예술을 발전시켜 온 이슬람 미술은 구약성경의 제2계명을 급진적으로 해석한 결과로 볼 수 있다.

그러나 성막과 성전에 있었던 다양한 조형물들을 연구해 보면 성경은 구상적인 표현예술을 금지한다기보다 오히려 필요에 따라서 명령하고 그 자세한 양식과 규모까지 세밀하게 지시했음을 알 수 있다. 그래서 제2계명은 구상예술의 잘못이 그 제작과 존재에 있기보다는 제작의 목적과 사용 방법에 있음을 강조하는 것으로 해석될 수 있다. 이를 뒷받침할 성경의 자료로 아론이 금으로 만든 송아지의 형상과 솔로몬이 지은 성전에서 놋으로 된 '바다'를 받치고 있던 열두 마리의 소는 좋은 비교이다. 금송아지는 광야에서 이스라엘 백성들이 그들 자신을 인도할 신의 대용으로 제작해 창조주를 진노하게 한 대표적인 우상이다. 반면에 열두 마리의 소는 이스라엘의 열두 지파를 상징하면서 그리스도의 세례와 말씀으로 깨끗하게 됨을 모형적으로 보여 주는 물두멍을 받치고 있었다. 같은 소의 형상이지만 그 형상의 의도와 제작의 동기에 따라서 성경 안에서의 정당성이 다름을 알려 주는 사례다(오의석, 1993, p.23).

또 다른 예로써는 구약성경 민수기에 나오는 구리뱀의 기사를 들 수 있다. "너는 불뱀을 만들어 기둥에 달아 놓고 뱀에게 물린 사람마다 그것을 쳐다보게 하여라. 그리하면 죽지 아니하리라"(민수기 21:8). 모세는 창조주의 명령에 따라서 구리로 뱀을 만들어 기둥에 달아 놓았으며 원망의 징벌로 불뱀에 물린 사람들이 그 구리뱀을 쳐다보았을 때 그들은 약속대로 죽지 않았던 사건이다. "모세가 광야에서 뱀을 든 것같이 인자도 들려야 하리니 이는 저를 믿는 자마다 영생을 얻게 하려 하심이니라"(요 3:14-15)는 예수 그리스도의 말씀을 통해서 확증되는 사실은 모세가 만들어서 장대에 달아 올린 구리뱀이 바로 십자가에 달린 예수 그리스도의 상징적 예표이며 창조주의 심판과 구속의 복음을 말해 주는 조형물이란 점이다. 즉 창조주는 구리뱀이라는 구상적 표현예술로서 조형물의 제작을 명령했고 그의 의도대로 사용하셨으며 그 미술품을 통해 일어나는 기적적인 사건을 통해서 뜻을 전달했던 것이다.

그러나 구약성경 열왕기하 18장의 기록은 이 구리뱀이 우상으로 섬겨졌을 때의 결말을 말해 주고 있다. 히스기야 왕의 개혁과 치적에 대해 '그는 산당들을 철거하고 석상들

을 부수고 아세라 목상들을 찍어 버렸다. 그리고 모세가 만들었던 구리뱀을 산산조각 내었다. 이스라엘 사람들이 그때까지 누후스단이라고 불리던 그 구리뱀에게 제물을 살라 바치고 있었다'(열왕기하 18:4)라고 기록되어 있다. 비이스의 지적과 같이 이스라엘 백성들은 '하나님께서 의도하신 의미를 수용하지 않았다. 그들은 그들 자신의 의미를 그 형상에다 투사(投射)해서 그것을 신앙의 초점으로 삼았다.' 결국 그들은 구리뱀에게 분향함으로써, 창조주 대신 피조물을 예배하고 섬겼던 결과로 그 조형물은 파괴되었다(오의석, 1993, p.24).

여기서 교회 미술에 있어서 적용해야 할 분명한 성경적 지침과 과거의 기독교 미술 유산에 대해서도 우리가 취해야 할 입장을 정리할 수 있다. 미술품으로 조형화된 대상의 내용과 형식, 그 모습보다도 더 중요한 것은 그 대상에 부여하는 의미와 접근하는 방식이 창조주의 말씀에 의해 검증되어야 한다. 성경은 구상적인 조각품이 필요하고 때로는 매우 유용하게 사용되지만 경배의 대상으로 우상화되는 일에 대해서는 엄히 경계하며 진노한 기록을 보여 준다.

2. 로고시즘 미술의 철학적 배경

　로고스는 흔히 파토스(pathos, 情念)와 대응적 개념으로 '이성' 또는 '논리'의 의미로 미술에서 논의되고 다루어졌다. 조형예술에서 이성과 감성의 영향과 그 우위성에 대한 첨예한 대립은 근대와 현대의 여러 미술사조 속에도 나타났다. 신고전주의와 낭만주의, 인상주의와 후기인상주의, 추상미술에 있어서도 차가운 기하학적인 추상과 뜨거운 추상이라 불리는 추상표현주의가 이성과 감성이 대응하는 좋은 사례이다.

　이성과 감성에 관한 논의의 근원은 고대로부터 찾을 수 있다. 본 연구에서는 고대의 철학에서부터 현대 미학에 이르기까지 변모해 온 이성과 감성, 진리와 예술에 관한 사상의 흐름 속에서 신적 로고스가 아닌 철학적 이성과 진리의 체현으로서 로고시즘 미술의 배경과 근원을 탐색하고 그 현대적 의미를 규명하고자 한다.

　서양철학의 오랜 역사에서 감성은 이성의 하위개념으로 다루어졌다. 이성 중심의 철학적 사고는 플라톤의 이원론에 뿌리를 둔다. 플라톤은 현실세계는 이데아의 세계를 모방한 것이며, 완전한 이데아의 세계에 비해서 현실의 세계는 그림자에 불과한 것이라고 보았다. 하나의 침대가 있을 때, 그것을 만든 장인은 자신의 머릿속에 있는 설계도인 침대의 이데아를 모방하여 침대를 만들게 되고, 만일 그 침대를 다시 모방하여 그린 작품은 결국 가상의 가상, 또는 그림자의 그림자로 진리의 세계로부터 두 단계나 떨어져 있다는 것이다. 플라톤에게 있어서 미를 보는 것은 감성적인 차원이 아니라 오히려 수학적 직관에 가까운 것이었고 이러한 플라톤의 이데아론은 이상미를 추구하고 절대적인 비례와 규범을 확립한 그리스 조각과 건축의 기반이 된다.

그러나 플라톤의 제자인 아리스토텔레스는 인식의 궁극적인 원천을 경험으로 보았다. 그에게 있어서 모든 인식은 감각적인 지각으로부터 시작된다. 아리스토텔레스는 모든 인식이 감각적 경험에 그 뿌리를 두고 있음을 밝히면서 플라톤과 달리 감각적인 인식을 믿지 못할 것으로 보지 않는다. 오히려 모든 감각들은 자기의 영역 내에서 활동하는 한에서 항상 참이며 감각의 지각은 한 가지 형상에 관한 인식을 제공하게 되는데, 여기서 형상은 물질계의 감성에 뿌리박고 있으며 감관의 지각에 의해서 다시 한번 순수한 형상이 될 수 있다고 말한다.

이데아의 세계와 감각세계를 완전히 분리한 플라톤의 이원론적 세계관은 기독교 사상에 많은 영향을 주어서 천상과 지상, 성과 속, 영혼과 몸, 교회와 세상을 구별하면서, 전자를 높이는 반면 후자를 소홀히 하거나 학대하는 중세의 신학을 형성한다. 플라톤과 다른 입장에 선 플로티노스(Plotinos, 205-270)는 예술을 감각세계와 정신세계의 중간에 있다고 본다. 그는 비례나 균제 자체는 미(美)가 아니고 미란 바로 그 속에서 빛나는 어떤 질적인 것, 어떤 정신적인 것이라고 말한다. 예술은 모방일 수 없으며, 예술가의 영혼은 정신세계 속의 '원형'을 보고 그것에 따라 창작한다고 주장하면서 작품이 지닌 아름다움의 근원은 예술가의 내면, 곧 원래 정신세계에 있던 것으로, 이런 의미에서 예술가가 창조자라는 주장을 편다. 플로티누스의 이러한 신플라톤주의적 입장은 아우구스티누스(Augustinus, 354-430)에게로 이어진다. 그도 역시 예술은 모방이 아니라 예술가의 내면에 있는 형상을 실현한 것이라고 생각한다. 아우구스티누스에게 있어서 신은 모든 미의 근원이자 '미 그 자체'이다. 그는 미를 파악하는 것은 감각이 아니라 '정신'이기 때문에 미를 파악하려면 감각을 포기하고 물질적인 것에 묶여 있는 우리 영혼을 정화해야 한다고 주장한다. 여기서 중세 미술의 임무는 감각적인 것을 통해 초월적인 진리를 표현하는 것이 되었으며, 중세의 세계관 속에서 신의 찬미는 인간의 궁극적 목표로 나타나게 되었고 신이 인간에게 부여한 기술과 기예는 신의 찬미를 위해 겸허하게 드려져야 함을 강조한다.

중세의 미술작품에는 작가의 이름이 기록될 수 없었던 것은 작가의 자율적 창조를 인정하지 않고 필요에 의한 봉사가 있을 뿐이며 그 대상은 바로 이 지상에서 신의 도성(The City of God)인 교회였던 것이다. 아우구스티누스는 '그리스도의 가르침을 존중하고 실천

하기 위해서 무학문맹자(無學文盲者)에게 그 내용을 형상화해서 알아보도록 해야 한다고 주장했는데 이 말은 중세의 성당을 장식한 작품들이 말씀을 대신하는 형상화된 복음서로써 기능하였음을 보여 주고 있다(오의석, 1993, pp.19-20).

근대의 합리주의 시대에 들어서 데카르트는 감각을 오류의 근원으로 보았다. 그는 물체를 생각할 때도 수학적으로 파악할 수 있는 것만을 신뢰한다. 로크가 말한 감각의 제2성질인 빛, 색, 소리, 냄새, 맛, 따뜻함, 차가움 그리고 다양한 촉각적인 질이 데카르트에게 의심스러운 것들이었다. 정신과 육체를 서로 독립적인 실체로 규정한 그의 근대적 심신이원론은 정신이 외부의 대상과 무관하게 존재하는 사유의 실체인 반면, 감각은 외부 대상과의 관계에서만 발생하게 되는 것으로 오직 신체에만 속한 것으로 보았다.

18세기에 들어서 점차 예술은 '감성'의 문제로 여겨지기 시작한다. 독일 철학자 바움가르텐(Baumgarten, 1714-1762)은 처음으로 인간의 '감성'을 학문연구의 대상으로 삼아서 에스테티카(Aesthetica), '미학'이란 말을 만든다. 오랫동안 감성이 정신을 현혹하고 진리를 왜곡해 왔다고 매도되었지만 그는 예술이 곧 감성의 문제라는 것을 인식한다. 감성의 권리를 회복하기 위해 감성도 일종의 이성으로 봄으로써 감성을 복권시키려 하는데 여기서 감성적 인식의 학으로서 근대의 미학이 출발한다. 이러한 변화 속에서도 헤겔은 예술을 절대적 진리를 드러내는 매체이고 이념이 예술을 통해 감각적 형태로 체현된 것이 곧 미(美)로 보면서 형상예술가의 유일한 역할은 이상의 표현임을 주장한다.

이후에 후설, 메를로퐁티 등에 의해서 감성론이 더욱 힘을 얻게 되는데, 18세기에 성립된 미학이 창작을 예술의 주체로 환원시키고, 예술의 진리를 체현의 진리로 규정하며, 작품을 단순한 향유의 대상으로 여기는 데 대해서 하이데거는 이러한 근대미학의 전제들을 전복적이라고 할 만큼 철저히 비판한다.

반면에 하이데거는 예술은 한갓 미적 관조의 대상이 아니라 진리의 체현임을 주장한다. 철학적 이성과 진리에 기반한 로고시즘 미술의 지지를 하이데거로부터 찾을 수 있다. 하이데거는 예술의 본질을 작품 속에서 '진리의 자기 정립'과 형태화, '진리의 보존'과 머무름 등으로 이해한다. 그가 예술의 본질을 '작품 속에 존재자의 진리의 자기 정립'이라고 말하는 것은 첫째로 진리가 형태 속에 확고히 섬을 뜻하며 이것이 창조로서의 예술의

근원적 의미이다. 예술은 창조로서 작품 속에 진리를 형태화한다. 예술의 이 같은 존재론적 의미에 상응하여 하이데거는 작품의 진정한 감상은 내부에서 일어나는 진리 가운데 끊임없는 머무름이라고 이해한다(고관호, 2006, p.169). 하이데거에 있어서 예술은 곧 진리의 창조적 체현이며 보존이었다고 할 수 있으며 이러한 하이데거의 사상에서 로고시즘 미술에 대한 20세기의 마지막 미학적 지지를 발견한다.

반면에 메를로퐁티는 인간을 정확하게 몸으로 보면서 몸의 불투명성을 가장 섬세하게 드러낸 철학자이다. 지각은 의식에 의한 것이 아니라 몸에 의한 것이기 때문에 몸의 운동, 즉 행동과 분리될 수 없다는 감각-운동 결합론을 주장하며 명료한 경험은 본래부터 불가능하다는 것이 그의 입장이다. 그에 의하면 순수감각은 처음부터 있을 수 없는 것이다. 메를로퐁티는 근대철학사를 지배해 온 정신의 절대화를 근원적으로 비판한다. 그는 그동안 철학적인 탐구 영역으로 정식화되지 못한 영역을 붙잡는데 그것은 바로 지각세계, 즉 우리가 온몸으로 또는 몸의 각 기관들로서 만나고 체험하는 구체적인 세계를 가장 중요한 철학의 탐구 영역으로 다룬다. 그의 주장은 인간이 의미를 구성하는 곳을 의식에서 몸으로 그 중심점을 옮겨야 한다는 것이다. 그의 저서 『지각의 현상학』에서 의식이 세계를 경험적으로 구성할 때, 그 의미 구성은 이미 육체라는 사물의 상태와 불가분하게 결부되어 있다는 사실을 상세하게 설명한다. 메를로퐁티는 그의 후기 철학을 관통하는 핵심개념인 살(La chair)개념을 중심으로 '보이는 것과 보이지 않는 것'에서 존재론적 사유를 펼쳤다. 메를로퐁티의 이러한 사상은 현대로 오면서 후기구조주의자인 질 들뢰즈로 맥이 이어져서 들뢰즈의 '감각의 논리'는 감성에 대한 이성의 우위라는 수천 년 동안 내려온 도식을 극적으로 뒤집었다. 그에게 있어서 감성은 이성에 선행하여, 그 바탕에서 그것을 가능하게 해 주는 어떤 근원적인 능력을 의미한다(진중권, 2004, p.189).

이상에서 살펴본 것처럼 이성 우위의 로고스 중심주의적 서양철학의 역사는 근대를 거치면서 점차 약화되어서 현대 미학에서는 감성 중심으로 전향되었음을 볼 수 있다. 이러한 배경과 정황을 정리해 보면 로고시즘 미술의 사상적 논거는 고대의 철학 속에서 출발하여 중세의 신학과 미술을 통해 발전하였지만 근대에 들어서 점차 쇠퇴하기 시작하여 현대 미학과 미술의 현장에서는 더욱 위축되어 있음을 확인한다.

3. 로고시즘과 체현(體現)의 미학

체현(體現, embodiment)이란 '몸을 입는다(embody)' '몸으로 변한다'는 뜻을 가진다. 사상이나 관념과 같은 정신적인 것을 구체적인 형태나 행동으로 실현하는 것을 의미한다. 체현과 상관된 유사한 개념들로는 재현, 표현, 현현, 구현 등이 있다. 재현(representation)은 '다시 나타낸다'는 의미에서 구체적인 대상을 모방하고 묘사하는 구상미술에서 흔히 쓰인다. 표현(expression)은 의식의 내면에 있는 생각이나 느낌을 밖으로 드러내어 나타낸다는 의미를 강조한다. 표현된 대상을 분명히 보아 알 수 있다는 가시적 의미를 강조하기 위해서 명백하게 드러낸다는 의미로 현현(顯現)이 있다. 여기서 체현은 나타난 작품의 가시성만이 아니라 직접 만질 수 있는 실체성을 강조하는 의미가 크게 부각된다. 환영과 이미지를 다루는 사진이나 평면적 회화보다도 삼차원의 입체성으로 양(量, volume)과 괴(塊, mass)를 다루는 조각과 입체디자인에서 더 실감할 수 있는 적합한 개념인 것이다.

체현은 신학의 용어인 성육신(incarnation, 肉化)과 거의 유사한 개념이라고 할 수 있으며 종교적 의미를 배제한 순수한 조형의 언어이다. 따라서 체현의 로고시즘 미술은 그 의미에 있어서는 성육신을 원형으로 하며 성육신의 모델을 지향하며 추구한다. 여기서 로고시즘 미술의 강조점은 로고스만이 아니라 체현된 물질과 형상의 세계 또한 동등하게 중요시된다. 이런 점에서 말씀의 체현으로서 로고시즘 미술은 현대 미학자들이 말하는 몸과 살, 감성과 감각을 무시하지 않으면서 이성과 감성, 로고스와 이미지의 균형을 이루는 조형개념인 것이다. 결국 신학적 로고스의 체현은 서구의 정신사 속에서 오랫동안 우위

를 점했던 철학적 이성의 진리미학과 함께 근대 이후 힘을 얻은 감성의 미학과 형식미학을 포괄하는 것이라 할 수 있는 것으로 이 점이 성육신을 대신하는 조형 개념으로서 체현의 미학이 가지는 독특한 가치이고 의미이다.

로고시즘의 신학적 기초에서 살펴본 성육신은 인간의 구원을 위해 말씀, 곧 로고스가 육체를 입고 찾아온 사건으로서 성육신의 문화적 모델은 세상의 문화에 참여하는 궁극적 모범임을 확인하였다. 문제는 세상 속에서 그러한 체현의 실행이 어떻게 가능할 수 있느냐 하는 것이다. 먼저 로고스를 체현하는 작업은 예외 없이 작가를 통해서 이루어진다. 무엇보다도 체현의 실제적 작업은 작가가 말씀에 의한 회심과 거듭남을 경험한 그리스도인 작가를 통해서 가능해진다.

자크 마리탱은 기독교 예술이 구속 받은 사람의 예술(the art of redeemed humanity)을 뜻한다고 말했는데 이 진술은 완전한 것은 아니지만[3] 매우 중요한 것임에 틀림없다. 이 말은 곧 기독교 예술이란 기독교를 작품 속에 집어넣음으로써 시작하는 것이 아니라 한 기독교인으로서 작품을 제작하는 일을 의미한다(조요한, 1974, p.91). 무엇보다도 먼저 작가는 말씀의 체현에 앞서서 자신이 말씀을 체험하고 말씀으로 인한 변화와 성숙을 경험해야 한다. 그러나 이것은 어디까지나 시작일 뿐이다. 체현의 온전함을 위해서는 더욱 많은 시간이 필요한데 그 작가의 성숙과 연단을 통해서 로고스의 체현은 온전해질 수 있기 때문이다(오의석, 2010, p.120).

이 때문에 한 작가의 연작을 꾸준히 살펴보는 것이 중요하다. 별개의 한 작품이 말씀의 요구와 명령, 그 깊이와 넓이와 풍성함을 온전히 체현한다는 것은 불가능하다. 상당한 시간 동안 한 그리스인 작가가 말씀으로 인하여 꾸준히 성숙하며 먼저 자신이 말씀의 체

3 쉐퍼(Schaeffer, F. A)는 그의 저서 『Art & Bible』에서 세계관과 관련하여 예술계에 네 부류의 사람이 있다고 말한다. 첫째, 기독교적 세계관 속에서 저술 및 그림을 그리는 거듭난 사람, 둘째, 비기독교적 세계관을 발표하는 비기독교인, 셋째, 개인적으로는 비기독교인이지만 그가 영향 받은 기독교적인 의견일치를 토대로 예술 활동을 하는 사람, 넷째, 중생한 그리스도인이지만 기독교의 세계관이 무엇인지를 이해하지 못함으로 비기독교적 세계관으로 구성된 예술을 하는 사람이다. 그에 의하면 중생한 그리스도인이라 하더라도 신앙과 상반되는 위치에서 예술창작을 할 수 있다는 것이다.

현을 이루어 갈 때, 작업 속에서 말씀의 체현은 가능해진다.

그리고 말씀의 체현은 한 개인 작가의 오랜 작업에서 온전해짐과 동시에 공동체를 이루는 여러 작가들의 작업을 통해서 온전하고 풍부한 모습을 보인다. 각 지체들이 공동체 안에서 동일한 믿음의 고백을 하지만 각기 다른 은사와 취향과 품성을 통해 드러내는 다양성을 종합해 볼 때, 그것은 전체적으로 한 점의 모자이크처럼 거대한 작품으로 완성된다. 말씀은 어느 한 개인에게 주어져서 역사하는 것이 사실이지만 어느 한 개인도 그 말씀을 독점하기 힘든 큰 산과도 같다. 말씀 안에 담긴 비밀과 미의 광맥을 개인의 힘으로 혼자서 캐내기는 어렵다. 말씀으로 변화되고 성숙한 개인이 모여서 이룬 교회와 공동체가 말씀으로 인해 부흥하고 성장을 경험할 때, 말씀이 체현된 로고시즘의 미술과 문화가 출현하며 성장과 결실을 하게 된다. 그 적절한 사례로 한국 현대 로고시즘 미술을 들 수 있으며, 다음 장에서 연구의 대상으로 다루고자 한다.

한국 현대미술과
로고스의
체현

1. 로고시즘 미술의 전개[1]

한국 로고시즘 미술이 한국 현대미술계에 단체를 만들고 하나의 운동으로 시작된 기점은 1966년 기독교미술협회의 창립이다. 본 연구는 현대 로고시즘 미술에 관한 연구로서 공동체적 운동성을 갖기 시작한 60년대 이후 로고시즘의 전개과정을 중심으로 살펴보고자 하다. 한국 기독교 미술가들의 권익을 옹호하고 국제적인 기여와 미술인 상호의 친선과 협력을 목적으로 기독교미술협회는 창립되었고 주요 사업으로 창작 활동, 기독교 미술 연구, 출판 및 계몽, 국제미술 교류를 계획한다[2] (서봉남, p.55). 창립전에서부터 3회전까지 가톨릭 작가들이 함께 전시를 가졌으며 후일 분리되어 한국기독교미술인협회의 이름으로 오늘에 이른다.

1979년 원곡 혜촌 미술상을 제정한 후에 통합하여 협회상으로 시상해 오다가 20주년인 1986년 대한민국기독교미술상으로 다시 제정하여 매년 시상한다. 1984년부터 공모전으로 성화대전을 수회에 걸쳐 운영, 수상 작가를 냈다. 1985년에는 한국기독교 100주년 기념 국제기독교미술전을 국립현대미술관에서 개최하였다. 동양화, 서양화, 공예, 조각, 서예 분과 활동에서 2006년에는 크리스천 미술평론가 그룹을 중심으로 이론 분과를

1 Ⅲ장 1. 로고시즘 미술의 전개 내용은 제24회 기독학문학회(2007,한국사이버대학교)에서 발표한 '한국 현대 로고시즘(Logos-ism) 미술의 지평'과 2009년 백석대학교 교수 정체성 세미나 주제별 강의 '기독교 예술과 문화 읽기'를 기초자료로 하여 작성되었음.

2 서봉남, '한국기독교 미술30년' 한국기독교미술인협회 30년사', p.55.

발족한다. 기독교 미술에 관한 학술이론지의 발간을 시작하여 로고시즘 미술 연구의 학문적 전기를 마련하고 있다.

한국 로고시즘 미술은 1990년대에 들어서 활발한 양상을 보이며 다양하게 전개된다. 한국미술인선교회가 조직되어 대한민국기독교 미술대전을 운영하며 전시와 출판, 선교와 관련된 협력사역을 하게 된다. 젊은 크리스천 작가들은 기독미술연구회를 만들고, 각 대학의 캠퍼스에 크리스천 미술 동아리 그룹이 형성되기 시작하면서 기독 미술에 대한 창작과 연구의 열기가 전국적으로 확산된다.[3] 미술대학생들을 중심으로 한 이러한 변화는 캠퍼스 선교단체에 속한 미술대학생들이 자신의 전공인 미술을 통한 사역의 모델을 찾고 전공과 작업 안에서 말씀의 체현 가능성을 찾으려는 관심에서 비롯되었다. 기독미술연구회를 중심으로 미술대학의 크리스천 동아리는 점차 연합체적 성격의 아트캠프와 수련회 등을 통해 미술의 이론과 창작에 대한 연구와 훈련, 작업의 경험을 공유해 간다.

이러한 단체와 그룹 단위의 활동에서 크리스천 작가들 중에는 개인전을 통해서 신앙 고백과 선포적 이미지가 선명한 작업들을 드러내기 시작하며 기독교 예술과 문화에 관한 출판의 사역도 활기를 갖는다. 1993년 학술지 통합연구 봄호(통권 18호)는 '기독교 미술의 원리와 과제'를 특집으로 다룬다. 1995년 한국미술인선교회는 '기독미술과 선교' 학술 심포지엄을 개최하고 연구 발표된 논문들을 『기독교와 미술, 예영 1996』으로 출간한다. 본 연구자의 논문 '창조 · 타락 · 구속의 미술'은 미술을 기독교 세계관의 시각으로 조명한 것으로 연구의 결론을 10개 항의 '기독교 미술선언'[4]으로 정리한다.

1990년대 후반에는 기독미술전문 갤러리와 전시 공간이 개관 운영되기 시작하여 크리스천 작가들이 전시와 발표를 돕고 지원한다. 로고시즘 미술을 위한 전시 공간이 수도권과 지역의 대형교회와 문화적 관심이 높은 교회들을 중심으로 조성되어 작가들의 전시를 지원하고 교회의 문화적 필요를 채워 간다. 이 시기를 기점으로 교회가 로고시즘 미술을 인정하고 품는 변화가 시작된다.

3 엑수시아, 미크모(서울), Flowing(광주), 익투스(부산), 블리스, 꼬미노떼(대구) 등이 있다.

4 본 논문의 부록으로 첨부함.

대한민국 크리스천 아트페스티벌(2004, 대구/ 2006, 서울)은 전국 각 지역의 미술인 단체들이 연합하여 만든 축제적인 행사로 2년마다 열린다. 전국적인 연합의 행사로 각 대학 캠퍼스의 기독 미술 동아리들이 참여하는 크리스천 대학생 아트캠프가 있다. 현대미술계 안에서 청년 크리스천으로서 자신의 정체성을 지키며 상호 간의 작품세계를 나누며 동역의 시간을 갖는다. 이 같은 연대 속에서 주목받는 젊은 작가들이 나타나고 있으며 캠퍼스를 떠난 이후로도 활발한 활동으로 청년 로고시즘 미술의 지평을 열어 간다.[5]

2000년대에 들어서 로고시즘 미술은 전문 미술교육기관을 통해 한층 강화되고 심도 있는 교육과 연구가 이루어진다. 기독미술전문대학원 과정의 개설과 기독미술전공 학부 과정이 국내 기독교대학에서 시작된다. 로고시즘 관련 서적의 출간도 그간의 번역서 중심에서 벗어나 한국의 현대 크리스천 작가들의 작품세계를 조명한 저서들이 출간된다.[6]

한국교회의 해외선교에 대한 열기에 맞춰 미술선교에 대한 깊은 관심이 일어서 해외의 여러 지역에서 미술을 통한 선교 사역전이 지속적으로 열리고 일부 개신교단과 단체에서 미술선교사를 세워서 임명하고 파송함으로써 한국 현대 로고시즘 미술을 국내외로 넓게 확산시키고 있다.

5 오의석, '청년 로고시즘의 지평' Young Artist 展 (2007. 9. 11-22, 문 갤러리) 평문.
 말씀과(Logos)과 형상(Image) 사이에서 부단히 자신의 길을 찾는 젊은 작가들, 그 말씀 때문에 이웃한 젊은 이들이 누리는 무한의 자유와 방황을 포기한 이들에게 나는 갈채를 보낸다. 좁은 문, 좁은 길이다. 세상과 역행하며 작업을 하는 일이 결코 쉽지 않음을 안다. 그 만큼 이들의 선택은 귀하고 값지다. -중략- 청년 로고시즘! 'Young Artist' 전에서 나는 희망을 본다. 이 젊은 작가들이 내보이는 다양한 형상 속에는 예외 없이 말씀(Logos)의 체현(體現)이 있다.
 말씀을 좇아 나선 이 젊은 작가들은 이제 형상의 세계로부터 결코 도피하지 않는다. 오히려 매체를 통한 창작과 형상을 빚음에 말씀이 녹아지고 배어들 수 있기를 바라며, 이를 통해 미술세계의 변혁을 꿈꾼다. 이미 좌표를 상실해버린 오늘의 미술계와 점점 부패의 지수가 높아져 가는 이미지의 세계에, 말씀의 기초 위에 형상의 집을 짓는 이들의 지향이 새로운 청량제가 되었으면 한다.
 이 청년 로고시즘(Logos-ism)이 우리 시대 미술의 회복을 위한 하나의 대안임을 의심치 않는다.
6 서성록, 2003, Art & Christ, 꿈꾸는 손-한국의 크리스천 미술가들, 서울: 미술사랑.
 오의석, 『예수 안에서 본 미술』, 홍성사, 2007.

1) 로고시즘 미술과 한국교회

한국의 개신교는 보수적인 교단을 중심으로 시각 이미지의 사용을 극히 자제해 왔다. 개혁주의 전통 속에서 말씀을 교회의 중심에 두고 있으며 오늘까지도 이러한 흐름은 계속되고 있다. 한스 로크마커의 말처럼 현대의 크리스천 작가는 종종 교회와 세상으로부터 짓누르는 긴장 속에서 작업을 한다. 기독교적 신념에 따라 창작 활동을 하는 것에 대해서 세상과 미술계의 평가도 압박의 요인이 됨은 물론이고, 예술가적 삶에 대해서 교회 공동체의 무관심과 오해 속에서 그들이 겪는 압박은 더욱 클 수 있다. 교회의 시각 이미지에 대한 소극적이고 경계적인 입장 때문에 현대의 개신교 작가들은 거부감과 소외감을 느끼기도 한다. 가톨릭교회와 비교해 볼 때, 개신교는 상대적으로 교회 안에서 형상 이미지에 대해 부정적이다. 그리고 교회 안에서 음악이 갖는 비중과 유용성에 비교해 본다면 미술이 소외되고 있음도 사실이다. 그러나 가톨릭과 개신교의 전통적인 입장을 이해하고 음악과 미술의 다른 영적 감동과 차원을 인정한다면 교회와 미술, 특히 로고시즘 미술과 개신교의 관계에 있어서 말씀과 관련한 성찰이 필요할 것이다.

한국의 개신교회는 시각 이미지의 활용에 소극적이며 경계의 입장을 보인 것이 사실이지만 작가들의 삶과 작업에 말씀을 적실하게 선포하고 증거 함으로써 그들을 통한 로고시즘 미술에 영향을 주었다. 크리스천 작가들의 관심을 '교회 안으로' 끌어들이기보다도 '세상 속으로' 향하게 함으로써 오히려 로고시즘 미술의 내용은 더욱 다양하고 풍성하게 자라 갈 수 있었던 것이다. 그 결과 한국 현대 로고시즘 미술은 교회의 보호 속에 머물지 않고 대학의 캠퍼스와 미술계의 화랑과 거리와 광장, 지구촌의 선교지에까지 그 활동 영역을 넓힐 수 있었다. 이처럼 로고시즘 미술의 성장과 확장에 가장 큰 영향을 미친 것은 한국교회의 말씀 중심의 부흥과 성장이라고 볼 수 있다. 특히 미술 전공의 크리스천 대학생들이 캠퍼스 선교단체에서 말씀으로 양육받고 훈련받은 것은 로고시즘 미술의 부흥에 큰 영향을 미쳤다. 로고시즘 미술의 열매를 품고 거두는 일에 소극적인 한국 개신교는 로고시즘 미술이 싹트고 자랄 수 있도록 크리스천 작가들의 마음 밭을 갈고 말씀의 씨앗을 뿌리는 역할을 감당한 것이다. 로고시즘 미술이 말씀의 체현으로 나타나기

위해서는 먼저 작가들의 의식과 삶이 말씀으로 체현되어야 한다. 말씀 중심의 한국 개신교회는 작가들을 말씀 안에서 세워 주고 성장케 함으로써 로고시즘 미술의 발전에 기여할 수 있었다.

2) 한국 현대미술과 로고시즘

한국 현대미술과 로고시즘 미술은 모두 서구에 비해 짧은 역사를 갖는다. 이 때문에 이 둘은 동시대적 미술이라 할 수 있지만 서로 지향하는 정신성의 기반은 매우 상이하다. 서구 미술에서 현대미술의 뿌리가 되는 현대성(modernity)의 연원은 인상주의나 낭만주의, 혹은 르네상스로까지 추적이 가능하다. 그 출발을 어디로 설정하든 현대 정신의 사상적 기반은 '기독교적 인간관의 와해와 새로운 인간관의 출현, 곧 세계의 중심으로서 인간의 정신을 자각한 근대적 사고'(Harries, 1968, p.1)로 볼 수 있다.

로고시즘 미술과 현대미술은 이처럼 정신적 기반을 달리하는 가운데 1970-80년대 한국 모더니즘 미술의 특수한 상황 속에서 그 지향성의 상이함으로 인해 더욱 갈등을 키운다. 한국 현대미술의 오랜 과제가 한국성과 전통성, 지역성을 세계성과 현대성으로, 국제성으로 어떻게 담아낼 것이냐 하는 문제였던 상황에 반하여 서구의 미술사에서 확립된 것으로 보이는 로고시즘 미술의 한국적 현시는 도리어 서구의 문화 전통과 유산을 한국화하려는 노력으로 미술계에 비칠 수밖에 없었다. 이처럼 한국의 현대미술과 로고시즘 미술의 엇갈린 지향성은 서로 부딪치게 되었고, 양자의 소통은 매우 어려운 것이 되고 말았다(오의석, 2011, p.123). 로고시즘 미술이 그 형식과 기법에서 현대적이고 첨단적인 경우라도 그 정신성과 의식에 있어서 전근대적인 것으로 여기는 부정적 인식이 현대미술계 안에 있다. 특히 기독교 미술이란 이름으로 로고시즘 작업이 소개되고 전시될 경우 특정 종교의 진부한 형식으로 폄하하는 성향도 강하다. 반면, 로고시즘 작가들은 중심과 뿌리를 상실한 현대미술의 허구성과 황폐한 상황에 대해 지적하면서 그 회복의 필요성을 외치며 대안을 찾는다. 로고시즘 미술의 성경적 기반과 오랜 역사적 전통과 유산은 현대 로고시즘 작가에게 여전히 유효한 자산이고 해답일 수 있다.

현대예술에서 신(神)이나 종교적 담론은 이미 그 빛을 잃은 지 오래고, 모더니즘의 환상이 깨어진 후, 포스트모더니즘의 위세 속에서 미술은 그 스스로를 종교로 군림하는 양상을 보여 왔다. – 종교적 열정의 시대가 떠난 바로 그 자리에 무의미하고 작위적인 형식 실험에만 집착하거나 지극히 개인적이거나 사회적인 신화, 혹은 주술 등을 대체해 놓았다(윤영화, 2007, p.28).

절대적인 기준과 가치를 상실한 현대미술의 이러한 상황을 일찍이 프란시스 쉐퍼는 절망의 경계선을 통과한 문화현상으로 진단하였다. 이러한 동시대의 상황에서 로고시즘의 정체성을 지키며 현대미술과의 소통을 바라는 크리스천 작가들의 작업은 매우 어려운 국면을 맞는다. 일부 작가들은 분리적인 입장에서 현대미술을 적대시하며 로고시즘의 역사적 전통에 안주하는가 하면, 자신의 정체성을 드러내지 않고 현대미술의 흐름에 편승하여 세속적 성취를 목표로 한다. 바람직한 입장은 현대미술을 변혁의 장으로 의식하고 형식과 양식을 적극 수용하여 활용하면서 말씀을 체현으로서 작업을 추구하는 것일라 할 수 있다.

3) 한국 현대 로고시즘 미술 공동체

로고시즘 미술의 전개에서 살펴본 것처럼 한국 현대 로고시즘 미술은 1960년대부터 공동체적 운동의 모습을 가지면서 약 반세기의 역사 속에 부흥하며 성장해 왔다. 한국교회의 부흥과 경제 성장, 현대 미술문화의 발전에 힘입어 로고시즘 미술도 자랄 수 있었지만 한국교회의 로고시즘 미술에 대한 소극적 입장과 현대미술과의 대립적 구도는 한국의 로고시즘 미술을 '광야의 미술'처럼 어렵게 만든 조건이다. 그 어려움을 극복하며 넘어설 수 있었던 것은 로고시즘 미술공동체인 기독미술단체와 그룹의 활동이었다. 교회와 미술계 사이에서 함께 할 수 있는 공동체가 있었기 때문에 로고시즘 미술의 장애요인으로 생각되는 교회의 무관심성과 소극성, 현대미술과의 마찰과 대립이 오히려 로고시즘 미술의 자생력을 키우고 로고시즘 미술의 다양한 전개와 활동을 가능케 했다.

이처럼 로고시즘 미술의 성장과 부흥을 이끌어 온 한국 로고시즘 미술 공동체의 활동

은 그동안 전시와 발표 중심의 활동에서 한 걸음 더 나아가서 공동 창작과 삶의 나눔, 섬김과 연합의 형태로 진행할 시점에 이르렀다. 한국교회와 현대미술계에 신선한 도전을 주면서 로고시즘 미술을 통한 문화 변혁에 기여할 공동체로서 자라 가기 위해서이다. 지금도 한국 로고시즘 미술공동체는 교회와 미술계 사이에서, 말씀과 형상 사이에서 새로운 변화를 위한 모색과 실험을 계속하고 있다.

2. 로고시즘 미술의 작품 유형과 사례

1) 말씀의 선포와 증거

로고시즘 미술의 첫째 유형은 문자적인 말씀을 시각적인 이미지로 변용하여 체현하는 작업이다. 작가가 말씀을 증거하고 싶은 강한 열망을 갖고 시각적 표현에 익숙할 때, 자연스럽게 나타나는 현상이다. 기독교 미술의 역사에서는 중세의 미술이 대부분 이러한 범주에 속하는 로고시즘 미술의 전형을 보여 준다. 현대 작가들 가운데도 소위 성경화(Biblical Painting)의 영역이 좋은 사례이며, 이러한 경향의 작품들은 말씀의 시각적 선포와 증거로서, 그리고 교육적 기능을 담당하는 의미가 있다.

조각가 홍순모의 작품〈도 1〉은 십자가 위에서 못 박힌 예수 그리스도의 손을 대형으로 확대한 것이다. '그가 찔림은 우리의 허물로 인함이요'라는 명제에서 알 수

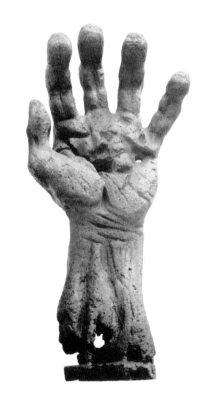

〈도 1〉 그가 찔림은 우리의 허물로 인함이요, 홍순모, 20×15×55cm, 무안점토+합성수지, 1985

〈도 2〉 다윗의 자손이여 우리를 불쌍히 여기소서, 현철주,
65.5×45.5cm, 콜라주, 1996

있듯이 말씀 중의 한 절(이사야 53:5)을 직역한 좋은 사례이다. 작가는 역사와 현실의 어둠과 고통에 주목하면서 작품을 통해 비극적인 숭고미의 세계를 펼쳐 보인다. 작업의 중심에 말씀을 위치시킴으로써 그의 작품은 보는 이들에게 무언의 외침을 통해 존재의 근원으로 이끄는 힘이 있다(오의석, 2006, p.57).

말씀을 형상으로 직역하여 체현하는 작업은 조각보다도 회화의 영역에서 활발히 나타난다. 조각이 3차원의 입체로서 평면보다 더 실체에 가까운 작업이라면 회화는 평면 속에 입체적인 환영을 담는 것으로 조각이 갖는 형상 숭배적 요건들로부터 비교적 자유로울 수 있다. 화가 현철주의 작품 〈다윗의 자손이여 우리를 불쌍히 여기소서〉〈도 2〉는 신약성경 복음서에 나타난 한 장면을 콜라주 기법과 목각 부조의 조합을 통해 현대적으로 체현한 작품이다. 작가는 화면 속에서 장애를 가진 이들의 인물의 얼굴과 그 얼굴을 향해 다가오는 예수의 손만을 강조하여 다룬다. 거칠게 다듬어진 손의 조각적 표현이 돋보이며 캄캄한 어두움의 배경이 깨어지는 듯, 그 틈새로 새어나오는 빛 속에서 치유의 희망을 읽을 수 있다(오의석, 2010, p.127).

오세영의 판화 〈최후의 만찬〉〈도 3〉은 일반에 널리 알려진 익숙하고 유명한 주제를 다루고 있지만 그 양식과 표현은 매우 독특하다. 작품 속에 등장한 인물들이 거대한 산과 바위처럼 표현되었다. 목판 위에서 칼끝이 이뤄낸 각진 윤곽과 깊은 음영의 대비, 얼굴과 손에 깊이 파인 주름을 통해 인물의 이미지를 강성으로 새겨 놓고 있어서 혁명의 전야와도 같은 무거운 긴장과 두려움이 공간에 내재한다. 주인공 예수는 화면의 중앙에서 손에 한 조각 떡을 들고 있다. 둘러앉은 제자들의 시선은 한 곳으로 집중되지 않으며 각기 다른 곳을 주시한다. 예수에 대한 배반과 도주, 부인의 궁리를 하고 있는 것 같은 제자들의 자세와 표정 속에서 예수의 모습은 더욱 외롭고 처연해 보이는 상황을 연출한다.

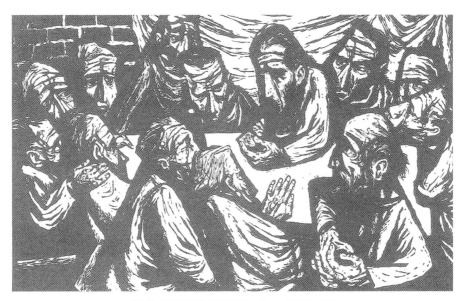

〈도 3〉 최후의 만찬, 오세영, 74×49cm, 목판화, 1991

(1) 조동제의 '한 사랑' 연작

조각가 조동제는 〈한 사랑〉의 연작 속에 말씀의 직접적인 체현으로 상징과 은유의 조형세계를 구축해 왔다. 1991년 서울 제3미술관에서 열린 조동제의 첫 조각전은 작가의 조형의식이 무엇이며 어디로 향하고 있는지를 보여 준다. 그의 전시는 조각가에서 말씀의 사역자로 삶의 전환을 예고하고 있다. 조동제는 자신의 작업에 대해서 매우 자유로운 조각가였다. 그 자유는 위로부터 받아 누리는 은혜였으며 자신을 포기함으로써 얻은 수확의 열매라고 밝힌다.

〈도 4〉 한 사랑 10-이처럼 사랑하사, 조동제, 190×30×190cm, 나무+철, 1991

'내게 있어서 조각의 관심은 삶의 이상 추구에 있지 않다. 문제 해결이나 새로운 것에 대한 갈증이나 제시에서 출발되는 것은 더욱 아니다. 부모의 보살핌 안에 있는 자식과 같이, 생명의 주관자이신 하나님 안에 있으므로 시작되는 세계이다. 하늘로부터 오는 내 호흡의 자유와 해방과 부요함에 대한 감격과 환희가 늘 내 마음을 채우며 그 마음으로 나는 나의 형태를 만진다. 그러므로 나의 작업은 문제 해결의 관심을 마감시킴으로 비로소 진행된다. 새것에 대한 갈망에서 돌아섬으로 진행되며 내가 주체자 되는 것을 포기함으로 얻는 열매이다(조동제 개인전 작가 노트, 1991).

〈도 5〉 한 사랑 2, 조동제,
70×25×140cm, 나무+동판, 1991

위와 같은 진술에서 작가의 작업이 어디에서 출발하고 있는지를 알 수 있다. 미술평론가 최태만 교수는 조동제의 작품을 '화해와 온유를 지향하는 조각'으로 성격 짓는다. 전통과 현대의 재료와 양식이 그의 작품 안에서 만나고 있다. 한옥에서 나온 폐목재가 철과 동판에 의해 인물의 형태로 복원된다. 고난과 희생의 십자가를 다룬 〈한 사랑 10-이처럼 사랑하사〉와 같은 작품은 강렬한 메시지를 던지는 반면 〈한 사랑 2〉처럼 상호 신뢰와 의존을 보여 주는 남녀의 인물군도 있다. 작가의 작품에서 한국성과 현대성, 그리고 기독교 정신의 융합을 확인하게 되며,[7] 그래서 한국 현대 크리스천 미술의 좋은 모범과 전형을 그의 작업에서 발견한다. 조동제의 작품을 조형적으로 분석해 보면 크게 두 개의 정형화된 구조가 눈에 띈다. 두 인

7 프란시스 쉐퍼는 그의 저서 『예술과 성경』에서 현대 크리스천 작가의 작품은 그의 시대와 문화를 반영하면서 크리스천으로서의 정체성과 기독교 정신을 담아내는 것임을 밝히고 있다.

물을 대비시킨 상호 대응 구조이며, 다른 하나는 예수 그리스도의 십자가를 표현한 가로
세로가 교차하는 구조이다. 두 개의 구조 모두 만남이라는 점에서 일치하며 만남의 방법
에 있어서 대응과 교차라는 차이를 보여 주고 있다. 그가 인물을 다루는 방식은 철과 목
재의 특성에 구상과 비구상의 경계에 위치한 반추상적 작업이다. 재료를 다룸에 있어서 부
분적으로는 매우 섬세하고 정교한 처리와 투박하고 거친 마감을 함께 사용한다. 이러한 조
형성을 바탕으로 한 조동제의 한 사랑 연작이 한국 현대미술 속에서 공감을 불러일으키
는 것은 전통 주거와 일상에 뿌리를 둔 목재의 사용을 통해 감상자들과의 소통에서 매
우 친근하고 편안한 인상을 주기 때문이다.

(2) 말씀의 현장을 담은 회화

1) 용서를 구하는 한 여인

손병화 작 〈죄사함〉〈도 6〉은 영화의 파노라마처럼 긴 화면에 많은 인물이 등장한다.
서 있는 남자와 엎드린 여인, 멀리 둘러선 한 무리 사람들, 이들 사이에 무슨 사건이 일어
난 것인지 궁금하다. 복음서에 나오는 간음한 여인의 용서 이야기이다. 부끄러운 죄가 무
리 앞에 공개적으로 폭로되고 집단적인 조롱과 멸시를 당하며, 죽음 앞에 직면해 본 적
이 있다면 그 여인의 심정을 이해할 수 있을 것이다.

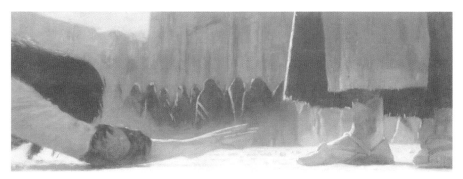

〈도 6〉 죄사함, 손병화 114×42cm, 유화, 2008

그림 속의 여인은 죽은 듯이 땅에 엎드려 고개를 들 수 없다. 몸의 대부분을 화면 밖으로 숨긴 상태다. 자신의 수치를 감추고 싶은 여인의 심정을 누구보다도 잘 헤아리고 있는 화가의 화면 구성이다. 여인을 상대하여 서 있는 인물 예수 그리스도가 옷자락 하단과 발만을 화면 속에 보여 주는 것 또한 화가의 의도적인 배려로 보인다. 간음 중에 현장에서 붙잡힌 여인의 생사가 그에게 달려 있는 위기의 순간이다. 이 긴박한 현장을 포착한 작가의 시점은 거의 지면에까지 낮아져 있다. 그 낮은 시점에서 여인의 가늘고 긴 손에 초점을 맞춘다. 앞에 서 있는 인물을 향해 필사적으로 뻗친 여인의 손에서 간절한 절규가 들린다. 그 손을 중심으로 화면 전체에 긴장이 감돈다. 과연 그녀의 죄는 용서받을 수 있을 것인지 아니면 정죄를 받을 것인지? 화면 속에서 답을 찾을 수 있다. 원경에 자리하는 검푸른 빛깔의 건물은 권위적으로 보이며, 그 앞의 무리들은 이들에게 냉소를 보내고 있는 것 같다. 이러한 배경과 구별된 중심인물의 주위에는 빛이 있다. 그 빛의 기운은 땅에서 피어오른 것처럼 이들을 감싸며 번져 간다. 이 자리로 여인을 끌고 온 어둠의 무리들이 힘을 잃고 희미하게 사라져 간다. 아웃포커싱 된 원경의 처리에서 여인에게 임할 용서와 해방, 그리고 자유가 넉넉히 감지된다(오의석, 2012, 28).

2) 작품 〈닭 울 때〉〈도 7〉

화면 속에서 한 인물이 울고 있다. 그 모습에서 감상자인 우리도 따라서 울고 싶은 심정이 된다. 그 인물은 고개를 들지 못한다. 화면 밖으로 뛰쳐나가고 싶은 듯 그는 중심에서 일탈하여 등을 돌리고 있다. 얼굴과 주먹을 쥔 손, 그리고 거친 머리칼…, 이외의 인물의 많은 부분을 작가는 생략하고, 카메라의 렌즈로 대상을 끌어온 것처럼 인물의 핵심적인 부분만을 화면에 부각시킨다.

극명한 명도 대비로 화면은 둘로 분할되며 빛과 어둠이 대응하며 공존한다. 〈닭 울 때〉라는 명제에 맞춰 화면 한편에서 닭이 울고 여명이 밝아 오고 있지만, 등을 돌린 채 울고 있는 제자 베드로에게는 여전히 어두운 밤이다. 부인과 배신의 아픔이 어떤 것인지, 그 통한의 눈물을 삼켜 본 사람이라면 화면 속 인물의 심정을 추측할 수 있다.

〈도 7〉 닭 울 때, 손병화, 90×50cm, 유화, 2002

화면 속에는 제자의 등을 비추는 강한 빛이 있다. 그의 머리카락과 얼굴에 위로부터 비치는 강렬한 빛의 흔적은 통회하는 그가 버림받지 않고 새로운 기회가 그에게 주어질 것임을 암시한다. 그것은 어둠 속의 제자에게 한줄기 희망처럼 보인다(오의석, 2012, pp.26-27).

3) 나무에 달린 한 사람

한 인물이 나무에 매달려 있다. 그의 몸은 나무 표피의 일부처럼 거칠게 표현되었다. 인물의 주위에는 어느 누구도 보이지 않는 적막한 공간이다. 예수 그리스도, 그를 따르던 제자들도, 그에게 용서받은 여인도, 그를 조롱하며 짐승처럼 학대한 무리들도 모두 어두운 청회색의 배경 속에 모두 숨어 있다. 고독과 두려움이 엄습해 온다. 예수 그리스도, 그는 정말 버림을 받은 것인가 의문이 일어난다.

〈도 8〉 예수 그리스도, 손병화, 100×60cm, 유화, 2008

화가의 시각은 영화 세트장에 높이 설치된 카메라처럼 높은 곳에 올라서 이 상황을
내려다본다. 그곳은 초월자의 시점이고 전능자의 시점이다. 나무에 달린 인물을 위에서
지켜보는 한 시선이 그림 속의 유일한 희망이다. 화가는 그 희망을 몇 줄기 빛의 흔적으
로 화면에 담았다. 머리에 씌워진 관에서 몇 개의 가시가 황금빛을 발한다.

그림 앞에 선 감상자들이 설 자리를 찾는 것은 각자의 몫이다. 어둠의 배경 속으로 숨
어 버릴 것인지, 아니면 화가가 안내하는 자리로 함께 올라갈 것인지 선택해야 한다.
이 아픔의 현장을 대면한 이들은 그 안에서 구원과 희망의 표적을 찾을 수 있어야 한
다. 나무에 달린 한 사람을 대면하는 일이 모든 인생이 풀어야 할 숙제로 다가온다(오의
석, 2012, p.29).

4) 감동의 그림이 던지는 질문

화가 손병화가 말씀 속의 인물들을 바라보는 시점은 매우 다양하다. 땅바닥까지 몸을
낮추어서 대상을 보는가 하면, 때로는 고공에 설치된 카메라처럼 높은 시점에서 내려다
보기도 한다. 그리고 부분을 클로즈업 시켜서 전체 인물의 성격과 처한 상황을 효과적으

로 드러낸다. 이러한 극적 상황의 연출을 통해 작가는 우리를 말씀 속 역사의 현장으로 이끌어 간다. 그리고 우리에게 다음과 같은 진지한 물음을 던진다. 그때 당신은 어디에 있었는가? 오늘 당신은 누구인가?

전체적으로 무겁고 거친 무채도의 그림이지만 중심인물 주위에는 예외 없이 생기를 주는 색채가 묻어나고 있다. 그 주위에는 은은한 빛이 감돌거나 위로부터 비추어 내린다. 그의 그림들은 어둠과 절망적인 상황에 주목하는 데 머물지 않고 늘 한줄기 희망이 있음을 암시한다. 그 희망의 빛 속에서 감상자들은 죽음과 같은 고통 속에 임하는 구원과 생명의 소식을 감지한다. 손병화의 회화가 주는 감동이고 힘이다(오의석, 2012, p.30).

(3) 말씀이 체현된 화면의 신비

구숙현의 회화는 말씀이 형상으로 체현된 로고시즘의 한 전형을 제시한다. 화면 전체와 출품작 모두가 철저히 말씀으로 옷 입고 있다. 화가들이 누리며 펼칠 수 있는 조형적 자유와 상상의 세계를 포기하고 구숙현은 오직 말씀과 복음의 이야기로 화면을 구축한다. 우리 시대에 그와 같은 작가가 이웃으로 살며 작업을 한다는 것은 놀라운 사실이다. 구숙현이 세상의 이목을 끌 만한 주제들을 버리고 오직 복음의 이야기에 집착하게 한 연유가 무엇인지 작업 뒤에 숨어 있는 작가의 이야기에서 답을 찾는다.

오랜 프랑스 유학생활을 마치고 귀국하여 전시를 위해 서울에 체류하던 중에 일어

〈도 9〉 오병이어, 구숙현, 유화, 2007

난 극심한 풍랑의 사건 속에서 작가는 비로소 창조주 하나님을 인격적으로 만나는 경험을 한다. 이때 찾아온 말씀의 은혜가 작가의 삶 전체를 요동시켰고, 작가의 그림과 작업

까지도 말씀으로 인해 극적인 변화를 갖는다. 작가는 오랫동안 붙들고 있던 주제인 십이지상(十二支像)을[8] 미련 없이 버리게 된다. 작가에게 신앙의 고백이 있었지만 작업의 주제는 신앙과 무관하게 대립하고 있던 이원적인 삶과 작업에 변화가 왔다. 작가에게 찾아온 말씀의 빛 앞에서 어둠 속에 있던 미신과 무지의 실상이 드러나게 된 것이다. 그동안 구숙현의 화면에 자리했던 열두 동물의 형상은 사라졌고, 그 후로 작가의 화면은 복음의 이야기로 채워지기 시작한다.

작가의 열 번째 개인전인 구숙현 성화전(2007. 5. 3-6. 8, 갤러리 GNI)에서 본 연구자는 그때까지 지속된 말씀의 체현이 얼마나 풍성하고 강력한 것인지를 확인할 수 있었다. 〈어린양의 보혈〉, 〈돌아온 탕자〉, 〈오병이어〉, 〈슬기로운 다섯 처녀〉, 〈겟세마네의 기도〉, 〈소경 바디매오〉, 〈포도나무 비유〉, 〈베데스다 못가의 기적〉 등, 그의 모든 작품에서 일관되게 형상과 이미지로 체현된 말씀들을 만날 수 있다(구숙현, 2007, pp.2-3).

말씀이 몸을 입고 이 땅에 왔으며, 그 이야기는 말씀으로 기록되었다. 작가들은 기록된 말씀의 이야기에 다시 형상의 옷을 입힌다. 이때에 표현된 형상의 이미지가 과연 말씀의 실체일 수 있는가 하는 질문이 교회의 오랜 역사 속에 끊임없이 제기되었고, 현대 크리스천 작가들 사이에도 논의의 쟁점이 된다. 시각적인 형상을 통해 로고스가 가진 소통의 한계를 극복할 수 있다는 긍정적 견해에 맞서 로고스를 형상화하는 것은 로고스의 실체를 왜곡하고 변형하는 위험한 일로 여기는 입장도 있다(오의석, 2012, p.78).

말씀을 형상화하는 작업의 초기에 화가 구숙현도 이런 갈등에 직면한다. 작업의 내용과 작가적 삶의 불일치, 예수의 형상을 다루는 작업에 대한 부담과 두려움이 적지 않았다. 그래서 구숙현은 형상의 작업에 안주하지 못하고, 자신의 형상을 사로잡은 말씀의 연구와 신학수업을 시작하기에 이른다. 그 후로 작가의 작업에는 보다 많은 자유가 찾아왔으며, 마침내 말씀을 형상화하는 미술의 사역적 소명을 찾게 된다.

8 십이지상은 육십갑자의 아래 단위를 이루는 12개의 요소로 쥐, 소, 호랑이, 토끼, 용, 뱀, 말, 양, 원숭이, 닭, 개, 돼지 등의 동물로 표현된다. 이들은 12방위에 맞추어 몸은 사람으로, 얼굴은 각각의 동물 모양으로 그려지는데 이는 일찍이 도교의 방위신앙에서 강한 영향을 받은 것이다.

〈도 10〉 천지창조(중앙), 구숙현 성화개인전(GNI 갤러리, 2007)

　　구숙현의 그림에는 신비로움이 내재하며, 그림들이 전시된 공간 안에는 어떤 황홀함이 있다. 부식된 동판의 저부조를 연상케 하는 회화작품들은 오랜 역사를 견뎌 온 보물과 같아 보인다. 말씀이 그만큼 보배롭고 소중한 것임을 증언하기 위해 작가는 독특한 제작 기법과 특별한 재료들을 사용한다. 유학 시절 서구 미술의 역사적 유산으로부터 현대의 매체 표현에 이르기까지 성실히 답사하며 체득해 낸 재료기법이 말씀의 체현에 활용된 것이다(오의석, 2007, p.12).

　　구숙현의 회화가 주는 신비감의 근원은 무엇보다도 색채에서 찾을 수 있다. 동판을 연상케 하는 갈색 조의 모노톤을 사용하면서 부분적으로 동에 피어오른 청록색이 추가된 화면은 오랜 세월을 견딘 동판 부조 작품을 연상케 한다. 모노톤 회화의 현대적 감각에 재질과 색채가 주는 역사적 아우라에 기독교적 주제가 가지는 초월성이 융합되어 구숙현의 회화는 신비로운 정서를 환기시킨다.

(4) 말씀과 형상 접점에서

이상의 사례 작가 연구에서 시각적 이미지로 말씀을 선포하고 증언하는 다섯 작가들의 삶과 작업을 추적하였다. 이 작가들의 작품은 일관되게 말씀과 형상의 접점에서 형상을 통한 말씀의 선포와 증거에 목표를 둔다.

조각가 조동제의 경우 복음의 핵심이라고 할 수 있는 십자가의 사건을 한국적이고 전통적인 재료와 현대적인 기법으로 형상화한다. 작품을 통해 나타나는 선포와 증거의 열망은 결국 작가가 조형 작업을 넘어서 직접적인 말씀의 사역자로 나서게 할 만큼 강렬한 것이었다. 조동제가 전하는 사랑의 이야기는 하늘과 땅을 잇는 수직의 관계만이 아니라 지상의 남녀를 대응시키는 수평적인 관계까지도 형상화함으로써 따뜻한 인간애를 함께 체현한다.

십자가의 복음과 사랑의 이야기를 체현하는 것은 조각가만이 아니다. 미술사에 나타난 회화적 전통에서도 십자가의 희생을 다룬 작업을 찾기는 어렵지 않다. 배신과 회심, 정죄와 용서 등 복음서의 여러 장면을 파노라마처럼 체현하고 말씀의 현장으로 감상자를 안내하는 손병화의 작업에서도 십자가의 희생을 다룬 작품을 찾아볼 수 있었다. 구숙현의 로고시즘 회화에서는 십자가와 같은 직접적인 복음의 내용보다도 〈오병이어〉, 〈가서 제자 삼으라〉 등 복음서의 기록을 구체적으로 추적하여 담아내고 있다. 두 작가 모두 복음서에 나타난 말씀의 현장을 담아내고 감상자를 그 현장으로 인도하며 증언하고 있는 공통점이 있다.

이와 같이 말씀의 선포와 증언이라는 관심은 동일하지만 각 작가들이 보여 주는 세계는 다양한 국면을 보여 주며 증언의 주제를 달리한다. 그만큼 말씀의 세계가 깊고 풍성함을 드러낸다. 이상과 같이 말씀을 직설적으로 체현한 작품들을 대할 때 그 형상들은 과연 얼마나 말씀의 실체에 근접할까 하는 점과 체현된 형상의 실효성과 영향력에 대한 회의도 있을 수 있다. 말씀 중심의 개신교가 형상과 이미지에 대해 소극적이고 경계의 입장을 견지하는 이유도 여기에 있다. 말씀을 형상으로 체현하였을 때 이미 그 형상은 말씀과 다른 상상과 유추를 피할 수 없고 말씀의 실체와 많은 차이를 가질 수밖에 없는 한계가 있다. 이런 점에서 말씀의 이미지화는 곧 말씀의 변형과 왜곡일 수 있다. 그리고 이러한 경향의 작업은 현대 로고시즘 미술의 범위를 성경의 내용 안으로만 제한하는

특정한 소재주의에 머물게 한다. 그것은 말씀의 깊은 의미를 온전히 체현하기보다도 피상적인 외형을 담아내는 것일 수 있다. 여기서 말씀의 체현을 위해서는 먼저 작가 자신이 말씀 안에서 풍성히 거하며 말씀으로 인해 변하고 성숙할 필요성이 있다. 이때 말씀의 체현으로서 로고시즘은 확장된 개념으로서의 전기를 맞을 수 있다. 말씀의 체현이란 문자적인 말씀의 시각적 직역이기보다도 말씀의 눈으로 만물을 바라보는 기독교 세계관의 작업으로 전개가 가능해진다.

2) 기독교 세계관과 미술의 지평

작가들은 자신이 의식하든 의식하지 않든 상관없이 일반적으로 자신과 시대의 세계관 안에서 작업을 한다. 세계관이란 인식과 판단의 기본적인 틀로서 마치 사람이 쓰고 있는 안경과 같은 것이다. 세계관(Weltanschauung)이란 용어는 1870년 칸트가 그의 저서 판단력 비판에서 사용하였다. 그 후에 키르케고르는 '궁극적 신념의 집합'이란 말로 의미를 부여했고, 딜타이(W. Dilthey)는 '생활의 불가사의나 수수께끼를 푸는 실재에 대한 개념'이라고 세계관을 정의했다(양승훈, 1988, p.3). 이 세대의 근본적 구성에 대해서 우리가 (의식적으로든, 무의식적으로든) 견지하고 있는 전제(혹은 가정)들이라고 세계관을 정의한 제임스 사이어는 구체적인 다섯 가지 질문[9]에 대한 대답으로 세계관이 구성된다고 밝히고 있다. 그 질문과 대답의 핵심 내용은 신관, 인간관, 사망관, 윤리관, 역사관에 관한 것으로 대부분 종교적, 철학적 명제와 연관된다.

세계관으로서의 미술에 대한 논의는 예술철학의 기초 개념으로서 역사적 근거를 가지고 있다. 미술의 역사는 곧 세계관의 역사로 여겨질 만큼 원시미술로부터 포스트모더니즘에 이르기까지 세계관과 관련된 해석이 시도되었다. 모든 양식은 삶의 방식을 근원에서 규제하는 세계관과의 필연적인 연관이 불가피하기 때문이다(조요한, 1974, p.114).

9 첫째, 진정으로 참된 실재는 무엇인가? 둘째, 인간은 무엇인가? 셋째, 인간이 사망할 때 어떤 일이 일어나는가? 넷째, 도덕의 기초는 무엇인가? 다섯째, 인간의 역사의 의미는 무엇인가?

〈도 11〉 은총, 이인실, 120×90cm, 화선지에 수묵담채, 1992

　　기독교 세계관은 성경의 말씀에 기초하고 근거한 것으로 창조 타락, 구속과 회복이라는 큰 구조로 파악되고 설명된다. 말씀의 눈을 가지고 만물을 관찰하고 해석하기 위해서는 먼저 말씀에 의해 작가의 생각과 시각이 변화되어야 하며 그 변화를 통해서 관찰과 해석과 표현도 변화하게 된다. 즉, 작가의 의식과 삶에 먼저 말씀의 체현이 이루어짐으로써 그의 작업은 말씀이라는 주제에 매이기보다 말씀 안에서 자유롭게 만물을 다룰 수 있는 세계가 열릴 수 있다. 여기서 크리스천 작가들이 다룰 수 있는 소재는 다양하게 확대될 수 있는데, 무엇보다도 먼저 자연을 다룬 작품들의 사례들이 나타난다.

　　이인실의 작품 〈은총〉은 한국화 작품으로 실경산수를 다룬다. 한국의 전통적인 겨울, 잔설이 남아 있는 산촌 마을의 풍경을 그리고 있다. 대자연과 그 안에서 자리를 잡고 사는 이들의 주거와 노동의 흔적이 조화를 이룬다. 사람들을 품고 있는 자연과 삶의 터전, 쉼을 요구하는 백설과 겨울은 안식과 기다림의 계절임을 상기시킨다. 이 모든 정경을 작가는 은총으로 바라보며 표현하고 있다〈도 11〉.

〈도 12〉 녹귀선경, 박부남, 38×28cm, 종이에 파발묵

　　동일한 한국화의 장르이지만 북미 대륙을 관통하는 대자연 로키, 그중에서도 캐나디언 로키를 20년 이상 소재로 다루어 온 석강 박부남의 작품 〈녹귀선경〉〈도 12〉 역시 한 크리스천 작가의 조형적 모색 속에 믿음의 고백이 체현된 작품이다. 작가의 산수화에는 만년설과 구름, 혹은 계곡과 폭포를 연상하는 흰 여백이 자리한다. 작가는 이 순백의 공간이 성산에서 흘러내려 이 땅의 온갖 더러움과 추악함을 덮는 '백색 상징'이라고 신앙적 해석을 부여한다.(오의석, 2006, p.19)

　　자연에 대한 작가들의 관심과 시각은 종종 곤충의 세계로도 확대된다. 이종화의 작품 〈생명-빛 속에서〉는 잠자리와 나비 몇 마리를 실제의 크기로 다룬 진채 소품이다. 곤충들이 벌이는 축제의 장과도 같은 화면의 바탕이 위와 아래로 나뉘어 대조를 이루면서 빛과 어둠을 배경으로 하여 생명체가 겪고 있는 질서와 혼돈, 생성과 소멸의 이야기를 담아 보여 준다〈도 13〉(오의석, 2006, p.31).

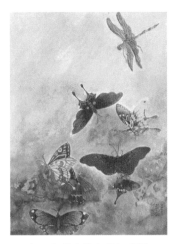

〈도 13〉 생명-빛 속에서, 이종학,
24×33cm, 종이에 채색, 1984

〈도 14〉 노인-한국사, 김복동, 캔버스에 오일, 2003

　당면한 시대의 현실 상황과 역사 속에서 실존하는 인간의 모습을 다룬 경우도 많이 찾아볼 수 있는데, 그 좋은 예가 김복동의 인물화이다. 그의 작품 〈노인-소외 9701〉을 비롯한 연작들은 가정과 일터와 사회에서는 물론이고 현대 작가들의 캔버스에서도 거의 소외된 노인들의 모습을 화폭 속에 끌어들인 독특한 작업이다. 그것은 머지않은 장래에 모든 인간이 처할 각자의 자화상을 미리 보여 주고 있는 것일 수 있다〈도 14〉. 또한 그의 작품 〈노인-한국사〉는 전쟁으로 인해 일그러진 삶의 모습과 상처가 어떤 것인지를 증언하고 있다. 아직 끝나지 않은 한국전쟁과 계속되는 전쟁의 위험 속에서 무언의 시위를 하는 듯한 노인들의 모습이 등장한다. 작가는 우리 시대의 소외된 노인과 그들의 아픈 기억인 전쟁의 장면들을 배경으로 합성한 이미지를 통해 잊힌 한국전쟁의 역사를 상기시키며, 그 역사의 현장으로부터 생명을 부지해 온 고목과도 같은 존재들을 돌아봄으로써 아픈 상처로 인해 아직까지도 치유와 회복이 필요한 우리의 현실을 대면케 한다〈도 14〉(오의석, 2019, pp.174-175).

(1) 영혼의 일기 – 박혜경의 리얼리즘

박혜경의 회화는 충실한 사실적 표현력을 보여 준다. 박혜경의 리얼리즘은 역사적 전통을 가진 기독 미술의 한 전형이고 앞으로도 지속될 보편적 모형의 하나이다. 말씀을 통해 정화된 그림 속의 일상과 정물, 풍경들은 작가가 선택한 신앙생활의 소품들과 조우하면서 그의 꿈과 이상을 맞춰 생경하게 구성되어 초현실적인 이미지로 변모하기도 한다. 작가가 자신의 일상과 주변의 것들을 주시하면서도 궁극적으로 지향하는 곳은 말씀 안에서 꿈꾸는 '에덴'이고 '새 하늘과 새 땅'이다. 그래서 박혜경의 작품세계를 '복원과 대망의 리얼리즘'이라고 부른다. 에덴으로의 복원, 새 하늘과 새 땅에 대한 대망, 그의 리얼리즘은 오늘의 실제를 다루면서도 로고시즘 미술의 과거와 현재, 미래의 전 시제를 넘나들며 포괄한다. 작가의 그림 속에서 신앙과 작업은 별개의 영역으로 구분될 수 없다. 복음과 문화가 어떠한 관계 속에서 함께 소생하고 공존 가능한지를 예증한다. 그리고 예술과 예수, 이 둘 사이의 갈등과 긴장, 대립이 아닌 화해를 목표로 한다.

박혜경의 첫 개인전인 부산(1998. 10. 9-15, 용두산 미술전시관)과 서울(1998. 10. 7-30, 진흥아트홀)에서 주제인 '영혼의 일기'는 신앙을 작품의 기반과 내용으로 하는 로고시즘 작품과 작업의 정체성을 담아내는 표현이다. 일기는 정직해야 하고 지속적이어야 한다. 매일의 사건과 만난 인물, 처한 환경과 겪은 일에 대한 관찰과 사색이 요구된다. 허구가 아닌 진실, 충동이나 열정보다도 성찰과 인내, 일상에 대한 긍정은 기독 미술의 작품과 작업에도 동일하게 요구되는 덕목이다. 일기의 가치는 매일 몸담고 부딪히며 사는 일상의 의미를 발견하고 회복함에 있다.

박혜경의 '영혼의 일기'에 기록된 정물과 인물, 일상과 풍경들은 작가에게 체현된 말씀의 눈, 곧 기독교 세계관 안에서 존재의 의미를 새롭게 하고 풍성케 한다. 작가는 숲과 계곡, 〈나무〉, 〈갈대〉, 〈강아지풀〉과 〈담쟁이〉, 흙, 바닥에 깔린 이름 없는 잡풀에서도 생명의 은총을 확인한다. 가을에 거둔 풍성한 실과들을 통해서 〈이른 비와 늦은 비의 은혜〉〈도 15〉를 상기한다. 정물의 소품으로 함께 어울린 바이올린과 단소에서 〈찬양〉의 소리를 듣고 우리에게 전달한다. 바다에 떠 있는 한 척의 배와 배경으로 그린 작가의 향도 부산 풍경을 〈소원의 항구〉〈도 16〉으로 응시한다.

〈도 15〉 이른 비와 늦은 비의 은혜, 박혜경, 수채, 1997

〈도 16〉 소원의 항구, 박혜경, 파스텔, 1996

이처럼 작가는 일상과 주변의 환경을 긍정과 감사의 눈, 말씀의 시각으로 바라본다. 말씀에 기초한 기독교 세계관의 시각에서 작업의 주제들을 해석한다. 일부의 작품들은 이처럼 작가의 작업에 동인이 되고 있는 말씀에 대한 직접적인 시각적 서술도 나타난다. 말씀이 유일한 희망임을 증거 하는 작가의 조형적 어법은 매우 직설적으로 표출된다. 화면의 한편 공간에 성경책이 정물로 등장하기도 하고, 인물화에서는 성경책을 손에 들거나 펼쳐서 읽는 모습도 발견할 수 있다. 작품 〈하나님의 법 아래서〉는 한 가족의 머리 위 높은 공중에 성경책이 둥실 떠 있다. 천사들의 호위를 받으며 하늘로부터 펼쳐진 성경책이 내려오는 작품도 있다. 성경책과 함께 화면의 인물 뒤편 배경에 은은하게 스며든 그리스도의 도상과 반복적으로 중첩된 예배당 첨탑의 십자가도 박혜경의 그림에 자주 등장하는 소재이다. 이러한 오브제와 표식들로 인해 박혜경의 회화가 기독 미술로 쉽게 인식되는 것은 사실이다. 그러나 작가는 그러한 오브제와 표식들이 작품을 기독 미술화 하기 위해 의도적으로 작품에 삽입하거나 부가하지 않는다. 첫 개인전의 표제를 '영혼의 일기'로 설정하고 작업해 온 작가에게 화면 속의 모든 소재는 작가의 일상이고 환경이며 삶의 실재인 것이다.

(2) '광야'에서 '빛'으로
– 최상현의 추상회화, 말씀으로 시대를 넘어서기

저자는 최상현을 오랫동안 '광야'의 작가로 기억해 왔다. 지금도 그의 작품 '광야'에서는 뜨거운 열기가 느껴진다. 광야의 연작들은 그가 얼마나 치열하게 청년기를 보내었는지를 말해 준다. 한 프랑스의 미술평론가는 '물감의 파편들'이란 제목의 평문에서 최상현의 광야 작품을 다음과 같이 서술하고 있다.

> 만약 빛의 세계의 혼돈에서 솟아오르는 작가들이 있다면 최상현은 분명히 그들 중의 한 명임이 분명하다. 삶과 감정의 격동은 그의 작품의 기관 속에 흐르고 있다. 마치 동식물의 혹은 인간들의 혈맥과도 같이, 작가는 작품 속에서 핏빛 같은 번득임, 석탄의 광맥, 밀

도 높은 농도, 유연히 흘러내리는 먹의 엷은 흐름을 일으키고 있는 것이다(뮤리엘 카르보네트, 최상현 파리개인전 평문, 1997년).

광야는 모든 인생들이 피하기 어려운 삶의 한 여정이다. 청년 예술가들은 스스로 광야의 길을 선택하기도 하며 그곳에 자신의 삶을 던진다. 일찍이 믿음을 가진 청년작가로서 최상현에게 동시대 미술계의 작업 현장은 곧 광야였고, 그곳에서 견디며 살아남는 일이 곧 광야의 체험이었을 것이다. 그는 작업의 주제로 선택한 광야를 10년 넘게 붙들었다.

그러나 끝이 있었고, 결국 그는 '빛'을 만난다. '…빛이 있으라 하시매 빛이 있었고'(창세기 1:3), 이처럼 빛은 창조주의 말씀으로 있게 되었다. 빛은 모든 창조 작업의 근원으로 빛이 없다면 형태와 색채는 인식될 수 없고 표현과 감상도 불가능하다. 그래서 미술의 역사는 빛과 깊은 관련이 있고, 빛은 지금도 작업의 중심 주제 중 하나이다.

'빛'을 주제로 탐색한 최상현의 작품을 처음 접한 것은 2004년 갤러리 예술사랑의 초

〈도 17〉 광야, 최상현, 162×130cm, 혼합재료, 1995

〈도 18〉 Light Red, 최상현, 55×176cm, 캔버스에 아크릴, 2007

대전이다. 최상현의 신작에는 광야의 격정과 열기가 차분히 가라앉고 질서와 절제, 조용한 울림이 있었다. 단색 조의 정사각 평면들이 격자로 반복 구성된 화면 위에 선묘의 흔적을 따라 빛이 스며들고 있었다. 화면은 그 빛을 은은히 반사하고 있었는데 감상자의 위치와 동선을 따라서 빛의 변화가 화면 위에 일고 있었다.

최상현의 작업은 빛을 그린다기보다는 빛을 화면 위에 담아낸다. 작가는 특별한 방법으로 아크릴물감에 광택을 더하기 위해 펄(pearl)을 혼합하여 사용한다. 방향을 달리하는 반복된 묘법에 의해 질감의 효과를 살리고 있는데, 나이프를 사용한 스크래치(scratch)의 방법으로 화면에 질감의 깊이를 더해 주고 빛의 반응을 보다 강화한다. 스크래치 된 각 면의 깊이와 방향에 따라 동일한 색상이 다양한 변화를 보인다. 이러한 효과에 의해 감상자의 움직임과 빛의 개입에 의해 예측할 수 없는 변화가 화면 위에 발생한다.

최상현은 현대조형의 양식과 재료 기법을 존중하며 활용한다. 미술계는 현대의 조형의 양식과 화해를 이루고 있는 그의 작업을 주목해 왔다. 초기 작품 '광야'의 연작에 나타난 열기는 뜨거운 추상이라고 불리는 추상표현주의 범주에 든다. '빛'의 연작들은 미

니멀(minimal), 모노톤(mono-tone), 광선예술(light art)과 유사한 맥락에 있다.

그러나 이러한 현대 양식과의 유사성에도 불구하고 최상현의 작업은 동시대의 작업과 구별된다. 작가가 사용하는 현대조형의 양식들은 말씀에 대한 고백적인 진술로 귀결되고 있다. 그의 작업을 구별하는 키워드는 광야와 빛이라는 작업의 주제이다. 그것은 작가가 말씀에 대해 반응한 결과로 나타난 작업이다. 최근의 작품 〈Light Red〉〈도 18〉에서 작가는 붉은색의 점이적 화면 12개로 하나의 작품을 구성한다. 원형으로 방사되는 '빛' 작품의 중심축에는 교차하는 십자형이 자리하기도 한다. 그가 즐겨 선택하고 있는 청색과 적색, 자색은 구약에 나타난 제사장의 의복 색에 기반하고 있으며, 그리스도의 희생을 상징하는 보라색, 죄와 순결을 상징하는 흑색과 백색의 사용도 신·구약 성경의 말씀에 그 뿌리를 둔다. 이처럼 그의 형상 이미지는 궁극적인 지향이 말씀임을 보여 준다.

최상현의 작품 '광야'와 '빛'은 말씀에 대한 조형적 묵상이고 기록인 것이다. 그의 작업은 형태를 통한 말씀의 탐구이며 형상을 통해 말씀에 다가서기 위한 노력이기도 하다. 최상현의 현대적인 작업은 시대와 소통하는 방식에 적극성을 보여 주지만, 먼저 로고스, 곧 말씀을 경험하고, 그 후에 형상을 통해 말씀과 소통하는 과정으로 볼 수 있다. 추상 이미지인 '광야'와 '빛'의 진원지는 곧 말씀이며, 그 형상이 목표하는 곳도 영원한 말씀인 것이다. '광야'에서 '빛'으로, 최상현은 형상을 통해 말씀에 다가서기를 시도하며, 말씀으로 동시대의 미술 정신을 극복한다. 최상현의 작업에서 말씀이 체현된 동시대 이미지를 만날 수 있다.

(3) 말씀에서 찾은 작가의 원형과 기법

- 김수정의 털실작업과 설치

김수정의 눈뜨기 展(2002. 12. 12-18, 갤러리 환) 전시장 중앙엔 한 그루 나무가 서 있고〈도 19〉, 입구에는 작품 〈구원〉이 설치되었다. 그리고 한편 벽에는 창세기에서 요한계시록까지의 말씀이 털실로 형상화되었으며, 또 한편에선 고치에서 나온 나비들이 줄지어 벽면을 날고 있었다. 작가는 이 전시를 통해서 자신이 눈뜬 세계와 자신의 눈뜬 모

습을 보여 준다. 그리고 작가는 더욱 눈을 뜨겠다는 의미를 추가한다. 작가에게 있어서 눈뜨기는 과거이고 현재 진행이며 또한 미래의 일이다.

본 연구자는 작가와의 대담에서 먼저 눈뜨기가 언제 어떻게 시작되었는지를 물었다. 김수정은 1994년의 어느 한 날의 사건을 기억하고 소개하면서 그날 이후의 습관적 불안정과 방황의 여정들을 함께 이야기한다. 청년 조각가로서 어떻게 말씀을 체현하여 전시장으로 나오는 용기를 가질 수 있었는지 알고 싶었다. 작가는 자신의 전시가

〈도 19〉 선택, 김수정, 260×170cm, 혼합재료, 2001

용기가 아니라 자연스러운 일상으로 소개를 한다. 그만큼 작가를 철저히 말씀에 붙들린 삶과 작업으로 이끈 힘이 무엇인가를 먼저 확인해야만 했다.

작가에게 시련이 있었고 그 시련을 통해서 두려움을 알게 되었다고 한다. 그 시련이 어떤 것인지 구체적인 내용을 듣고자 했을 때 그것은 매우 뜻밖에도 삼 년 반 동안 끔찍이 아끼며 키워 오던 한 마리 개의 죽음이라는 대답이었다. 마침 그 개의 죽음은 개의 이미지를 작품으로 확대해서 출품한 얼마 후에 일어난 일이었다. 이 때문에 작가의 사건에 대한 해석은 작가의 순전하고 예민한 믿음 안에서 특별한 결론에 이른다. 작가 자신이 마음에 끌리고 좋아하는 어떤 형상의 제작을 창조주가 기뻐하지 않는다는 생각을 갖게 되었다는 것이 작가의 설명이다. 자신이 좋아하고 집착하는 것을 다시 제작하면 개의 경우처럼 또 빼앗길 수도 있을지 모른다는 두려움을 갖게 되었고, 그 사건 이후로 작가의 마음 가는 대로 작업을 할 수 없게 된다. 눈에 보이는 형상의 세계보다는 말씀을 작품으로 담아내는 작업의 가능성을 찾는다.

이처럼 마음속의 우상과도 같았던 개와의 결별 사건은 김수정의 작업을 말씀 안에서 세워 가는 전기가 된다. 이것은 청년 조각가 김수정을 말씀의 작가와 사람으로 눈뜨게

하고 세워 가는 특별한 경험이었다. 결국 김수정은 조각가의 한 모델을 성경의 말씀 속에서 찾고 작업의 재료와 기법까지 그 말씀 속에서 발견하기에 이른다.

구약성경 출애굽기 31장에 나오는 인물 오홀리압은 브사렐이 성막을 설계하고 건축하는 사역을 도왔던 인물로서 그의 작업 가운데는 제사직을 행할 때에 입는 공교히 짠의복이 포함되어 있다. 김수정은 털실을 이용한 자신의 작업을 '오홀리압 기법'이라 명명하며 연구한다. 이 기법은 조각계에서 처음 시도되는 것으로서 작가는 말씀 안에서 그뿌리를 찾는다. 그리고 뜨개질 솜씨가 좋았던 어머니와 성경 속의 인물 오홀리압이 자신의 작업을 있게 한 기초라고 설명한다. 청년 조각가로서 자신의 정체성과 작업의 실마리를 현대조각 역사의 거장과 동시대의 유행에서 찾지 않고 성경에 나타난 인물 오홀리압과 어머니로부터 발견했다는 것은 매우 특이한 일이다.

그리고 털실의 포근하고 따뜻한 속성을 불완전한 작가 자신을 감싸는 보호와 치유적인 의미로 수용하고 선호한다. 털실이 작가의 정서에 부합하며 다루기에 용이하다는 장점도 오홀리압 기법의 작업을 지속하게 한 중요한 요인으로 작용한다.

이처럼 김수정의 작업이 갖는 섬세함과 공교함과 대조적으로 작품의 명제는 믿음의 핵심에 관한 것들로 매우 큰 비중을 가진다. 그럼에도 거대한 담론을 다루는 김수정의 작품 해석과 접근은 전혀 복잡하지 않고 소박하다. 작가의 말에 의하면 작품 〈영생〉에 나타난 무수한 털실 공은 사람의 영혼을 나타내는 눈동자, 혹은 거짓일 수 없는 순수한 가슴의 표현이이라고 한다. 그리고 거기에 수놓아진 둥근 무늬들은 지식의 나무 표면에 있는 무늬가 입체화된 것으로 설명한다. 상상력이 촉발되는 재료와 형상의 접점은 매우 개인적이고 주관적인 성격이 강하다. 그래서 내용의 전달과 소통에는 어려움이 예상될 수도 있다.

그러나 김수정의 작품은 말씀의 의미 전달에서 그 효과를 찾기보다는 조각가로서 서있는 위치와 입장이 말씀 안에서 발견된 것이고 그 결과로서 나타난 작품이란 점에서 찾아야 한다. 말씀, 구원, 영생과 같은 거대한 명제에 도전할 수 있는 동시대의 청년 작가가 세상에 존재한다는 사실만으로도 충분한 가치가 인정된다(김수정, p.2). '작가의 눈은 정신의 거울'이라고 말하는 그에게 앞으로의 방향을 물었을 때, 세 마디로 대답한다. "유명해

지지 말자", "좋아서 하자", "말씀의 표현을 계속하자." 작가의 대답에서 좁은 길로 들어선 한 작가의 위치를 확인한다. 시대를 역행하며 살아가려는 믿음의 의지가 보인다. 이것은 말씀 안에서 눈떠서 자신과 미술계와 세상을 직시한 로고시즘 작가의 고백적 진술이다. 수년 전 조각가 김수정은 말씀 안에서 새로운 눈뜸을 경험한다. 바로 성경의 말씀에서 발견한 미션 퍼스펙티브(Mission Perspective)이다. 결국 자신의 조형적 꿈과 성취의 장이 되는 동시대의 미술계를 떠나서 가족과 함께 해외 선교지를 향해 나간다. 그리고 현지 어린이의 미술교육과 함께 선교사역을 담당하며 작업한다. 말씀으로 눈을 뜨고 기독교 세계관 안에서 자신의 정체성과 소명을 찾은 청년 조각가의 작업과 하향적 사역의 삶은 이러한 변화를 통해 세상과 동시대의 미술계에 역행하며 도전과 감동을 던진다.

(4) 조각가가 만난 예수, 그 형상들

기독교 미술의 오랜 역사 속에서 예수 그리스도는 다양한 모습으로 표현되었다. 작가들 모두 실재했던 예수 그리스도의 모습을 보지 못하였기 때문에 그 작품들은 실체의 변형이고 왜곡일 수 있다. 그럼에도 불구하고 예수의 모습을 상상하며 표현해 내는 작가들의 동기에 대해서 본 연구자는 로고스에 대한 동경, 그리스도를 알고, 알게 하고 싶은 강렬한 열망으로 설명한 적이 있다 (오의석, 2006, p.59).

〈도 20〉 밀집광배 예수, 김병화,
48×36×75cm, 석고붕대+밀짚모자+색상감

이미지를 통해 더욱 로고스에 깊이 접근하는 시도로서 예수 그리스도의 얼굴을 유비적으로 형상화한 작품의 예〈도 20〉을 찾아볼 수 있는데 대표적인 작가로는 김병화가 있다. 그의 작품 중에는 우리에게 친근히 다가오는 〈어린양 예수〉, 〈제사장 예수〉를 비롯하여 조금 어렵지만 이해가 가능한 〈황색 예수〉, 〈밀집광배 예수〉〈도 20〉의 연작과 매우

〈도 21〉 밀대걸레 예수, 김병화,
106×30×180cm, 밀대걸레+혼합재료, 1996

파격적인 〈밀대걸레 예수〉에 이르기까지 예수의 모습을 형상화한다.

김병화의 시는 그의 조각을 여는 열쇠이다. 〈밀짚광배 예수〉〈도 20〉은 그의 첫 번째 시집 〈내 피곤한 영혼을 어디에 누이랴〉의 해답이라 볼 수 있다. 이 땅의 삶에 지친 한 조각가의 영혼을 뉘일 곳을 찾던 중에 만난 이가 밀짚광배 예수였다. 밀짚광배 예수는 1996년에 열린 종교조각전의 주제로서 그것은 김병화의 예술의 하향성이 어디에까지 이르렀는지를 보여 준다. 그리스도의 길에 다가서려는 노력으로서 끊임없는 비움과 낮춤의 자리를 찾아 나선 김병화는 밀짚광배의 예수를 만난 것이다. 그리고 김병화의 예수는 〈어린양 예수〉, 〈제사장 예수〉, 〈밀짚광배 예수〉에서 〈밀대걸레 예수〉, 〈황색 예수〉, 〈무당 예수〉에까지 이어진다. 그의 예수 연작들은 보수 신앙의 핵심에 다가서기도 하지만 또 한편으로는 자유로운 신학적인 접근으로 우려를 낳을 수 있는 지점에까지 접근한다. 그래서 본 연구자에게 그가 소개하는 예수가 모두 다 친근하고 편안한 것은 아니다. 김병화의 예수 중에 〈밀대걸레 예수〉는 나에게 가장 큰 충격이었다. 지난 세기에 수많은 오브제 작가들이 있었고 기발한 작품이 출몰하였지만 청소용 밀대걸레로 하나님의 아들 예수를 표상할 만한 용기와 참신성을 보여 준 이는 그 말고 없을 것이다. 작가가 그의 시집 속에서 밝힌 깊은 속내를 접하고 나면 눈물 없이 밀대걸레를 대하기 어렵다.

"밀대걸레 예수, 너희 罪性의 붉은 땅 훔치고 훔치시다."
"십자가-걸레, 물먹어 늘 젖어 있어도 상하지 않고 너, 더럽고 어지러운 자리를 훔치고 있었다."

십자가를 원수로 여기며 조롱하는 세상이 그의 작업을 환호할 리가 없었다. 도심에 차고 넘치는 그 흔한 거리 조각 한 점에도 마음을 두지 않은 무욕(無慾)의 김병화는 1994년, 강화도 부근리 목숙부락으로 자리를 옮긴다. 그는 기독 미술계에 얼굴과 명함을 내는 일에도 별 관심을 보이지 않아 왔다. 늘 그래왔듯이 또 하나의 세력 집단이 되어 갈 것을 우려해서인지도 모른다. 언제부터인가 그의 작품을 교회가 감싸 안기 시작했다. 연이은 교회 초청의 종교조각전에 이어 지난해에는 이콘집 『피뢰침과 십자가』를 발간했다. 한때, 인간들은 피뢰침의 위력을 절대시하면서 십자가를 비웃어 왔으며, 지금도 세상은 피뢰침 밑에서 안전을 찾고 있다. 그의 이콘집은 하늘로부터 내리는 낙뢰(재앙)를 피할 길이 피뢰침이 아닌 십자가임을 증언하고 있다.

"예수를 예술로, 예술을 예수로", 여덟 번째 가지는 개인전의 주제이다. 김병화의 예술은 예수로 인해서 미술계로부터의 소외를 겁내지 아니하며 세상으로부터 망하기를 두려워하지 않는다. 그는 미술계가 알지 못하고 세상이 바라볼 수 없는 곳을 응시한다. 거기서 그의 예술은 예수로 인해서 다시 살아나며 세상이 꿈꿀 수 없는 열매를 맺는다. 부가 진흥아트홀의 초대로 나들이를 한다. 그리스도의 이름 아래서 세상에 취해 있는 작업과 삶에 신선한 도전이 된다. 끊임없는 자기 부인과 하향성의 눈으로 조각과 세상의 현실과 종교적 도상까지를 말씀의 자유 안에서 다루어 온 김병화의 세계관은 또 다른 무엇인가를 주목하고 있을 것이다.

(5) 말씀의 눈으로 세상 보기

말씀을 입으로 전하듯이 형상과 이미지를 통해 말씀을 증거 하고 싶은 노력과 시도는 회심한 크리스천 작가에게 일어나는 매우 강렬한 열망일 수 있다. 그러나 크리스천 작가의 관심은 거기에 머물지 않는다. 말씀을 전하는 입의 기능을 대신하는 작품에서 이젠 말씀의 눈으로 세상을 조망하는 대로 진전된다. 작가들이 형상을 통해 드러내는 형상의 세계는 매우 다양한데 매일의 일상적 삶을 포함하여 정물과 자연, 인물과 도심의 풍경 등 소위 종교적 주제가 아닌 세상의 모든 대상이 될 수 있다.

화가 박혜경은 그 좋은 사례를 보여 준다. 풍부한 사실력으로 영혼의 일기라는 주제

아래서 주변의 일상과 정물 풍경들을 다루고 있는 것이다. 물론 이와 같은 일반적인 주제들을 다루고 있지만 그 작품에 붙여진 명제를 보면 말씀 안에서 대상을 보는 시각과 해석을 담고 있다.

박혜경이 사실적 구상의 세계 안에서 이와 같은 세계관을 드러내고 있는 것과 대조적으로 최상현의 경우는 추상적 화면 안에서 말씀의 체현을 시도한다. 광야와 빛이라는 주제가 그 뿌리를 말씀에 두고 있음은 물론이고 작가가 드러내는 색채와 형상, 재질의 탐구도 역시 말씀으로부터 발원하고 있음을 보여 준다. 현대적인 양식을 회피하거나 무시하지 않고 적극적으로 대응하면서 말씀의 시각으로 극복하려는 의지를 보여 준다.

이처럼 최상현이 현대의 양식과 기법을 극복의 대상으로 삼아 말씀의 눈으로 바라보는 것과 달리 청년 조각가 김수정의 경우는 성경의 말씀을 거슬러 올라가 구약성경 출애굽기에 나오는 인물 오홀리압에서 작가의 원형을 찾고 기법을 찾아낸다. 그리고 〈구원〉, 〈영생〉과 같은 거대한 명제들을 소화한다. 예수 그리스도 안에서 끊임없이 하향성을 추구해 온 작가 김병화의 경우 종잇조각으로 시작된 가벼운 출발에서 작가가 조각을 바라보는 시각의 일면이 발견되며, 그 후로 이어지는 사회풍자 조각들은 정치 사회적 현실과 환경을 바라보는 작가의 시선을 보여 주고 있다. 조각과 사회에 대한 표명을 거쳐 결국 이르게 된 종교적인 작품 예수의 형상들도 작가가 견지한 신학적 해석과 표현임을 감안할 때 작가는 말씀의 눈으로 종교적 아이콘까지도 조망하고 체현해 내고 있는 것이라 할 수 있다. 이상의 사례에서 살펴본 로고시즘 작가들의 작품은 말씀의 눈 안에서 다양한 관점과 풍부한 작업 가능성을 열어 줌으로써 로고시즘의 지형을 넓힌다. 자연과 인간, 생태와 환경, 역사와 현실, 일상과 사물, 현대 예술과 양식, 예술가와 작업, 조각과 사회, 종교적 도상에 이르기까지 매우 다양한 영역을 말씀 안에서 조망하여 체현하고 있다.

3) 말씀의 실천과 참여

로고시즘 미술은 기독교 세계관을 통해 넓혀진 지평 안에서 말씀의 실천과 적용이라는 차원에서 다시 정체성을 새롭게 하고 정립할 수 있다. 이것은 말씀이 요구하는 변화된

삶의 요청과 무관하지 않다. 말씀의 요구는 입술의 변화만이 아니라 눈의 변화를 요구하고, 결국은 실천으로서의 손과 발, 곧 전인격과 삶의 변화까지를 요구하기 때문이다. 여기서 로고시즘 미술의 실천적 차원으로서 예배, 선교, 봉사, 나눔, 중보, 치유 등을 작품의 창작과 전시 발표를 통해 이루려는 노력을 통해 로고시즘 미술은 새로운 국면을 맞는다.

이정희 작품 〈갈망〉은 아프리카 케냐의 두 형제 소년을 그린 작품으로 우리의 눈길을 끈다〈도 22〉. 우리의 관심이 자신과 가정과 일터에 머물기 쉬운 것처럼 작가들의 눈도 자신의 주변과 처한 상황 안에서 갇혀 있기 쉬운 것이 사실이다. 더욱이 세계화와 국제화를 지향하는 구호 속에서도 대부분의 관심은 서구 지향적으로 고정되기 쉽고 그에 대한 경계와 반작용으로 우리의 전통과 뿌리에 대한 강한 집착을 보이기도 한다. 이렇게 이원화된 문화현상 속에서 제3세계 열방의 낯선 백성들을 향하여 열린 눈을 가진 작가와 작품을 만나기는 쉽지 않은 일이다. 이것은 '열방을 향해 가라'는 말씀의 요청에 응답한 작가들만이 담아낼 수 있는 작품의 세계로 생각된다(오의석, 2011, p.126). 중국 변방의 한

〈도 22〉 갈망, 이정희,
76×91cm, 캔버스에 유채, 1995

〈도 23〉 삶-반추, 정용근,
53×73cm, 종이에 수채, 2003

노인을 그린 정용근의 수채화 〈삶-반추〉 역시 이러한 맥락에서 이해할 수 있는 작품인데 몸의 수액이 말라 있고 세월이 남긴 주름과 거친 삶의 흔적들이 묻어나며, 지금까지 버텨 온 기력도 이제 한계에 이른 듯 몸의 중심마저 흔들리고 있는 인물의 모습이 앞에서 살펴본 작품 〈갈망〉에 나타난 어린이들의 모습과 좋은 대조를 보여 준다〈도 23〉.

또한 1997년 러시아의 한 도심 풍경을 다룬 이한주의 사진작품 〈Russia〉는 밀려오는 서구의 자본과 문화의 홍수 속에서 적응하기 어려운 한 노인과 청년을 화면 하단의 구석에 위치시키고 달리는 열차의 차창 안으로 스쳐 지나가는 희미한 얼굴들을 대비시키고 있다. 수많은 사연과 메모로 얼룩진 전신주가 화면을 수직으로 가르고 있는 가운데 높이 달려 있는 외국 식품 회사의 광고판에서 젊은 남녀 모델이 자본의 위력과 여유, 오만과 천박성을 드러내고 있는 90년대 러시아의 풍경들 속에서 작가는 열방의 백성들이 처한 특수한 상황과 그 모습에 초점을 맞추고 있다〈도 24〉(오의석, 2011, p.131).

〈도 24〉 Russia, 이한주, 사진, 1997

(1) 도심 속에 세운 믿음의 표적
- 김창곤의 환경조각

돌을 세워 구축하는 인류의 행적은 오랜 역사를 갖는다. 우리 한반도의 거석 기념물인 고인돌과 선돌을 비롯하여 이집트의 피라미드, 영국의 스톤헨지, 중남미 여러 지역의 고대 유적 등, 세계 전역에서 발견되는 거석 구조물은 미술 역사의 한 부분을 점유한다. 이와 같은 역사적 조형의 전통은 보편적 양식으로서 동시대의 현대 작가들에게까지 계승된다. 조각가 김창곤은 돌을 구축하여 세우는 전통 형식에 현대적 양식과 기법으로 자신의 종교와 신앙고백을 체현한다. 그의 작품이 지닌 종교성은 이미 1988년의 개인전에서 충분히 드러났고 인정된 바 있다.

> 그의 정신은 인간의 순결과 신성에 대한 기억을 간직한다. 그의 조각가의 손은 원시인의 정열과 새로운 사랑으로 돌의 불활성에 의미와 생명을 부여한다. 그의 모든 작품들은 하늘과 땅을 잇는 겸손하면서도 구체적인 찬송이라 할 수 있겠다(제2회 김창곤 개인전 평문).

김창곤의 작품에 대한 이탈리아의 미술평론가 마르코 푸치아델리의 평가이다. 그의 말처럼 한 조각가의 작품이 하늘과 땅을 잇는 찬송이 될 수 있다면 그 조각가는 작품을 위한 거칠고 험한 노역을 충분히 견디면서 꾸준히 자신의 일에 정진할 수 있을 것이다. 김창곤의 작품은 인체를 주제로 한 초기의 구상적인 석조로 출발하여 최근에는 야외공간에 대형화된 환경구조물로 대중의 눈길을 끈다. 〈힘찬 영혼〉, 〈푯대를 향하여〉, 〈항상 있을 것〉 등의 환경작품은 여전히 신앙적 의미를 지닌 것으로 초기의 인체작품인 〈광야에서〉, 〈승리의 문〉, 〈눈을 들어〉의 연장선에서 해석이 가능하다.

작가는 자신의 인위적인 작업의 성과만으로 작품을 완결하지 않는다. 때로는 돌의 깨어진 흔적뿐 아니라 기계공구의 자국까지도 적절히 살려 놓음으로써 돌이 갖는 물성을

〈도 25〉 항상 있을 것, 김창곤,
화강석, 1995, 서울 동교동

풍부하게 보여 준다. 이러한 자연과 인공의 조화를 통해 작가는 작품을 자신의 것으로 주장하기보다는 창조주와 합작임을 암시적으로 드러낸다. 1997년 작품 〈항상 있을 것〉〈도 25〉은 삼위일체를 조형화한 것으로 우리의 관심을 모은다. 작가 자신의 말처럼 "사람의 시공간의 개념으로 하나님의 삼위일체의 속성과 비밀에 접근하여 완전히 이해한다는 일은 불가능한 것이다." 그에게 있었던 특별한 신앙의 체험 이후 삼위일체를 주제로 다루어 보라는 요청을 받았고 그는 이 독특하고 핵심적인 중심교리를 형태로 해석하고 구축한다. 모양과 높이가 다른 세 개의 돌기둥을 세우고 상부에서 원형의 구조로 이들을 하나로 통합하였다. 작가 자신의 몸이 땅에 붙어 누워 있어야 했던 질고 속에서 기적적인 치료의 역사로 세움을 받게 되었을 때 돌을 세우는 행위는 그에게 새로운 의미로 다가왔다. 부활, 하늘을 향한 몸짓, 저항정신, 생명력 등을 뜻한다는 작가의 설명이다. 우리는 김창곤의 작업을 보면서 구약의 인물들이 돌을 취하여 세우는 일을 통해 믿음의 증거와 언약의 표징을 삼았던 기사들을 떠올린다. 야곱, 여호수아, 사무엘 등 믿음의 사람들은 그들의 노정에 있었던 중요한 사건과 장소에 돌을 세움으로써 기념을 삼고 후손들에게 교훈을 남겼다. 그래서 우리는 지금까지 벧엘(하나님의 집), 길갈(돌 원형), 에벤에셀(구원의 바위)을 기억하며 배움을 얻는다. 돌을 세워서 신앙의 표지석을 삼는 김창곤의 작품들을 서울의 도심과 근교에서 만날 수 있다. 그의 작품은 현대 그리스도인 작가의 작업이 예배당의 벽면과 뜰 안에서 머물지 않고 거리와 도심 속으로 나아갈 수 있고 또 나아가야 하는 것임을 보여 주는 좋은 사례이다. 김창곤의 환경조형은 도심을 점령한 믿음의 표적으로서, 말씀을 실천하고 적용하며 세상 속으로 나아가는 행동하는 미술로서 로고시즘 조각의 지평을 확장한다.

(2) 치유적 회화의 힘과 한계

– 황지연의 '마음' 그림

그림이 마음의 치료에 이용되는 것은 형상과 색채가 사람의 마음을 담아내어 보여 주기 때문이다. 미술작품의 치료적 효과에 대해서는 이미 고대의 아리스토텔레스의 카타르시스 이론[10]으로부터 그 가능성을 찾을 수 있다. 수년 전 작고한 요셉 보이스의 주장 속에도 미술이 가지는 치유적 효과와 힘에 대한 언급이 있다. 그는 '미술은 병들고 부패한 사회와 인류를 치유하고 구원할 수 있는 유일한 도구이며 미술가는 초인적 능력을 지닌 치유 구원의 영매이고 무당과 같은 존재'라고 말한다. 많은 젊은 작가들에게 영웅시 되었던 현대 작가답게 미술의 기능과 역할에 대해 과장된 이해와 견해를 피력한다. 이와 같은 이론과 주장만이 아니라 오늘날 미술치유와 임상의 현장 사례들을 흔히 접할 수 있게 되었다.

마음을 그리는 화가 황지연의 작품을 처음 접한 것은 1995년 겨울, 기독미술연구회의 수련회이다. 강의를 위해서 그곳을 찾은 본 연구자는 먼저 개인전 도록을 통해 작가의 그림 이미지들을 만난다. 캔버스에 오일을 사용한 그림들이었는데 재료가 무엇인지 확인하고 싶을 만큼 황지연의 그림은 유화 같지 않은 독특함을 지니고 있다. 파스텔화를 연상케 하는 그의 그림에서 감상자의 마음을 품고 어루만지는 위로의 힘이 느껴진다.

1997년 가을, 기독학술교육동역회가 기획한 VIEW 미술전에 함께 참여하면서 황지연 작품의 실체를 접하게 되었는데, 도록에 기록된 작가의 노트를 통해서 그의 작품이 지닌 치유적 힘의 비밀을 알 수 있었다.

10 Catharsis–카타르시스
 그리스의 의학용어로 '정화'의 뜻. 아리스토텔레스의 『시학(詩學)』 제6장 비극의 정의(定義) 가운데 나오는 용어. 『시학』에서 나오는 비극이론의 중요한 개념. 일반적으로 연민과 공포의 감정을 발산시키기 위해 보다 큰 고통을 불러일으켜 자극을 하게 되면 맑고 시원한 감정을 느끼게 되는데, 이러한 감정의 정화를 카타르시스라고 함. 종교적 의미로 사용되는 한편, 몸 안의 불순물을 배설한다는 의학적 술어로도 쓰인다.

〈도 26〉 그리는 이/ 그리움의 노래, 황지연, 130×166cm, Oil on Canvas, 2005

남겨진 고요함 가운데 눈을 들어 나의 의식과 감정 그 너머의 초월적이며 절대적인 또 하나의 세계를 바라보자. 생소하리만치 새로운 내 마음의 모습이 떠오르고 그 세계와의 만남 안에서 늘 확실한 영감을 기대해도 좋다는 약속의 안도감이 짙어 간다(기독교대학 설립동역회, VIEW 미술전, 1997).

위와 같은 성찰 속에서 안정을 찾기까지, 그리고 자유롭게 그 마음의 심연을 화폭에 담아냄으로써 보는 이의 마음에 공명과 치유적 힘을 공급하기까지 황지연의 삶과 화업의 여정은 그렇게 순탄치 아니했다. 대학에서 정치외교학을 전공한 황지연은 실존주의 예술철학을 공부하기 위해 유학의 길에 오르게 되면서 곧 삶의 전기를 맞는다. 어느 유학생 집회에서 회심의 경험을 가지게 되었고, 그 후로 말씀의 공부와 공동체의 활동에 열심히 임하는 생활의 변화가 일어난다. 그러나 갑자기 손발이 잘린 듯 그동안 추구했던 가치와 세계관의 단절로 인한 내면의 공허가 쉽게 채워지지 않았고, 그의 방황은 화업의 갈등과 함께 계속된다. 미술학교가 위치해 있던 캘리포니아의 중부 산타바바라의 해변에서 서양문명의 요지 유럽으로, 현대미술의 메카 뉴욕으로 그의 사색과 여행은 계속되

〈도 27〉 내 마음의 왕, 황지연, 46×38cm, Oil on Canvas, 1994

었지만 실망감만을 더욱 키운 채 귀국한다. 결국 그는 7년이 넘는 유학생활을 마치고 서울로 돌아와서 자신의 내면을 조용히 들여다보며 표현하는 한 사람의 화가로 정착한다 (황지연, 나의 세계관 뒤집기, 복음과 상황, 1998. 2월).

　수차례의 개인전을 가진 이후, 기독 미술에 대한 연구와 함께 1994년부터 황지연은 상담과 치유에 관심을 갖고 공부를 시작한다. 어쩌면 캔버스에 마음을 투영하고 비춰 보는 일의 한계에 직면했을 수도 있다. 전인적인 치유를 위해서는 인격과의 만남이 절대적으로 필요하고 성령의 조명과 도움이 필요했을 것이다. 공부의 과정을 밟던 중 그는 "네 마음의 중심에 있기를 원한다"는 그리스도의 말씀을 듣는다. 그의 작품 〈내 마음의 왕〉은 작가의 이 당시를 회상하게 하는 작품이다.

　그리스도를 마음의 왕으로 받아들인 이후, 황지연은 참된 자유를 느끼면서 그동안 의존했던 것들로부터 독립하여 새롭게 달려야 할 목표를 갖는다. 화면 속에서 이루지 못한 치유를 경험하고 누리게 된다. 저자는 황지연의 삶과 작업의 여정에서 미술이 갖는 치유적 힘의 한계를 발견한다. 그 한계를 넘어선 작가의 이력 앞에서 한 작가의 온전한 회복

을 위해 일한 로고스의 역사를 확인한다. 말씀 안에서 장차 작가가 새롭게 내보일 마음의 심연에 대해 기대를 갖는다.

그의 작품은 말씀의 주제 안에 갇혀 있는 세계가 아니다. 말씀으로 세상과 사람들을 품는 정신이 구현된 치유적 매체로 나타난다. 그 때문에 그의 작품은 많은 감상자들이 쉽게 접근하고 소통이 가능한 세계를 보여 준다. 황지연의 작업은 크리스천 작가로서 기독 미술의 한 전형적인 틀을 깨고 지평을 확장하는 의미를 가진다.

(3) 연합과 상승의 공동체적 조형
— 이웅배의 꼬뮈노떼Communautè 연작

허버트 리이드는 조각을 공간을 점유하는 입체적인 미술이라고 말한다. 조각을 지지하는 두 개의 축이 있다면 공간을 차지하는 열망과 상승에 대한 욕구라고 할 수 있을 것이다. 대작에 대한 절대적인 기준이 모호하지만 일반적으로 조각가가 자신의 키를 넘는 높이와 두 팔을 벌린 품보다 넓은 작품을 제작할 때 만족과 흥분을 경험한다. 할 수만 있다면 땅을 넓히고 높은 자리에 서서 힘을 행사하고 싶은 인간의 욕망을 조각가는 공간을 점유하고 상승하는 실체로서의 조각에 대체하여 투사한다.

불어로 붙여진 제목 〈꼬뮈노떼〉, 우리말로 '공동체'라는 뜻을 갖는 이웅배의 기둥들은 세상의 흐름에 변혁을 시도하는 조형적 모델이다. 작품의 재료로 철에 집착해 온 이웅배는 1999년 가을에 금산 갤러리가 기획하고 ㈜아세아밴드에서 후원한 개인전(9월 25일-10월 9일)에 레듀사(reducer)를 용접하여 구축한 기둥의 연작들을 내놓는다. '레듀사'는 배관용 파이프를 연결하는 부품의 한 종류로서 넓고 좁은 직경의 차이를 가진 배관을 연결하는 특수한 기능을 가진다. 어떻게 레듀사가 이웅배의 작품 속에 선택되고 사용되었는지 그 이유를 먼저 찾아보고자 한다.

작품은 작가의 삶과 무관하지 않다. 본 연구자는 이웅배의 작품을 보면서 그의 삶을 먼저 생각하게 된다. 연합과 상승으로 그 정신이 요약되는 공동체적 지향을 작가의 삶과 작품에서 동일하게 발견한다. 조각가 이웅배의 삶을 관찰해 보면 그에게는 사람들을 연

결하는 일에 특별한 은사가 있다. 많은 사람들과 깊은 사귐을 갖고 나눈다. 집은 열려 있고 식탁에는 많은 손님들이 초대된다. 작가에게 흔히 발견되지 않는 특별한 삶의 모습을 보여 준다. 주위엔 언제나 사람들이 있을 뿐 아니라 그는 사람들의 필요에 따라서 다리를 놓고 일을 만들어 가기를 즐긴다. 가진 자와 못 가진 자, 남는 자와 부족한 자, 때로는 개인과 단체, 교회와 세상의 형편과 사정을 살펴서 연결하는 일에 관심을 가진다.

〈도 28〉 공동체, 이웅배, 철, 1998

이와 같은 삶의 궤적이 있는 작가이기에 결국 작품의 소재로 레듀사를 발견하고, 선택하고 작품으로 접합하는 일이 가능했을 것이다. 작가가 가꾸어 온 삶의 모습처럼 서로를 받쳐 주고 세워 줌으로써 상승하는 레듀사 기둥들은 홀로 고립되어 서 있지 않고 몇 개의 무더기로 군집을 이룬다. 위로만 치솟는 상승 그 자체를 목표로 하는 것이 아니라 공동체적 균형과 조화 속에서 절제되고 있음을 보여 주고 있다(오의석, 2012, p.53).

차가운 철제의 재료이지만 작품 속에는 생명의 잔잔한 파동이 있고 표면에서 따스한 온기를 느낄 수 있다. 유기적인 곡선과 덩어리의 불규칙한 팽창과 이완, 교차와 반복이 생명을 잉태한 여체의 볼륨과 만곡을 연상케 하고 인물 상호 간의 교통을 위한 희화적인 몸동작을 떠올린다. 작가가 첫 개인전에서 발표한 작품 〈나무〉와 중첩시켜 보면 열려진 하늘에서 흘러내리는 은혜의 수액들이 나무의 마디마디에 맺혀 있는 느낌을 받는다. 레듀사를 집적한 이웅배의 〈꼬뮈노떼〉 연작은 우리가 함께 이루어 가야 할 공통체적 과제를 상기시킨다. 그의 작품에서 연합과 상승의 공동체에 관한 조형적 진술을 들을 수 있다.

〈도 29〉 Community, 이웅배, 철 위에 채색, 포항스틸아트페스티벌, 2012

조각가 이웅배의 이와 같은 조형적 진술은 시각적 표현 안에 머물지 않는다. 작품이 보여 주는 공동체성을 작가들의 공동체적 삶을 통해 실천한다. 청년기에 기독미술연구회의 창립에 참여하고 기독미술세미나의 조직과 개최 등의 활동에 참여했으며, 청년기의 이러한 연구와 발표 중심의 활동은 중년에 이르러 공동의 창작과 교육을 감당하는 미술사역 공동체 활동으로 나타난다. 이러한 움직임은 아직 안정을 찾지 못한 청년작가들에게 나눔과 도움, 협력과 상생의 길을 보여 주며 안내하는 사역적 삶이라 할 수 있다. 조각가 이웅배의 작품 〈공동체〉와 작가의 공동체적 활동에서 작품과 삶의 일치와 통합을 발견하며 말씀의 실천과 적용, 참여적 작업의 모델을 찾을 수 있다.

(4) 말씀 안에서 확장된 지평

말씀의 실천과 참여적 관심은 일차적으로 가난하고 헐벗은 이웃의 현장을 찾아가고 그들의 상황과 문제를 드러내는 것으로부터 시작된다. 말씀이 지향하는 낮은 곳을 향한 관심이 가장 먼저 드러나는 것이다. 이정희가 그린 아프리카 소년 형제의 모습이나 정용근의 그림에 등장하는 중국인 할머니의 모습, 이한주의 사진 등이 보여 주는 러시아 현장의 사진 작품이 적절한 예이다. 김복동의 회화에 나타난 노인들의 모습에서도 실천과 참여의 조형 의지를 찾을 수 있는데 이러한 작업은 주로 작품의 주제, 인물과 현장의 상황에 초점을 맞춘 결과라고 할 수 있다.

여기에서 한 걸음 더 진전된 참여와 실천적인 작업은 사례 작가들의 작품과 활동에서 찾아진다. 조각가 김창곤의 경우 작품이 놓인 도심 속의 현장에 환경작품으로 참여하는 방식을 취한다. 작가의 작품 주제가 여전히 말씀을 내용으로 하고 있다는 점도 중요하지만 김창곤에게 있어서 도심을 피해 가거나 외면하지 않고 적극적으로 참여할 작업과 활동의 현장으로 인식하고 나아간다는 점을 주목해 보아야 한다. 김창곤의 경우 이러한 물리적인 외부 공간을 실천의 장으로 참여하는 것과 대조적으로 화가 황지연은 인간의 내면에 다가서면서 작업을 통해 치유적인 노력을 기울인다는 점에서 말씀의 실천과 참여적인 작업의 또 다른 면모를 보여 준다. 형상의 작업을 통해 치유와 회복을 이루어 가는 일은 분명히 인간의 내면을 다루는 사역적인 일이기도 하며 이것은 말씀이 요구하는 실천적인 삶에 작품과 작업을 드리는 것이라 할 수 있을 것이다.

그런가 하면 이웅배의 공동체적 작업은 인간의 관계성 회복에 관심하는 실천과 참여적 사례로서 관심을 갖게 한다. 특히 이웅배의 경우 작품에 나타나는 연합적인 공동체성과 작가가 실천하는 사역적 삶으로서 공동체적 활동은 말씀이 요구하는 실천과 참여적 삶의 일치된 열매라고 볼 수 있을 것이다.

이상의 사례에서 살펴본 로고시즘 미술의 차원과 지평이 어디에 이르든지 분명한 것은 말씀의 요청에 대하여 형상의 세계와 작업이 항상 열려 있다는 점이다. 그래서 혹자에게는 형상의 자유를 포기하고 말씀에 매여 종속된 미술로 보이기도 할 것이다. 그러

나 한국 현대 기독교 미술의 전체적인 상황을 조망하고 산책한 오랜 작업을 통해 확인할 수 있었던 것은 동일한 고백의 믿음의 작가들이 빚어낸 미술과 작업의 자유로움과 다양성이라고 할 수 있다. '너희가 내 말에 거하면 진리를 알지니 진리가 너희를 자유케 하리라'[11]는 약속의 말씀이 형상작업의 세계 안에서도 동일하게 이루어진 결과일 수 있다. 말씀의 요구와 요청에 형상세계의 변화를 맡기며 달려온 한국 현대 크리스천 작가들의 작업에서 확인되는 자유와 다양성은 본 연구자의 작품세계에는 어떻게 구현되고 있을지 다음 장에서 살펴보게 될 것이다. 로고시즘 미술이 보여 주는 이러한 정신성과 성격은 로고시즘 미술에 대해서 갖는 피상적인 인식과 선입견을 깨뜨린다. 흔히 종교미술이 갖는 고립성과 폐쇄성, 편협성과 배타성과 달리 로고시즘 미술은 말씀 안에서 체현될 수 있는 형상세계의 차원과 지평을 가늠하기 어려울 만큼 확장되어 있음을 확인한다. 로고시즘 미술을 통해서 알 수 있는 것은 말씀이 현대 작가의 조형적 자유와 활동을 제한하고 억압한다고 생각하기 쉽지만 오히려 말씀 안에서 다양하고 풍부한 조형적 사유와 실천이 가능하다는 사실이다. 일견 로고시즘 미술은 말씀의 진리 안에서 많은 조형적 자유와 상상력을 포기한 듯이 보이지만 로고시즘의 확장된 지평과 말씀의 진리 안에서 자유롭고 다양한 작품의 세계를 열어 가도록 안내하고 있다.

11 요한복음 8:32.

로고시즘 조각과
창작의 실제

1. 선포와 증언의 시대

본 연구자의 로고시즘 조각 선포와 증언의 시대는 고철 오브제를 용접하는 철조작품들로 열린다. 철조의 개척자로 불리는 곤잘레스(J. Gonzalez)와 데이비드 스미스(David Smith)에 의해서 철은 이미 20세기 초반부터 현대조각의 전개에 중요한 역할을 담당한다. 특히 산업오브제와 고철은 동시대의 산업 문명을 표상하는 조형 매체로 많은 조각가에 의해 사용된다. 전후에 나타난 누보레알리즘과 네오다다 작가들의 선언과 작업에서 발견할 수 있는 것은 변화된 시대의 시각적 환경과 현실의 산업적 재료들을 새로운 자연으로 인식하고 미술과 작업의 현장에 차용한다는 것이다. 이 같은 배경에서 고철과 산업오브제는 동시대를 증언하고 표출하는 데 있어서 매우 유용하고 강력한 힘을 갖는다.

1986년 가을, 서울 관훈동 소재 제3미술관에서 열린 본 연구자의 첫 개인전은 기계 폐품과 철 오브제를 용접한 작품들로 이루어진다. 이 작품들은 연구자의 대학 시절부터 관심을 가져온 전후의 고철선풍(junk ethos) 시대에 확립된 현대조각 어셈블리지(Assemblage)의 전통적 흐름에 개인의 고백적 주제와 시대적 현실과 환경 상황을 반영한다. 첫 개인전의 작품 성향은 크게 세 가지 유형으로 구분된다. 첫째는 말씀을 형상화한 직접적인 체현의 작품으로서 철제의 기계 부품을 집합적으로 조합한 십자가의 연작과 종교적 상징이다. 둘째는 자연환경과 문명의 구조에 대한 서술로서 자연석과 자연목에 철 오브제의 집합적 접합한 작업이며, 셋째는 철대문, 창(窓), 농기구 오브제를 활용한 현실에 대한 저항과 발언적 표명이다.

이러한 작품 성향을 1995년 연구자의 논문에서는 첫째, 자연과 문명의 관계로 파악되는 시각적 환경에 대한 서술, 둘째, 사회 현실의 문제와 구조에 대한 저항적 환기, 셋째, 종교적 상징의 현대적 조형화로 요약하였고, 첫 개인전 이후의 네 번째 유형으로 환경과 사회와 종교적 주제 의식을 통합하려는 조형적 추구를 추가한다. 그리고 작업의 전반적 흐름을 눈에 보이는 가시적 환경으로부터 사회에 영향력을 미치는 제도와 관계들을 거쳐서 초월적이고 상징적인 종교의 세계로 나아가고 있음을 보여 준다(오의석, 1995, p.72).

눈에 보이는 시각적 환경에 대한 접근은 자연을 손상하고 훼손하는 문명적 상황에 대한 부정적인 입장에서 출발한다. 동시대의 청년들이 함께 공유했던 사회 정치적 현실에 대한 저항의식은 대안이나 해결점을 찾기보다는 파국적인 결과물을 보여 주는 작품들[1]로 나타난다. 이처럼 문제의식을 드러내고 환기시키는 작업 속에서 해답을 줄 수 없는 한계를 넘어설 수 있었던 대안은 로고스, 곧 말씀 속에서 찾은 영원한 진리였다. 철조를 통해 체현된 종교적 상징과 오브제들은 시대의 문제에 대한 대안적 해답이며 시대를 향한 선포와 시각적 증언이고 기록이라고 할 수 있다. 이 작품들은 말씀을 체현한 로고시즘 조각의 출발로서 선포와 증언의 시대를 열고 있다.

1) 종교적 상징의 체현

말씀의 체현과 관련된 첫 작품 〈이처럼 사랑하사〉〈도 30〉은 1978년, 연구자의 회

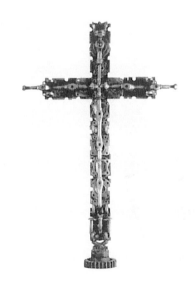

〈도 30〉 이처럼 사랑하사, 오의석,
67×15×102cm, 철 오브제, 1978, 개인 소장

1 작품 파쇄음(Crushing sound)을 대표적인 예로 들 수 있는데 고압 폭발에 의해서 찢기고 우그러진 철제 드럼통의 잔해를 별다른 가공 없이 전시장에 설치한 작품이다.

심 이후, 대학을 졸업하고 제1회 중앙미술대전에 출품한 작품이다. 신약성경 요한복음 3장 16절[2]의 한 부분을 작품의 명제로 한다. 십자가 위에서의 사건을 조형화한 작품으로 예수 그리스도의 얼굴과 수난의 모습이 철 오브제의 접합으로 십자가 위에 형상화된다. 역사적 십자가의 사건을 현시대의 문명 오브제와 용접기법에 의해 동시대의 십자가로 보여 주려는 의도로 제작되었다.

십자가의 형상을 다루고 있지만 수난의 인물은 보이지 않고 오브제의 집합성을 강조한 작품 〈만남〉〈도 31〉은 1983년 바닥에 누워 있는 형태로 제작 전시된다. 오브제의 단위들이 집합성을 가지는 만남의 형식기법적 의미와 공의와 사랑의 만남이라는 십자가의 해석적 의미를 같이 융합하여 조형화한다. 십자가의 또 다른 의미 해석으로서 〈길 1984-서울〉〈도 32〉란 명제의 작품은 바닥에 누워 있는 작품 〈만남〉과 대응하는 작업으로 구

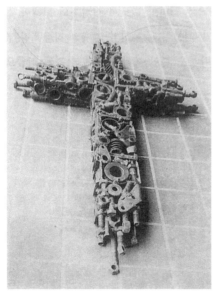

〈도 31〉 만남, 오의석,
62×90×10cm, 철 오브제, 1983

〈도 32〉 길 1984-서울, 오의석,
90×90×15cm, 철 오브제, 1984

2 하나님이 세상을 <u>이처럼 사랑하사</u> 독생자를 주셨으니 이는 누구든지 저를 믿으면 멸망하지 않고 영생을 얻게 하려 하심이니라.

상된다. 십자형의 집합적 부피를 공간(space)으로 처리하고 십자로 구분된 네 방안의 여백 부분을 기계 오브제의 결합된 덩어리(mass)로 대체하고 있다. 마치 기계로 덮인 현대문명의 땅에서 십자의 형상이 파내어져 나간 것처럼 보인다. 현대문명의 사회와 도심 속에서도 여전히 십자가는 길로서의 의미가 있음을 강조한다. 작품 〈만남〉에서 십자 형태가 양각의 부피로 다루어졌다면 이 작품에서는 음각의 부피로 다루어 두 작품은 대조를 이룬다.

십자가의 연작으로서 유사한 명제의 작품 〈길, The Way〉는 십자 형태의 비례에서 횡선의 비례를 확장하고 부피와 중량을 키워 좌대 위에 올렸다. 명제 속에는 십자가가 인간 구원의 유일한 길이라는 고백적 의미를 담고 있다. 작품의 재료가 된 고철 오브제는 주로 자동차의 폐차장에서 수집된 것들로서 오브제가 폐품이 되기 전에 길을 달리던 앞선 이력을 가진다. 길이란 명제는 말씀에 담긴 고백적 의미와 함께 작품의 재료가 지닌 앞선 역사로서의 길을 떠올리게 하는 중의적인 의미가 있다.

집합적인 이미지를 갖는 십자가의 연작 이후에 나타난 작업은 종선과 횡선의 만남이라는 단순한 교차 구조에 못을 치는 행위를 도입한 유형이다. 1987년 작 십자가는 대형 해머에 의해 철 파이프의 횡선 중앙과 종선 삼분지 일 지점을 쭈그린 다음 이 부분을 볼트로 조임을 한 단순한 십자구조를 보여 준다. 여기서 진전된 형태로 중앙의 교차지점 이외에 횡선의 양쪽 끝부분, 즉 고난받는 인물의 손이 위치하는 부분과 종선의 하단부, 곧 인물의 두발이 위치하는 지점을 대형 망치질로 쭈그리고 각 부분을 볼트로 직접 벽면에 고정한 십자가가 나타난다. 이 작품에서는 고난받는 인물이 사라진 대신 철 파이프를 벽면에 대형 못을 치는 행위를 통해 십자가 고난의 인물을 떠올리고 못을 박는 행위자로서 작가 자신을 동일시하며 대입한 작업이다.

십자조형-망치소리〈도 33〉은 네 개의 원통 파이프가 사각으로 교차하면서 만나는 네 개의 교차점을 대형 망치질과 볼트 조임에 의해 구조화한 작품이다. 전시장의 바닥면과 두 벽면이 만나는 구석 공간에 설치하고 조명 효과에 의한 그림자의 굴절로 십자형의 반복과 중첩 효과를 시도한다. 이 작품에서 경험된 굴절의 효과와 이미지는 1992년 작품 십자조형〈도 35〉에서 그림자가 아닌 실체로서 나타난다.

〈도 33〉 십자조형-망치소리, 오의석,
102×102×15cm, 철 파이프, 1987, 개인 소장

〈도 34〉 십자조형-망치소리, 오의석,
105×15×103cm, 철 파이프, 1987

〈도 35〉 십자조형, 오의석,
220×85×145cm, 철 파이프, 1992

원형이 아닌 사각 파이프를 망치질로 쭈그리고 불규칙하게 절곡하여 일그러진 형태의 십자형이 제시된다. 두 개의 사각 파이프가 만나는 중앙 지점은 볼트로 조임이 되어 지면에 박혀 있고 비정형으로 절곡된 파이프는 상승하다가 상부에서 다시 한번 뒤틀려 굴절하는 십자조형의 변형구조를 보여 준다. 이 작품은 두 점의 연작을 자연 속에 함께 설치하여 망치질과 뒤틀린 절곡에 의한 고난의 이미지가 환경 속에서 울림을 갖도록 고안되었다.

이상에서 살펴본 종교적 상징으로서의 십자조형 탐구를 정리하면 초기의 작품에서 묘사적이고 구상성을 가진 형태에서 출발하여, 점차 집합적인 추상성을 가지게 되었고, 후반에 와서는 십자가 사건의 행위를 작가가 실연하며 동참하는 제작 과정의 결과물로서 변형된 십자조형이 나타난다. 이처럼 연구자가 집착해 온 십자 형태들은 점차 통합적 조형의 형태로 변화한다. 작품 〈묵시적 공간〉에서는 폐목재를 사용하여 대형의 못에 의해서 교차의 구조와 형태를 지지하고 구축한다.

MDF 인조 목재판을 절단하여 중첩시켜서 대형 볼트로 조임을 한 십자조형 2〈도 36〉, 한 장의 철판을 레이저로 커팅하고 절단된 각 부분을 접합하여 구성한 십자조형의 연작들은 십자가의 교차 형태가 작품의 한 부분을 구성하는 요소로 전체 형태 속에 흡수된다.

고철의 용접에 의한 십자가 작품과 통합형의 십자조형 연작들은 본 연구자의 테라코타와 콜라주 작업을 거치면서 약화되지만 후기의 작업에서도 꾸준히 출현하여 2008년까지 계속 이어지고 있다. 이것은 로고시즘 조각의 첫 출발로서 십자가의 체험

〈도 36〉 십자조형 2, 오의석, 90×70×190cm, 목재+못, 1988, 대구가톨릭대학교 중앙도서관 소장

〈도 37〉 그가 찔림은 우리의 허물로 인함이요, 오의석,
55×70×15cm, 철, 1996

이 얼마나 강력하게 영향을 미쳤는지를 증언한다.

　대표적인 작품으로는 1996년 작 〈그가 찔림은 우리의 허물을 인함이요〉〈도37〉과 〈그가 상함은 우리의 죄악을 인함이라〉를 들 수 있다. 이 작품들은 성경의 예언서 중 메시아의 십자가 수난을 예언하고 있는 이사야서 53장 5절의[3] 부분을 명제로 한다. 1978년 첫 십자가 작품 〈이처럼 사랑하사〉에서 보는 것처럼 십자가상의 인물의 이미지가 다시 살아난다. 철제 부품 오브제를 활용하지만 십자형의 프레임을 선 구조로 성형하고 희생된 인물의 구조성을 강조한 투조적 이미지의 작품이다.

3　그가 찔림은 우리의 허물을 인함이요 그가 상함은 우리의 죄악을 인함이라 그가 징계를 받음으로 우리가 평화를 누리고 그가 채찍에 맞음으로 우리가 나음을 입었도다(이사야 53:6).

십자가 작품은 종종 해외답사와 타 문화권의 체류 중에 현지에서 제작된 사례가 있다. 작품 〈골고다〉는 1997년 대학생해외봉사단의 지도교수로 방글라데시개발협회 찔마리 지역 농장에 체류하면서 현지의 철못과 용접기를 사용하면서 제작한 작품이다. 대장간의 풀무에서 제작된 재래식 철못을 현지의 철물점에서 발견하고 받은 강한 인상에서 고난의 이미지를 떠올리며 12개의 못을 십자형으로 배치 구성하였다. 중국 연변에 안식년으로 체류하던 시기의 작업으로 과기대조각공원의 작품 〈고난의 언덕〉〈도 39〉역시 대형의 십자가 작품으로 볼 수 있다.

〈도 38〉 골고다. 오의석.
19×11×33cm, 철오브제, 1997

〈도 39〉 고난의 언덕, 오의석, 530×170×340cm,
자연목+주철, 2001, 연변과기대 조각공원, 중국

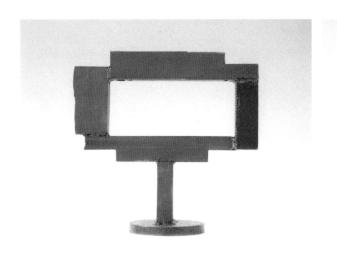

<도 40> 십자조형–문1.
오의석, 철, 1997

<도 41> 십자조형–문2.
오의석, 철, 1997

자연목과 무쇠주물로 캐스팅한 대형 못 3개로 구축한 이 작품은 대학의 조각공원에 십자가를 바로 세워 설치할 수 없는 현실적인 여건에서 고난의 언덕이란 명제로 십자가를 암시적으로 체현한다.

십자가의 형태를 확연히 드러낼 수 없는 환경적 상황에서 이처럼 암시적으로 내재하는 형태의 십자형은 본 연구자의 후기 환경작품 연구에서도 종종 나타나고 있다. 작품 <새순-그루터기>, <쉼터-그루터기>가 좋은 사례이고 <공명-동서남북>의 연작에도 교차적인 십자 형태가 내재되어 있다.

철제의 십자조형 연구는 2008년 '기념비적 형상' 전에서 절단된 두꺼운 철판을 상하좌우로 구축하며 중앙의 공간을 비워서 구성한 작품들이 연작의 형태로 출현한다. 이처럼 작품의 중앙을 열린 공간으로 비우는 양식은 이미 1985년 <밀월, honeymoon>이란 명제의 두 연작에서 시도된 적이 있다. 명제에서 알 수 있듯이 작가에게 신혼의 모뉴먼트라고도 할 수 있는 이 작품은 후에 하부의 구조를 바꾸었고 사랑으로(With Love)란 명제로 작품명을 개명한다<도 42>. 철제 오브제의 집합적 연합과 흐름 속에 사랑의 하트 형태가 뚫린 공간으로 표현된 이 작품은 십자가, 고난의 가시관과 같이 종교적 상징의 범

〈도 42〉 사랑으로(With Love), 오의석, 100×12×71cm,
철 오브제, 1985, 포항시립미술관 소장

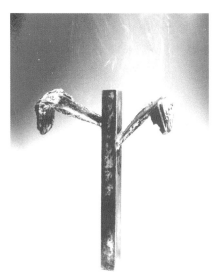

〈도 43〉 불의 흔적–비상,
오의석, 철, 2009

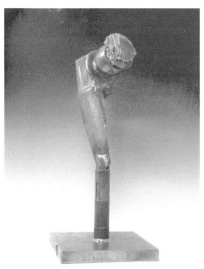

〈도 44〉 역동적 형상,
오의석, 철, 2007

주에 들면서도 대중적 소통과 공감을 얻을 수 있었다.

후기 작품에서 절단면의 거친 흔적을 살린 '불의 흔적' 시리즈 중에도 〈비상〉〈도 43〉과 같은 작품은 변형된 십자형의 작업에 포함된다. 이처럼 철제의 십자가와 변형된 형태로서의 십자조형의 연작은 말씀의 체현으로서 선포와 증언적 작업의 근간을 이룬다. 특히 본 연구자의 삶과 작업의 여정에서 고난과 시련의 시기를 거칠 때나, 그것을 극복하고 이겨 나올 때마다, 그리고 이웃의 고통과 어려움을 공유하고 나누는 선교지나 해외봉사의 현장에서 꾸준히 나타나고 있다.

1986년의 작품 〈고난 86-1〉〈도 45〉는 십자가의 사건과 관련된 가시관에서 그 형태가 출발하는 상징적 오브제이다. 각기 다른 모양의 철제 오브제들이 서로 어긋나면서 중첩되어 연결되어 가는 원형의 테는 가시에 찔려 몸에 전달되는 아픔으로 뒤틀려지는 신체적 고통을 담고 있다. 이와 같은 체감적 인식은 작품 〈고난 86-2〉〈도 46〉에서 고난받는 인물의 전신으로 확대되어서 십자가상에서 고통당하는 인물의 아픔을 기계적 오브제를 통해 체험하면서 체현한다. 작품들에서 고난의 느낌은 기계적인 오브제 파편들이 용

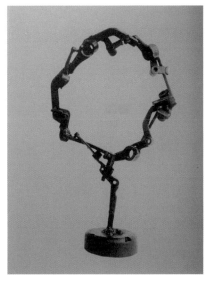 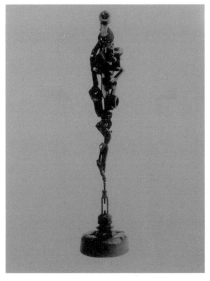

〈도 45〉 고난 86-1, 오의석,
17×40×70cm, 철 오브제, 1986

〈도 46〉 고난 86-2, 오의석,
17×17×80cm, 철 오브제

〈도 47〉 고난, 오의석, 철, 2013

접작업의 과정에서 전극 아크에 의해 녹아지고 덧붙여진 흔적에 의해서 더욱 강화된다.

용접작업의 과정에서 본 연구자는 작품창작을 위해서 기계 부품들에 고통을 주며 가해하고 있음을 경험하며 이러한 창작의 행위와 '고난'이란 주제를 동일시한다. 이것은 앞선 작품에서 파이프를 해머링하면서 느끼는 고난의 사건에 대한 가해자 의식과 행위의 연장선에서 철제의 아크 용접을 행하고 있는 것이라 할 수 있다.

전반적으로 2000년대 후기의 철조는 밀도 있는 집합성을 보이지 않고 단순하고 간결한 형태를 갖는다. 오브제와 고철을 사용하고 있지만 고압 가스절단에 의해 거친 질감의 흔적이 담긴 몇 개의 단위를 최소한의 용접을 통해 제작한 작들로서 〈새순〉의 이미지와 변형된 십자가, 고난의 관, 그리고 〈바보〉라는 명제의 예수 그리스도의 얼굴이 출현한다. 바보라는 명제로 발표되었고 최근 '바보에게 경의를(Respect for the Fool)'로 개명된 이 작품은 가스 고압절단으로 형성된 철제 파편과 철근 등의 오브제를 아크 용접기법으로 접합한 두상 작품이다.

〈도 48〉 바보(The Fool), 오의석, 24×24×52cm, 철, 2011

　　바보(The Fool)라는 명제에서 알 수 있듯이 머리에 관을 쓰고 동공 없이 뚫려 있는 눈으로 세상을 응시하는 인물이 누구인지 쉽게 직감할 수 있다. '바보의 신학'을 '체현의 미학'으로 풀어내고 있는 이 작품은 인류의 오랜 역사 속에서 바보처럼 살다 간 수많은 인물들에 대한 경의, 그리고 오늘의 현실 속에서도 바보 같은 선택으로 희생과 섬김의 삶을 살고 있는, 그래서 우리에게 감동을 선사하며 시대를 지켜 가고 있는 인물들에 대한 존경을 담고 있다. 매우 희화적 성격을 가지면서도 진지한 물음과 도전을 던지는 이 작품은 우리 시대에 대한 성찰과 대안으로서 낮은 곳으로 향하는 하향성 미학과 바보의 철학을 담아낸다. 말씀을 체현하는 로고시즘(Logos-ism) 조각가의 종교적 아이콘을 시대적 캐릭터로 변환함으로써 소통해 보려는 노력을 담았다.

2) 자연과 문명의 환경적 서술

작품이 한 시대의 증언이어야 한다는 인식을 작가는 초기부터 견지하고 있었다. 작품은 한 시대를 기록하고 반영하는 것이라는 믿음으로부터 작업했던 동시대를 가장 잘 대변해 주는 조형의 재료와 기법으로 선택한 것이 고철 오브제였고 전기용접이었다. 작품 〈남자〉〈도 49〉는 자동차 폐차장의 오브제를 접합한 초기의 철조 습작이다. 인체의 비례와 구조적 특성을 비교적 충실히 나타내는 인물의 형상이다. 초기의 철조는 이렇게 인체와 유사한 형태를 철선과 오브제로 대체해 보는 실험 속에서 고철 오브제의 형상성을 살리는 작업으로 시작된

〈도 49〉 남자, 오의석, 35×40×180cm,
철 오브제, 1977

다. 그 후 철 오브제들을 대량으로 밀도 있게 접합한 표면들을 대할 때, 연구자는 산업화의 요란한 굉음을 전달해 주는 문명적 질감으로 느꼈고, 파올로치(Eduard Paolozzi)나 세자르(Baldaccini Cesar)의 작품들이 일시적으로 보여 준 집합적 표면을 더욱 기계적인 오브제들로만 대체하여서 우리 시대의 문명적 환경의 정서를 담아내고자 했다. 이와 같은 문명적 질감의 표면을 여러 가지 방법으로 체현한 작업들을 환경적 서술이란 주제로 살펴본다(오의석, 1995, p.75).

1983년 작품 〈돌 83-1〉은 자연석의 중앙 부분을 파낸 후 철재 오브제의 집합체를 삽입하였다〈도 50〉. 시각적으로는 돌의 중앙 부분이 완전히 절단된 상태로 보인다. 이와 같은 작업의 동인이 무엇이었는지 당시의 작업 노트의 기록에서 답을 찾을 수 있다.

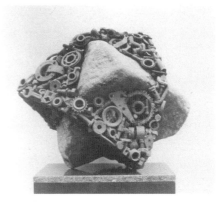

〈도 50〉 돌 83-1, 오의석, 20×40×20cm,
자연석+철 오브제, 1983

〈도 51〉 돌 1984-서울, 오의석, 55×55×55cm,
자연석+철 오브제, 1984, 제3회 대한민국미술대전 출품작

넓은 들을 가로지르는 고속도로와 그 위를 달리는 차량의 물결, 산을 배경으로 치솟은
철탑, 그리고 철탑에 의해 찢겨진 하늘의 구름 조각들, 이런 정경들 속에서 나는 자연의
고통을 보며 아파하는 신음소리를 듣는다(오의석, 작가의 노트, 1982).

휴전선에 접한 최전방 고지에서 하늘과 산들을 접하며 지낸 군복무를 마치고 귀한한
문명의 도심에서 본 연구자가 접한 산업문명적 환경은 충격으로 다가온다. 20세기 초반
미래파 작가들이 기계시대의 미와 역동성을 예찬하며 감각세계의 가치로 삼고 외쳤던
것과 달리 본 연구자는 산업적 환경과 문명의 도심을 환경에 대한 위협과 도전으로 바
라본다. 이러한 환경 인식은 작품 〈돌 1984-서울〉〈도 51〉에 잘 드러난다. 기계 오브제로
접합된 삼각추 형태의 덩어리 네 개가 자연석을 감싸 쥐고 있는 형태의 작품으로 문명의
틀 속에 갇혀서 억눌리고 고통당하는 자연의 상황을 체현한다.

이 같은 일련의 작업은 시대 환경에 대한 서술로서 인공과 자연의 관계를 다룬다. 고
철 오브제는 동시대 산업문명의 폐자재로서 시대를 표상하는 상징적인 매체이다. 전후
의 누보레알리즘 작가들은 후기 산업사회의 시각 환경과 현실을 새로운 자연으로서 인
식하며 작업의 현장에 도입하고 차용한다. 작가는 작품이 한 시대의 증언이란 전제에서

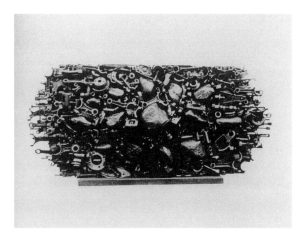

〈도 52〉 평화 1984-서울, 오의석, 65×150×35cm,
자연석+철 오브제, 1984, 제6회 중앙미술대전 출품작

동시대적 재료에 대한 관심을 갖지만, 당시의 작품들이 보여 주는 전체적인 아우라는 산업화와 도시화의 과정에서 고통받는 자연과 훼손되는 환경에 대한 증언이며, 그러한 인식 속에서도 공존과 평화를 모색해야만 하는 상황을 조형적으로 진술한다〈평화 1984-서울〉〈도 52〉. 시대의 환경에 대한 이러한 접근과 표현을 통해서 본 연구자의 환경의식은 선포와 증언의 시대에 말씀이 체현된 종교적 상징과 함께 표출되고 있다.

3) 사회 현실에 대한 조망

1980년대 한국의 정치적, 사회적 상황 속에서 현실에 대한 발언과 저항을 나타내는 민중미술이 출현한다. 청년 작가로서 직접 체감한 대학 캠퍼스의 저항적 시위와 소요, 민중운동의 확산 등 사회적 상황에서 민중미술은 젊은 작가들의 호응 속에서 큰 영향력을 가진다. 작업실까지 들려오는 분노의 외침을 피하기 어려웠고 의식 있는 젊은 작가라면 미술의 존재 이유와 작업의 당위성을 현실에 대한 발언과 참여적 작품에서 찾아야 했던 상황이었다. 청년기의 이러한 정치사회적 억압의 상황과 그에 대한 저항적 심경을 본 연구자는 다음과 같이 회상하며 기록하고 있다.

꽃을 그린 그림으로 화랑의 온 벽을 도배하듯 작품을 내건 어느 유명 작가의 개인전에서 느꼈던 분노를 아직까지도 잊을 수 없다. 기관총이 있었다면 작품에 대고 쏘고 싶다는 충동이 일 만큼 시대의 아픔을 외면하고 사는 것 같은 유미주의자들이 미웠다. -중략- 어떻게 점, 선, 면, 양과 괴, 공간, 구조, 이런 조형의 순수성만을 붙잡고 이 시대를 걸어갈 수 있는지가 우리 눈에 신기하기만 했다. 우리 선생님들은 청각과 시각장애자가 아니라면 아마 신선일 것이라는 생각을 했다. 그래서 우린 학교를 마친 후, 민중 작가라는 간판을 내걸든 내걸지 않았든 민중 친화적 입장을 견지하지 않을 수 없었다. 분단과 광주의 이야기를 꺼내는 적극성으로부터 적어도 환경과 전통, 지역성의 이야기를 붙들지 않고는 의식의 평안이 없었던 것이다(오의석, 2003, pp.58-59).

위 글을 쓸 당시 연구자는 40대 중반의 나이로 중국 연변의 황량한 벌판에서 꽃을 그리고 있었다. 지나온 청년기에 꽃 한 송이를 따뜻한 마음으로 여유롭게 바라보지 못하며 보냈다는 사실을 생각하며 '시대적 상황에 의해 뒤틀려지고 희생된 미의식'의 시대였음을 깨닫는다. 그리고 녹슨 고철과 기계 오브제와 농기구와 창살, 구겨진 드럼통으로 사회 체제와 환경에 대한 억눌린 마음을 토해 내던 그 시절을 다시 회상한다.

청년기에 작가가 참여하여 활동한 그룹 '마루조각회'는 뚜렷한 방향성과 운동의 성격을 가진 이념적 모임이 아니었다. 구성원 개인의 자유롭고 다양한 표현과 작업을 폭넓게 수용하고 인정하는 젊은 작가 그룹이었다. 이와 같은 그룹의 성격에도 불구하고 1984년과 1985년 두 해에 걸쳐서 '분단'이라는 테마의 기획전을 가진다. 통일에 대한 지향적 주제를 설정하고 함께 연구한 작업을 전시에 담아낸다. 이 전시를 기점으로 해서 본 연구자의 작품세계에는 인물을 소재로 한 몇 점의 작품들이 나타난다. 현실에 대한 참여적 발언의 작업은 구상적인 인물 표현을 통해서 쉽게 표현되고 전달될 수 있기 때문일 것이다.

'분단' 테마전 출품작 〈손의 연작〉은 철조망과 두 손의 교차된 구성과 표정이 만드는 6점의 부조 연작이다. 최전방 휴전선의 철책을 마주하고 군복무를 한 연구자는 이 작품에서 분단 조국의 현실에 대한 단상들을 철조망의 구조와 손의 표정으로 형상화한다. 동일한 맥락에서 1985년 덕수궁 국립현대미술관에서 열린 한국미술협회전에 출품한 작

품〈일가(一家)〉는 철조망을 배경으로 삼대(三代)의 한 가족 아홉 명의 얼굴 표정을 부조로 처리한 작업이다(오의석, 2019, p.171). 분단과 이산의 아픔을 비롯한 시대현실에 대한 저항적인 작업으로 얼굴과 손의 표정을 다루던 본 연구자는 제21회 기독교미술인협회전에 작품〈친구〉〈도 53〉[4]을 출품한다. 두 손으로 얼굴을 가린 채 입을 벌려 절규하는 모습을 담는다. 이 작품은 시대를 향한 울분과 외침을 직접적으로 시사한다.

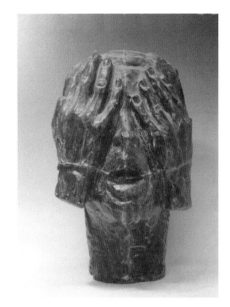

〈도 53〉 친구, 오의석, 21×24×50cm, 1986

이와 같은 현실에 대한 발언의 작품들이 인체의 일부를 통해서 분단의 현실과 사회 정치적 상황에 대해 직접적인 표명을 한다면, 1980년대 철 작업으로 '창'과 '문'을 연작의 명제로 한 철조는 구속과 부자유, 단절을 상기시키는 간접적인 현실 발언적 작업이다.

작품〈들에서〉〈도 54〉는 괭이, 쇠스랑, 호미 등 네 개의 농기구 오브제가 사계절을 상징하는 네 개의 사각형 프레임의 상단 내부에 걸친 듯이 접합된다. 표면에 주황색(vermilion)을 도색하여 옥외 설치에 적합한 환경성을 가진다. 1985년 여름 폭염의 더위 속에 전남 보성 예당평야를 달리는 통일호 열차에서 구상되었다. 이 작품은 돌아갈 도심속 공간과 화랑 안으로 땅을 일구는 농사일의 연장들을 옮겨 놓고 싶은 강한 열망에서 비롯되었다(오의석, 1995, p.94). 1986년 첫 개인전의 포스터 작품으로 사용될 만큼 당시의 시대적 미술상황에 적응하며 본 연구자의 의식을 대변하는 참여적 성격을 갖는다.

4 이 작품은 1986년 어둡던 현실에 저항하며 치열하게 살았던 친구의 모습을 담았다.
 2013년 독립기념관 기획초대로 열린 '조각, 광복에서 오늘까지'전(제34회 서울조각회전)에 출품하면서, 광복후 68년이 지났지만 아직도 물러가지 않은 이 땅의 어둠과 아픈 역사를 생각하며 명제를 '빛이 어둠에 비취되 어둠이 깨닫지 못하더라'(요1:4)로 바꾸어 출품하였다.

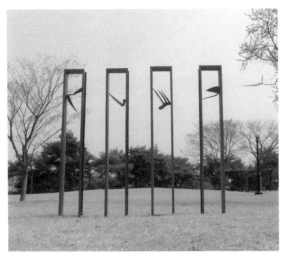

〈도 54〉 들에서, 오의석,
145×15×160cm, 철, 1985

〈도 55〉 팔월의 문, 오의석,
110×45×210cm, 철, 1986

작품 〈들에서〉처럼 주황색 도색을 시도한 작품 〈팔월의 문〉은 철판의 절곡과 절단, 용접에 의해서 제작된 두꺼운 철문의 형태이다. 문의 열려진 틈 사이로 사람의 출입이 가능한 크기로 제작되었다. 광복과 해방의 역사에 대한 의식과 작품의 제작 시기 팔월이 일치하면서 명제를 〈팔월의 문〉으로 하였다. 이 작품의 하부의 구조를 일부 변경하여 석조로 제작된 작품과, 높이 4m의 크기로 확대된 철제 작품은 조각공원에 설치되어 환경작품으로서 기능하고 있다.[5]

현실에 대한 참여적 관심은 '창'을 주제로 한 연작들로 이어진다. 작품 〈창(窓)-1986〉은 부서진 철제 캐비닛 문이 열려진 채 기울어져 있고 네 개의 검은색 앵글이 수직으로 교차하면서 열린 공간을 차단한다. 짐을 싣는 자전거의 뒤 안장을 차용하여 작품의 중심에 배치하고 구겨진 녹슨 철판을 벽면처럼 두른 작품 〈창 86-2〉〈도 56〉, 구겨지고 겹쳐진 철판 면의 상단 우측에 교차형의 창틀 일부를 위치시킨 〈창-1988〉은 기존의 고철 오

5 석조 작품은 제주조각공원에, 철제의 작품은 수원 올림픽조각공원에 소장 설치되어 있다.

브제가 제공하는 교차형 구조를 창의 이미지로 전환한 예들이다. 이 외에도 〈창-1987〉은 사각 파이프를 볼트로 조임을 하여 십자로 교차하는 틀을 만들고 그 위에 사각형의 철판이 접합된다. 중앙의 열린 공간은 타원으로 절단되고 그 경계가 균열된 형태로 처리되었다. 'ㄷ' 자형 앵글로 교차되는 틀을 짜고 그 위에 드럼통의 폭발로 인해 찢겨진 조각들을 원형으로 이어서 접합한 작품 〈창 1987-2〉도 내부의 불규칙한 균열효과를 의도한 작품으로 〈창-1987〉처럼 행위의 흔적을 담고 있다.

〈도 56〉 창 86-2, 오의석,
75×15×80cm, 철, 1986

〈파쇄음-1986〉〈도 57〉은 제5회 대한민국미술대전 출품작으로 드럼통이 불과 압력에 의해 구겨지거나 파열된 파편들을 몇 개의 덩어리로 연결한 작품이다. 작품의 표면은 철의 부식 상태를 그대로 드러낸다. 당시 서울의 도심과 대학 캠퍼스에서 소모된 최루탄 폭발음을 작품 속에 기록하여 감상자들에게 공명케 하려는 의도로 제작하였다. 이 작품

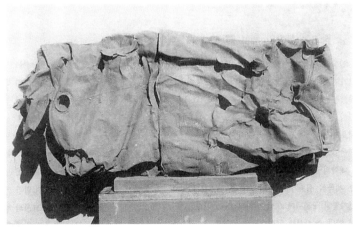

〈도 57〉 파쇄음 1986, 오의석, 200×50×90cm,
철 오브제, 1986, 제5회 대한민국미술대전

〈도 58〉 파쇄음(Crushing Sound) 86-3, 오의석,
140×40×84cm, 철, 1986

과 같은 동기에서 일체의 중량감마저 배제된 채 종이처럼 구겨지고 찢겨진 철판의 상태를 그대로 제시한 작품 〈파쇄음 86-3〉은 1986년 제3미술관에서 가진 첫 개인전 출품작으로 전시장 동선의 말미에 전시되고 작품집 도록의 마지막 장에 수록되어 있다.

현실에 대한 발언과 참여적인 작품은 한국 정치의 민주화가 이루어지고 문민정부가 들어서면서 그 의미가 퇴색한다. 그중의 일부는 고철의 부식과 파쇄를 견디지 못하여 물리적 수명을 다한 작품도 있다. 시대의 변화와 함께 존재의 비중도 사라지는 상황적 미술이었기 때문에 더러는 연구자 자신의 파기로 사라진 작품도 있다. 그러나 연구자의 청년기에 경험한 억압과 고통의 시대를 기록하고 대응한 작업으로서 역사적 의미는 남는다. 무엇보다도 현실에 대한 이러한 증언적 작업으로 인해서 연구자의 선포와 증언의 시대는 주제와 내용에 있어서 더욱 풍성하고 균형을 이룬다.

이처럼 연구자의 철조 작품 세계는 말씀의 체현으로서 종교적 상징의 오브제로 출발하여 자연과 문명의 환경에 대한 서술과 정치 사회적 상황에 대한 발언으로 확장된다. 종교적인 고백의 차원에 머물지 않고 환경과 시대 현실에 대한 증언과 외침을 함께 담고 있다. 첫 개인전에 나타난 이러한 관심의 표명은 본 연구자의 후기 작품 전개에 그대로

이어지고 영향을 미쳐서 로고시즘의 조각의 지평을 확장한다. 이미 첫 개인전에서 보여준 환경에 대한 관심은 후기에 들어서 환경조형에 대한 의식으로 발전한다. 그리고 현실에 대한 발언과 참여적인 작업은 말씀의 실천과 참여라는 로고시즘의 한 유형으로 발전하며 전개된다.

철조를 중심으로 선포와 증거의 시대를 여는 첫 개인전의 작가 노트[6]는 당시의 작품내용과 배경, 동인을 이야기할 뿐만이 아니라 앞으로 전개될 작업의 방향과 길들을 가늠케 한다. 이런 점에서 첫 개인전에 나타난 주제 의식과 작업의 자세는 본 연구자의 로고시즘 조각의 창작과 연구에 모태적 의미가 있다. 선포와 증거의 시대는 이미 변증, 실천과 참여의 시대를 전조하며 예고하고 있었던 것이다.

6 제1회 오의석 조각전(제3미술관, 1986. 10. 29-11. 4), 작가의 글
 - 銳利하지 못한 눈, 섬세하지 못한 손, 그러나 두 눈과 열 손가락을 賦與 받아 造型할 수 있음은 언제나 매일 感謝해야 할 祝福, 自由
 - 살며 부딪히는 日常事, 그 따른 情感의 변화, 家族, 친구, 新聞記事, 환경과 現實, 歷史, 宗敎 나의 하나님, 永遠에 이르기까지 이 모두가 時時로 주는 造形의 충동과 意志
 - 作品이 나의 時代 全體를 말할 수는 없는 일, 그러나 내 時代의 작은 部分을 表象함으로 주는 만족, 內容 없는 부피, 意味가 빠진 무게만으로는 온갖 公害에 시달리는 이 時代人에게 더하여지는 視覺公害, 造形公害
 - 작품하는 삶의 가장 큰 苦痛은 내게 있어서 가난한 이웃의 삶을 바라보는 일
 내 作業은 하나님의 完全한 창조 앞에 한갖 군더더기, 계속된 千千萬萬의 作業 속에서도 작고 적은 一部, 이를 記憶함으로 모든 者의 作業이 사랑되는 謙虛
 - 作品의 材料, 작품이 놓여지는 空間, 작품을 보는 이들의 눈, 이 모든 것은 내 것 아닌 주어진 것, 그래서 造型은 항상 조심스러운 責任.

2. 성경의 인간관 변증

1) 흙과 불의 조형

테라코타는 흙과 불에 의해 빚어지는 조형 작업이다. 테라코타는 '불에 구운 흙'이라는 뜻을 가진 이태리어로 유약을 쓰지 않고 800-900°C, 1,000-1,150°C 정도에서 소성한 붉은색, 혹은 갈색의 점토 작품을 말한다. 테라코타의 어원은 살펴보면 흙을 의미하는 'terra'와 불을 의미하는 'cotta'가 결합된 단어로서 작업의 재료와 기법의 특징이 드러난다.

테라코타는 미술의 역사 초기에 출현하여 현대조형의 현장에까지 이어지고 있다. 독특한 조형적 매력을 갖는 장르로서 동시대 작가들의 실험을 통해 새로운 표현 가능성을 보여 주는 영역이다. 흙이라는 재료가 갖는 자연친화적인 성격, 오랜 역사를 지키는 전통문화적 체험, 손의 노동에 의지한 촉각체험과 감성개발 등이 테라코타의 매력적인 요인이라 할 수 있다(오의석, p.179). 이런 이유로 테라코타는 오랜 역사성을 가진 전통적인 기법이면서도 현대조형의 세계에서 더욱 필요로 하고 의미를 갖는 매체로 자리매김된다.

테라코타 작품 제작에 필요한 과정은 흙의 배합에서부터 성형, 건조, 마지막 과정으로 소성을 필요로 한다. 이러한 과정 중에 어느 하나가 소홀히 되어도 그 결과가 소성의 과정 속에서 예기치 못한 결함으로 나타난다. 테라코타는 건조와 소성 시에 균열과 파손의 위험이 있고, 소성 후에도 테라코타 작품은 강도가 약해서 운반에 주의를 해야 하며, 작품의 크기가 제한이 있는 등, 적지 않은 약점이 있다. 그렇지만 테라코타는 점토의 가소성을 활용한 섬세한 처리가 가능하고, 색채와 질감의 표현이 독특하며, 성형의 과정이 신

속함으로 인해 구상한 이미지를 형태화하기에 용이하다는 장점을 갖는다(최병상, p.195).

테라코타의 성형 기법으로는 흔히 코일링(coiling) 기법으로 불리며 많이 쓰이는 흙가래 성형기법, 형틀 성형기법, 점토판 성형기법, 작품의 속을 파내는 기법, 심재를 넣어 건조 후 태우며 소성하는 기법 등이 있다. 기법의 핵심은 건조와 소성 시에 균열이 없기 위해서 작품의 속을 빈 공간으로 성형하는 것이다. 작품 내부 공간을 어떻게 비워 내는가 하는 방식의 차이가 곧 기법을 결정한다. 속을 비운 흙의 성형과 건조, 소성을 거치면서 테라코타는 견고해지면 고유의 색을 가진다.

작가는 1992년, 서울 토 아트 스페이스와 대구 맥향화랑에서 테라코타 작품으로 제2회 개인전을 가진다〈도 59〉. 작가의 작품세계가 고철의 용접에서 흙을 성형하여 불에 소성하는 테라코타로 변화됨에는 몇 가지 이유가 있다. 먼저 작품 제작 환경의 변화를 들수 있다. 서울의 위성도시 외곽에 위치한 공장 지대로부터 경산 하양의 캠퍼스 주위의 전원지대로 작업공간의 환경이 바뀌면서 자연친화적이고 전통적인 재료에 관심을 갖게 된다. 어느 날 학교 박물관에서 접한 신라와 가야 토기의 빛깔과 질감에서 받은 깊은 인

〈도 59〉 흙 · 사람 · 불―군상, 오의석, 테라코타+철 설치, 1992,
제2회 개인전, 맥향화랑, 대구

상도 테라코타에 대한 관심을 유발한다. 점차 경주 인근에 산재한 전통 가마를 찾아 나섰고, 안강을 중심으로 좋은 흙과 재료들이 테라코타 작업에 적절한 환경을 제공한다.

그러나 작품세계의 변화 이유를 이와 같은 외적인 환경적 요인에서만 찾을 수 없다. 환경의 변화와 함께 현대성과 동시대성에 대한 회의와 성찰을 하면서 로고스, 곧 말씀의 눈으로 세상을 보게 된 기독교 세계관의 기반을 확립하게 된 것이 중요한 내적 요인이다. 이때에 연구자는 프란시스 쉐퍼의 문화관과 현대기독미술론에 깊은 영향을 받으며 두 편의 연구논문을 발표한다.[7] 이 논문들은 연구자의 작업과 미술을 성경과 기독교 세계관의 정초 위에 세우기 위한 탐구의 결과를 정리한 것으로 연구자의 후기 로고시즘 미술의 지평을 넓히는 데 많은 영향을 미친다.

그리고 말씀과 신학에 대한 연구자의 주된 관심이 구원에서 창조로, 선교명령(마태복음 28:19-20)에서 문화명령(창세기 1:28)으로 옮겨지는 변화가 일어난다. 작품제작과 작업의 동인이 복음 전도와 구원의 선포에서 창조와 타락, 구원과 회복이라는 기독교 세계관의 눈으로 자연과 인간과 사회 문화 전반을 조망하는 것으로 확장된다.

흙과 불에 의한 조형인 테라코타 작업은 본 연구자가 성경의 인간관을 변증하는 비유적 매체와 상징적 기법이다. 작품전의 주제를 '흙(עפר) · 사람(אדם) · 불(אש)'로 하고 부제를 '인간 창조의 원형과 미래에 대한 조형적 탐구'로 한 테라코타전은 창조주가 인간을 그의 형상을 닮은 존재로 창조하면서 흙으로 빚은 작업을 모든 조형 창조 활동의 원형으로 변증하려고 시도한다.[8]

7 오의석, "성경적 조형관", 『통합연구』 통권 14호(1992)와 "현대 기독교 미술과 세계관", 『통합연구』 통권 18호 (1993).

8 하나님의 형상을 따라서 흙으로 빚어진 사람, 창세기의 이 기록은 성경과 기독교가 만물의 전 구조를 설명하고 이해하는 가장 적합한 양식이며 절대의 지리라고 믿는 그리스도인 조각가들뿐만이 아니라 모든 창조적 조각가들에게도 중요한 의미를 갖는 기사이다. 흙으로 사람을 빚는 작업을 창조주 하나님이 그의 형상을 닮은 창조력을 가진 존재로 인간을 조성할 때 이미 사용하였다는 사실과 조각가의 창조력을 통해 그 많은 인간의 형상들이 흙으로 빚어져 왔다는 사실이 어떻게 무관할 수 있겠는가? 창조론 과학자들의 증거와 설명이 없어도 조각가들이 행하는 창조적 조형 활동을 통해서 창세기의 기사는 인간 창조의 원형임이 드러난다. 그리고 우리

기독교 진리에 관한 탁월한 변증서로 불리는『순전한 기독교』에서 저자 C. S. 루이스의 창조주와 창조세계에 대한 비유적 수사 속에서도 연구자와 유사한 인간 이해와 통찰이 발견된다.

> 이 세상은 위대한 조각가의 작업실이고 우리는 그 조각가가 만든 조상들입니다. 그런데 지금 이 작업실에는 우리 중 일부가 언젠가 생명을 얻으리라는 소문이 떠돌고 있습니다 (C. S. 루이스, p.248).

그리고 저자는 흙으로 지어진 인간의 창조만이 아니라 테라코타의 마지막 과정인 불에 의한 소성을 인간에 대한 섭리적인 심판으로 비유하면서 성경에서 말하는 인간관의 진리를 테라코타의 재료인 흙, 주제인 사람, 가장 중요한 과정인 소성을 통해서 변증하려고 노력한다.

이러한 연구자의 테라코타 작업에 대한 평가와 반응은 여러 가지로 나타난다. 성경의 말씀이 절대적 진리임을 믿고 고백하는 감상자와 성경에 대한 견해가 다른 감상자들 사이에서 작품의 이해는 많은 차이를 가진다. 루이스의 이야기를 빌리자면 '조각상 중의 일부', 곧 생명을 얻거나 얻으리라는 소문을 믿는 이들과 그렇지 않은 이들의 작품 이해는 많은 차이를 갖는다. 그런 중에도 테라코타 작업이 고철의 용접 연작보다도 일반 대중에게 친근하게 다가갈 수 있었던 것은 흙이라는 재료가 갖는 푸근함과 전통적인 색채의 따스함, 그리고 형태에 있어서 부드럽고 단순화된 선의 사용 등이 주된 이유였을 것이다. 특히 국내에서보다도 미국 체류 연구와 전시에서 더 많은 관심과 주목을 받았던 것도 테라코타가 우리의 전통과 한국성에 뿌리를 두고 있었던 사실과 한국의 정서적 공감대인 '한'을 떠올리며 그것은 곧 조국에 대한 향수와 기억을 환기시키는 작업이었기

가 누리는 조형 창조의 근원적 힘은 바로 우리가 그의 형상을 닮아 지음을 받았다는 복됨과 영광에서 비롯되고 있음도 확인된다. 오의석, "인간 창조의 원형과 그 미래에 대한 조형적 탐구", '흙·사람·불', 오의석 테라코타 작품전 도록(1992): 작가의 글.

때문이다.

　미술평론가 최태만 교수는 그의 저서 '한국조각의 오늘'에서 본 연구자의 테라코타 작업에 대해 평하면서 한국 현대조각 속에서 차지하고 있는 독특한 위치를 다음과 같이 밝히고 있다.

> 오의석의 〈흙·사람·불〉은 태초에 조물주가 천지를 창조할 때 인간 형상을 흙으로 빚고 입김을 통해 생명을 부여해 주었다는 창세기를 연상하게 만든다. 이 기독교적 세계관에 의하자면 인간은 흙의 자손이다. 인간은 유한한 생명을 다하면 흙으로 돌아간다. 흙의 이러한 무한한 생명력에 비해 불은 문명과 밀접한 관련을 지니고 있다. -중략- 그의 작품은 대단히 사색적이고 명상적이다. 그의 작업행위는 조물주의 창조행위를 추적해 나가는 과정을 보여 준다. 그는 자신의 이러한 작업이 종교적 숭고성으로 승화될 수 있기를 기도하는 장인과 같은 진지함으로 작업하고 있음을 고백함으로써 가치 부재의 시대에 자신의 작업이 어떤 가치를 지닐 수 있는지 자문하고 있다(최태만, 1995, p.333).

　이 글에서 불의 의미해석을 연구자가 말하는 성경의 섭리적인 심판의 불로 동의하지 않고 프로메테우스의 불이 가지는 문명적 차원에서 이해하는 차이를 보여 주고 있지만, 흙의 자손으로서 인간을 동일하게 이해하고 창조주의 작업을 원형으로 한 연구자의 모방과 추적행위로서 테라코타 작업을 해석한다.

　미술평론가 서성록 교수도 그의 저서에서 연구자의 테라코타 작품에 대해 '흙의 피조물'이란 제목하에 다음과 같이 언급하고 있다.

> 테라코타로 제작된 오의석의 〈너는 흙이니 흙으로 돌아갈지니라〉〈도 60〉, 〈흙, 사람, 불-잠〉〈도 61〉은 우리 존재를 분명하게 일깨워 준다. 그의 작품에서 인간은 흙으로 빚어진 존재이며 죽어서 다시 흙으로 돌아가는 존재로 다가온다. 바닥에 누워 있는 주검은 삶의 무상함을 보여 준다. 두 손과 두 다리는 반듯한 자세로 있고 시체에서 온기도 느낄 수 없다. 그것은 막연한 불안이 아니라 명백한 미래이며 끔직한 형상이 아니라 측은한 인간의 자소상이다(서성록, 2003, p.64).

〈도 60〉 너는 흙이니 흙으로 돌아갈지니라, 오의석,
155×40×15cm, 테라코타, 1992

두 평문 모두 인간이 흙으로 지어진 존재라
는 점을 공통적으로 시인하면서 작가의 인간
창조에 대해 동일한 입장을 견지하지만 테라코
타의 소성에 사용되는 불을 인간의 섭리적 심
판으로 비유하는 작가의 논지를 간과하고 있다.
이것은 테라코타의 소성을 직접 행하고 지켜보
는 현장의 체험에 바탕을 두고 있기에 조각의 경
험을 가지지 않은 이론가들로서 놓치기 쉬운 부
분일 수 있다. 테라고타전의 평문을 쓴 김숙경도
작가의 성경의 인간관 변증의 창조 부분에 대해
서는 정확히 포착하지만 불을 통한 심판의 관
점을 놓치고 있는 점에서 동일하다. 김숙경은
평문의 결론부에서 작품 〈흙, 사람, 불-잠〉을

〈도 61〉 흙 · 사람 · 불─잠, 오의석,
테라코타, 50×35×140cm, 1992

예로 들고 있는데, 평자는 이 작품이 주는 특별한 인상을 '마치 금방 발굴한 무덤의 일부 같다'고 기술한다. 그리고 그것이 바로 '나'라는 인식과 함께, 그것을 뒷받침하는 "너는 흙이니 흙으로 돌아갈 것이라"는 성서의 구절을 상기시키며 이 형상이 인간 운명에 대한 진정한 가치를 짚어 보게 한다고 기술한다. 김숙경 역시 성경의 인간관으로서 창조에 관한 부분에서는 작가의 의도를 정확히 포착해 낸다.

평론가들의 이러한 입장을 종합해 볼 때, 테라코타 작업을 통해 성경의 인간관을 변증한 본 작가의 노력은 절반의 인정을 받았다고 볼 수 있다. 창조에 관한 한 동의는 충분히 이끌어 낼 수 있었지만 심판에 관해서는 쉽게 공감을 얻지 못했기 때문이다. 이처럼 성경의 말씀 안에서 인간 창조의 원형에 대한 자각과 달리 그 미래에 대한 조형적 탐색을 전달하거나 포착하고 이해하는 일은 역시 어려운 난제로 보인다.

작가의 작품세계에 관한 최초의 학술 연구 논문 '말씀이 체현된 오의석의 조각 이미지 연구'에서[9] 이은주는 테라코타 작품 한 점 한 점에 대해서 설명과 해설을 덧붙이며 비교 분석한다. 작품전 도록의 표지 작품이기도 했던 〈침묵〉에 대해서 고개를 90도 각도로 숙이고 무릎을 꿇은 인물이 단순하게 표현되었는데, 이것은 보는 이로 하여금 불확실성의 시대를 묵묵히 살아가는 보통 사람들의 모습을 연상케 한다고 말한다. 〈목숨〉, 〈사슬〉, 〈여인〉, 〈평화〉, 〈유혹〉 등의 작품들도 모두 성경의 말씀 속에 나타나는 인물의 모습을 형상화하고 있는데, 〈목숨〉이란 작품은 오른손으로 검을 잡고 있는 단순화된 반신상으로 칼 끝이 목을 겨누고 있음에 주목한다. 〈사슬〉이란 작품에서 굵은 사슬이 가슴까지 올린 왼손을 감아 내리고 있으며, 작품 〈여인〉은 머리에 항아리를 이고 있는 여인의 모습으로 작가는 후에 이 작품에 〈기다림〉이란 부제를 추가한다. 앞선 두 작품보다 선이 곱고 여인의 몸 부분에서도 빗살무늬 형태로 재질의 변화를 주고 있다. 작품 〈평화〉〈도 62〉는 손을 가슴에 얹은 소녀의 머리 위에 비둘기 한 마리가 앉아 있다. 〈유혹〉〈도 63〉 작품에서는 선악과로 상징되는 과일이 여인의 머리 위에 놓여 있고 사탄으로 상징되는 뱀이 가

9 이은주, 2007, "말씀의 체현으로서 오의석의 조각 이미지 연구", 『통합연구』 통권 47호, 서울: 통합연구학회.

〈도 62〉 흙 · 사람 · 불—평화,
오의석, 32×25×56cm, 테라코타, 1992

〈도 63〉 흙 · 사람 · 불—유혹,
오의석, 35×28×65cm, 테라코타, 1992

슴에 똬리를 틀고 머리를 여인에게 향한다. 이은주는 이상과 같은 작품의 감상에서 쉽게
성경 말씀의 창세기를 떠올릴 수 있다고 말하며 그것은 작가가 이 테라코타 작품을 통하
여 창세기의 말씀을 두려움 없이 과감하게 진리로 체현하고 있음을 밝힌다.

2) 현대성에 대한 반기

1992년 연구자의 테라코타 작품전의 평문에서 김숙경은 '현대성에 대한 반기'라는
제목을 달았다. 비평자의 시각에서 테라코타라는 매체가 지닌 역사성과 전통성, 그리고
성경의 말씀과 기독교적 인간관에 뿌리를 두고 있는 작품 주제와 종교성을 고려했을 때,
현대성에 대한 반기라는 결론에 무리 없이 도달할 수 있었을 것이다. 테라코타 작업을
통해서 기독교 세계관에 기초한 성경의 인간관을 변증하는 노력은 그 재료와 기법에 있
어서나 주제의 내용에 있어서 모두 현대성에 반하는 시도로 여겨질 수 있다. 또 연구자

의 개인의 작업 역사에서도 오랫동안 천착해 온 재료인 철에서 흙으로의 변화와 용접에서 소성으로 기법의 변화는 과거의 철조에 대한 부정이자 반기임이 분명하다.

그렇지만 현대성에 대한 '반기'라는 용어의 선택에 대해서 평자는 원고에서 몇 차례의 수정을 거친 흔적을 보여 주었는데 그만큼 고심한 것임을 드러낸다. 반기라는 표현이 작가에게 주는 부담을 고려했을 것이다. 미술의 역사는 끊임없는 역행과 반기의 역사라고 할 수 있다. 그러나 반기는 성공한 경우에 역사적 편입이 가능하지만 실패한 경우 그저 무모한 도발로 끝나고 마는 위험이 있다. 그래서 평자는 시대적 대세와 주류와 편승하는 안전한 길이 아닌 반기의 성격으로 작가의 세계를 규정하는 일에 적지 않은 부담을 느꼈을 것이다.

테라코타전은 지금부터 약 30년 전의 작업이었고, 30대 중반의 젊은 작가였던 저자에게 '반기'라는 작업의 성격 규정은 매우 흥분되고 만족스러운 것으로 기억된다. 왜냐하면 작업을 해야 하는 이유, 전시를 가져야 할 이유로서 현대성이란 대세에 추종보다는 역행과 반기가 훨씬 더 동기를 주고 자극하는 것이기 때문이다.

그리고 평문의 후반부에 들어서 평자는 작가가 의도하고 있는 테라코타 작업에 정체성을 밝힌다. '창세기의 서사시', '성서를 토대로 전개되는 인간성 회복', '인간 형상의 원초적 모습 조명' 등, 작품을 통하여 작가의 의도를 정확히 읽어 낸다〈도 64〉.

〈도 64〉 흙 · 사람 · 불—인자(The Son of man) 오의석,
40×25×50cm, 테라코타, 1991

거기에 더하여 흙이라는 재료가 가지는 자연적이고 원초적인 특성, 그리고 테라코타의 붉은색이 떠올리는 우리의 향토성을 추가하면서 결국 '현대성에 대한 반기'라는 결론을 더욱 강화한다. 그리고 가공되지 않은 테라코타의 조형구조에 대해서도 세련된 현대성과 거리를 둔 것이란 이해를 추가한다.

3) 말씀과 인간성의 회복

김숙경의 평문은 전체적으로 문맥에 의한 가치 평가를 지향하면서도 작품의 내재적인 형식성에 대해서도 적절히 언급한다. 작품의 관찰과 분석에서 재료와 형식에 집중하기보다는 주관적인 인상에 근거하여 전체적인 분위기를 서술하고 은유적 수사와 상상력을 통해 감동을 확대시킨다. 그는 비평의 다양한 시각과 입장을 균형 있게 평문에 도입한다.

"인간적이란 어떤 것일까?" 김숙경의 평문은 이런 질문으로 시작한다. 그리고 다양한 모색의 과정과 현상들을 동원한다. 비인간적인 사회구조와 소외, 소비시장과 금전의 지배, 자기인식과 타인과의 관계 등, 평문의 도입부에서 긴 진술을 한다. 이것은 본 연구자의 테라코타 작업을 인간의 가치를 잃지 않으려는 노력으로 보면서, 잃어버린 인간성의 회복을 위한 것으로 부각시키기 위한 문맥의 설정이다. 작품과 작가의 이야기를 바로 꺼내지 않고 그 작업이 지닌 의미와 가치를 가늠하기 위한 시대적 상황과 배경을 먼저 서술해 나가는 방식을 취한다.

> 성서를 토대로 전개되는 인간성 회복이라는 오의석의 주장은 흙이라는 자연물을 상대로 하여 빚어진 인간 형상의 원초적인 모습을 조명하면서부터 시작된다. 어떤 것도 가미하지 않고 포장하지 않은 모양새는 태고를 그리워하는 향수와 연결된다. … 테라코타의 붉은 빛깔은 가난했던 우리들의 땅, 구구절절 사연이 많은 우리들의 역사, 이제는 추억과 향수고 다듬어진 아득한 과거가 불 속에서 막 익혀져 나온 빛깔이다.

이처럼 평문 '현대성에 대한 반기'는 먼저 현대사회의 비인간적인 상황을 문맥으로 설정하고, 연구자의 테라코타 작품을 성경과 기독교 정신에 기초한 인간성 회복이라는 맥락에서 조명한다. 작품의 형식과 내재적인 가치보다도 우리 시대의 상황 속에서 작업이 가진 의미와 작가의 신앙과 연관된 가치를 부각시키고 있다. 또한 작품에 대한 어떤 규범을 설정하여 그것에 근거하여 작품을 평가하지는 않지만 '반기'라는 성격으로 작업을 이해하고 그것을 긍정하는 태도와 자세를 견지함으로써 암묵적으로는 규범적인 비평

의 성격을 보여 준다.

김숙경이 테라코타 작업을 현대성의 반기로 규정함에는 테라코타 작업이 지향하는 인간성의 회복의 주제의식과도 관련된다. 김숙경은 작품에 대한 서술에서 적절한 은유와 상상력을 동원하여 매우 흥미롭게 전개한다. 일례로 평자는 작품 〈침묵〉의 고개 숙인 인물들을 '엄숙한 장례식에 초대받은 손님'으로 비유한다. 이처럼 전체적인 인상과 분위기에 대한 언급으로 시작하여 고개를 숙인 자세가 지닌 엄숙성, 수동성, 지워진 얼굴 표정이 갖는 군집적 성격에 대해서 다루고 있고, 우울과 침체된 분위기를 간파하고 있는데 이 인간 군상들을 결국 다름 아닌 우리들의 모습으로 작가가 인식하고 있음을 밝힌다. 이것은 작품에 대한 서술을 마무리 짓고 다음 이야기를 풀어 가기 위한 단락의 매듭으로서 매우 효과적인 전략이기도 하다.

> 침묵 속에 있는 사람들은 시원한 장맛비를 기다리고 있는 것일지도 모른다. 시원하게 씻어 주고, 음울해진 기분을 치유해 줄 무엇을 기다리는 사람, 고개를 들어 청명한 하늘을 보고 싶은 사람, 그 사람들은 다름 아닌 우리들임을 오의석은 잘 알고 있다.

여기서 평자는 다시 한번 현대라는 시대적 상황을 끌어들여 작품 이해를 위한 문맥을 설정한다. 평자는 현대의 문제를 냉정한 영리주의, 상품화, 획일화, 기계화로 성격 짓고 있는데 이는 평문의 초반에서 언급한 비인간적 사회 상황에 대한 보다 구체적인 서술이라 할 수 있다. 그리고 김숙경은 그와 같은 문맥 속에서 본 연구자의 테라코타가 인간성의 회복을 요구하는 '현대에 대한 반발'임을 상기시킨다.

그러나 테라코타 작업의 재료와 주제, 소성의 과정을 통해 '인간 창조의 원형과 그 미래에 대한 조형적 탐구'라는 거대한 담론을 끌어내기를 원했던 당시의 작가에게 평문의 내용은 비록 작가의 의도를 왜곡하는 것은 아니지만 매우 제한적인 이해와 해석이라고 생각하였다.

연구를 통해서 이 평문의 가치를 새롭게 인식하는 이유는 작가의 주관적인 인식과 감

정을 미술계와 대중 앞에 전하기 위해서 현대성이란 문맥을 설정하고, 그 범주 안에서 머물기를 거부하며 반기를 든 테라코타 작업이 가지는 의미와 가치를 자리매김한 진정성을 확인할 수 있기 때문이다. 또한 평자가 말한 현대성에 대해 반기적 작가의식은 테라코타 작업 이후, 1990년대 후반에 오브제에 사진의 이미지를 콜라주 한 현실 참여적인 작업이나 2000년대 들어서 '연변의 흙과 바람 속에서' 실현한 야외조각과 스케치 등, 재료와 형식을 달리하는 다양한 이후의 작업에서도 면면히 이어지고 있음을 확인하게 되면서 김숙경의 평문 '현대성에 대한 반기'는 약 30년전 테라코타 작품전의 성격과 위치를 설정해 줄 뿐만 아니라 향후 전개된 작업의 전망에 대해서까지도 예언적인 의미를 지니고 있었던 것으로 재평가될 수 있다.

저자의 테라코타 작업은 1993-1994년에 걸쳐 미국 체류기간에도 계속된다. 한국에서의 테라코타전 자료를 검토한 Calvin College 미술학과는 1년간 교환교수와 체류작가로 연구자를 초청하여 작업과 연구의 환경을 제공한다. 미국의 캘빈 칼리지 교수미전과 메사이어 대학의 2인 초대전 등을 통해 테라코타 작품이 가진 성경적 인간관의 변증적 시도를 꾸준히 계속한다.

1994년에 제작된 〈기도〉란 작품은 크지 않지만 우리에게 던져 주는 감동은 특별하다. 숙인 고개와 두 손을 앞으로 가지런히 모은 모습, 그리고 꿇어앉은 무릎에서 우리는 신앙인의 모습을 보게 된다. 또한 1993년부터 1994년까지 제작된 많은 그의 테라코타 작품, 〈우리 손의 행사를 견고케 하소서〉, 〈그 손 못 자국 만져라 Ⅰ, Ⅱ〉, 〈흙·사람·불-가족〉 등이 더욱 편안함과 원숙함으로 우리에게 다가오고 있고 그것은 우리 마음에 구원과 회복의 이미지를 심어 주고 있다(이은주, p.118).

〈도 65〉 흙·사람·불-기도, 오의석,
14×24×36cm, 테라코타, 1994

미국 Calvin College 교수들과의 공동전시인 교수미전(Calvin College Faculty Show)에 참여하면서 얻은 수확이 있다면 말씀과 형상, 로고스와 이미지를 연결 짓는 개념으로 '체현(體現, embodiment)'의 개념을 발견하고 활용케 된 것이다.[10] 이 개념을 연구자는 계속 창작에 적용하며 말씀의 체현과 변용에 대한 실제적 연구를 진행한다. 앞 장에서 다룬 바 있는 체현의 미학으로서 로고시즘에 대한 연구를 시작하는 전기를 맞는다.

10 Calvin College Faculty Exhibition, Artist's Note, Isaac Oh.

These terra-cotta works are fruits of my approach in integrating a Biblical world view as a sculptor, that is, an **embodiment** of the Biblical narration on human beings with the material, theme, and process, of terra-cotta. Like me man is shaped from clay and the Lord's providential fires test the whole of life.

The goal of these work are twofold : to affirm my identity as being created in the image of God, and to remind the viewers of this Biblical and creational truth using God's own clay (Isaiah 45:9, Ⅱ Corinthians 4:7).

3. 실천과 참여의 조형세계

1) 20세기의 지구촌 회상

　작가의 세 번째 작품 유형은 오브제 위에 사진 이미지를 콜라주 한 작품과 설치작업이다. 1990년대 후반에 발표되기 시작하여 1999년 서울, 대구, 부산에서의 릴레이 개인전과 중국 곤명에서 열린 국제예술축제(International Festival of Art) 전시를 통해서 발표하였다. 뉴 밀레니엄에 대한 기대로 전 세계가 부풀어 있던 1999년, 본 연구자는 타자기, 주방기구, 변기, 종(鍾) 등 온갖 오브제 위에 지구촌의 기아와 전쟁, 폭력, 분쟁, 낙태, 환경오염 등의 사진 이미지를 콜라주 한 작품들을 '20세기의 얼룩진 지구를 회상함'이란 제목으로 발표하며, 20세기 지구촌의 문제들을 드러내며 환기시킨다. 한수경 갤러리의 전시 초대글[11]에는 과거 작업으로부터 재료와 기법이 전혀 다르게 변모하지만 말씀과 형상이

11　오의석의 작품세계에 또 한 번의 변화가 일었습니다. 1980년대 고철 오브제의 폐품 조각으로 '부활의 조형세계'를 보여 주었고, 90년대에 들어서 '흙 · 사람 · 불'의 테라코타에 집착해 왔던 작가는 오브제를 이용한 사진 콜라주 작품으로 1999년의 봄을 열어놓고 있습니다. 재료와 기법 면에서는 전혀 다른 작품들처럼 보이지만 복음의 시각적 선포로 출발하여 성경의 변증으로, 사랑과 나눔의 실천적 조형으로 변모하는 그의 세계에는 하나의 일관된 흐름이 있습니다.
　　언제나 오의석의 조각은 마음속의 이야기를 담아서 전하는 그릇이었고, 이번 전시의 작품들도 예외가 아닌 듯합니다. 오히려 그의 발언 수위는 이번 전시에서 더욱 높아져 있습니다. 우리에게 무거운 부담을 느끼게 하면서 동참을 요구하는 내용들입니다. 작가는 세기말의 마지막 해에 열리는 네 번째 개인전에 특별한 의미를 부여합니다. 얼룩진 지구촌의 문제를 부둥켜안고 20세기를 회상하고 있습니다.

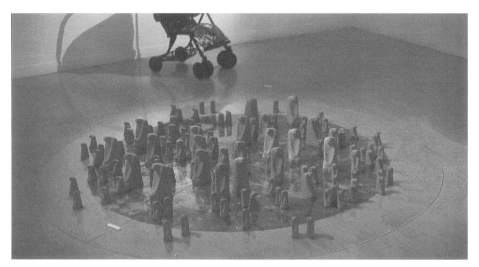

〈도 66〉 20세기의 얼룩진 지구를 회상함, 오의석, 180×180×30cm, 사진 콜라주+테라코타 설치, 1999

라는 주제 속에서 여전히 일관된 흐름을 가지고 있으며 지난 작업과의 융합을 통해 대안을 제시하려는 작가의 시도를 정확히 파악한다.

작품 〈20세기의 얼룩진 지구를 회상함〉〈도 66〉은 테라코타와 사진 콜라주가 함께 만난다. 지구를 상징하듯 둥글게 콜라주 처리한 보도 사진들 위에 기도하는 모습의 테라코타 인물 군상들이 크고 작은 모습으로 원형을 이루면서 설치된다. 우리는 이 작품 속에서 지구촌의 아픔을 묵상하며 기도하는 다수의 인물들을 만난다. 고개 숙인 작품들의 모습에서 우리는 그들의 기도가 타인을 위한 기도이며 세상을 위한 기도인 것을 감지한다 (이은주, 2007, p.119).

벽을 달리하는 또 다른 전시 공간에는 지난날의 철조와 테라코타 소품들이 펼쳐져 있습니다. 사랑과 나눔의 공간 그 안에 기획된 이벤트, 어쩌면 이것이 작가의 대안일지도 모릅니다. 작가는 금세기의 문제들을 드러낼 뿐 아니라 다가오는 세기의 해답을 동시에 제공하려 합니다. 우리는 그의 작품에서 이 시대의 절망적 외침과 희망의 노래를 동시에 들을 수 있습니다. 그의 전시장에는 이 땅의 어둠과 하늘의 빛이 함께 자리합니다. 천장에 매달린 '일곱 개의 울리지 않는 종'이 여러분의 타종을 기다리고 있습니다. 세기말 한 조각가의 외침이 여러분의 많은 동참 속에서 다음 세기로 이어지기를 소망해 봅니다(한수경 갤러리 개인전 초대의 글, 1999).

이 같은 작업이 출현한 배경에는 1997년 여름, 대학생해외봉사단의 지도교수로 그 당시 아시아의 최빈국으로 불리는 B국에서 한 달 동안 지내는 체험이 자리하고 있다. 저자는 그 땅에서 지구촌의 비참하고 힘겨운 삶을 목격하며, 그 현지의 충격은 귀국 이후의 작업에 영향을 미친다. 결국 외면할 수 없는 지구촌 현실의 문제를 작품으로 풀어내기로 한다. 이것은 지구촌 곳곳에서 겪는 사람들의 불행, 인류의 절망적 상황과 무관하고 동떨어진 미술의 고급한 논리와 안락한 추구에 대한 갈등 이후 내린 결론이다.

이와 같은 선택과 자세에 대해서 2003년 초대 개인전을 기획한 이웅배 교수는 작품집 〈말씀과 형상〉 전의 평문에서 '사람들이 외면하고자 하는 이 땅의 낮은 곳, 고통당하고 있는 사람들의 자리로 자신의 작품과 함께 내려앉기를 시도했다'고 말하며 프랑스의 현대 철학자 에마뉘엘 레비나스의 철학적 입장을 소개한다(이웅배, 2003, p.3).

> 우리는 오의석의 이러한 생각과 태도를 프랑스 현대 철학자 에마뉘엘 레비나스에게서도 볼 수 있다. 레비나스는 우리가 이웃을 배려하고 각 인간의 연약함을 받아들여야 한다고, 그리고 이로 인해 무한에 대한 길, 즉 영원의 길이 열린다고 말한다. 그는 인간이 자기 안에 타인을 받아들이고 타인을 대신하는 삶을 살아갈 때 이기적인 욕망의 내가 타인에 대한 책임 있는 주체로 바뀐다고 보았다. 즉 이웃에 대한 헌신과 개방, 책임감을 가질 때, 무한을 향한 개방이 생겨난다는 뜻이다. '타자성의 철학', 혹은 '평화의 철학'으로 불리는 레비나스의 이런 생각은 확실히 서구 사회의 축을 이루고 있는 자아 중심적 사고에 대해 대립각을 세우고 있는 것이다. –중략– 그러나 레비나스는 남을 섬길 때 온전한 주체가 탄생한다고 본다. 레비나스와 오의석이 만난 동일한 예수가 자신의 몸을 낮추어 성육신한 섬김의 존재로 온 것처럼 말이다.

이웅배는 평문 '영원에의 탐구 – 오의석의 조형세계'에서 찾아볼 수 있는 철학적 사유의 근원이 레비나스와 연구자가 만난 동일한 예수 곧 말씀에 뿌리를 두고 있음을 밝히고 있다. 연구자는 이미 첫 개인전의 철조 작품에서 사회 정치적 현실에 대한 참여적 발언과 실천적 작업을 보여 주었다. 그것은 한 시대의 상황적 예술로서 지속성을 갖기 어려운 한계와 문제가 있었다. 한국의 민중미술은 문민정부와 민주화의 과정을 거치면서 동

력을 잃고 새로운 모색을 해야만 했듯이 연구자의 관심도 1990년대에 들어서 변화가 요구되었다. 전통성에 뿌리를 둔 테라코타를 통해 기독교 세계관 안에서 성경의 인간관을 변증하는 작업을 거친 후, 다시 현실 속의 인간 모습을 주목하고 그들의 처한 상황에 관심을 갖고 다가선다.

전시 도록에 실린 작가의 글 세 편, '20세기의 얼룩진 지구를 회상하며', '사람 사람 사람 낮은 곳으로', '사랑과 나눔의 이벤트'는 연구자의 관심과 지향이 어디에 있었는지를 선명하게 밝힌다. 오브제를 활용한 사진 콜라주를 통해서 20세기의 지구촌 풍경을 회상하며, 그동안 연구자가 지향해 온 하향성의 미학을 적실히 드러내면서 사랑과 실천의 조형세계를 보여 준다.

– 20세기의 얼룩진 지구를 회상하며 –

1999년 봄, 세상은 새로운 밀레니엄을 맞을 준비에 부풀어 있습니다. 금세기의 문제와 한계들을 여전히 안은 채 맞이하는 21세기는 그저 다음 세기일 뿐인데도 말입니다. 세

〈도 67〉 사람, 사람, 사람–소식 3, 오의석, 50×40×25cm, 타자기+사진 콜라주, 1998

〈도 68〉 기아(starving), 오의석, 사진 콜라주, 1999

〈도 69〉 전쟁(war), 오의석, 사진 콜라주, 1999

기말의 마지막 해를 보내면서 지난 세기를 회상하지 않을 수 없는 이유가 여기에 있습니다. 전쟁과 폭력, 기아, 재난, 분쟁, 낙태와 환경오염 등으로 얼룩진 지구촌에 과연 희망이 있는 것일까요?

유엔식량농업기구의(FAO)의 통계에 따르면 이 지구상에 매년 1,300만 명, 하루 평균 3

만 5,000명이 굶주림으로 죽어 가고 있으며 그중의 4분의 3은 어린이라고 합니다. 생명의 위협에 관한 이러한 소식은 〈사람 사람 사람〉의 연작을 낳는 동인이 되었습니다. 오브제에 사진 자료를 복사하여 콜라주 하는 방법으로 지구촌의 굶주린 이웃과 어린이들, 그리고 빛을 보지 못한 채, 한마디 비명도 내지 못하고 사라진 생명의 모습을 내용으로 담았습니다. 이 같은 작업을 '미술의 회심'이라고 부르는 것은 지나친 과장일까요?

어떤 이는 "지금 도대체 뭐 하자는 거냐"고 따지듯 묻습니다. 이미 철 지나간 민중미술? 아니면 한물간 프로퍼갠디즘(propagandism)? 가까운 친구까지도 나의 변화를 이해하지 못한 채 질문을 던집니다. 아무려면 어떻습니까. 이 시대를 살면서 보고 듣고 느끼고 생각하는 것을 솔직하게 드러낼 뿐입니다.

그렇지만 나의 작업은 분명히 목표 없는 유희가 아닙니다. 작품을 통해서 미술인의 타성화된 의식과 습성, 그리고 미술의 고급한 논리와 특권적 관행에 제동을 걸고 싶습니다. 형통과 번영, 열락을 추구하는 세속화된 신학과 신앙에 도전이 되었으면 합니다. 오로지 성장과 효율성만을 높이는 세태가 더 이상 지속될 수 없음을 상기시키면서 생명 존중의 가치를 이야기하고자 합니다(오의석, 1999, p.1).

2) 하향성의 미학

작품 〈사람 · 사람 · 사람-낮은 곳으로〉〈도 70〉은 철 십자가에 사진을 콜라주 한 작품으로 십자가의 두 부분이 구겨지듯 굴절되어 있고 바닥에 던져지듯 설치되었다. 이 작품에 대한 작가의 글에는 연구자가 그 당시의 미술계와 교회와 기독 미술의 현장과 세상을 향해서 외치고 싶은 이야기가 담겨 있다.

철 파이프를 교차시켜 볼트로 조인 십자가 하나가 바닥으로 굴러떨어졌습니다. 그 충격 때문인 듯 십자가는 두 부분으로 구겨지듯 굴절되었습니다. 표면에는 지구촌 여러 곳의 참담한 사진들이 콜라주 되었습니다. 헐벗고 굶주린 이들의 모습 사이로 갈등과 분쟁, 폭력과 살육의 장면들이 얼룩져 있습니다. 외면해 버리고 싶을 만큼 아름답지 못한 정황들이지만 이 땅 위에 있는 엄연한 현실입니다. 그동안 나의 눈은 미술로 인해 멀어버렸

〈도 70〉 사람 · 사람 · 사람—낮은 곳으로, 오의석, 75×145×45cm, 철+사진 콜라주, 1999

는지도 모릅니다. 미술사의 전통을 충직하게 따르기 위해, 미술 현장의 상황에 적응하기에 바빠서 혹은 작업실의 경험과 방법들을 배우고 익히기에 지쳐서, 마땅히 기억해야 할 역사와 직시해야 할 세상의 실재를 놓쳐버린 것입니다.

미술의 문제는 미술에 의해서 풀리지 않습니다. 미술의 결점은 미술로 보완될 수 없습니다. 미술의 한계를 미술로 극복할 수 없음을 알기에 나는 십자가의 역사와 세상의 오늘에 주목합니다. 나의 눈뜸을 확인하고 선포합니다.

나의 작업은 미술의 틀을 깨고, 작품의 굴레를 벗어던지는 하나의 대안이자 도전적 시위입니다. 하늘로, 하늘로, 치솟아 오른 십자가에 대한 저항입니다. 금과 보석으로 치장된 화려한 십자가를 책망하고 있습니다. 십자가는 장식일 수 없습니다. 십자가는 상징이나 기호에 머무를 수 없습니다. 십자가는 삶이어야 합니다. 고통을 외면하지 않는 삶으로 나타나야 합니다.

사람의 몸으로 나타나 자기를 낮추시고 죽기까지 복종하셨던 그분의 고난에 기쁨으로 동참할 것을 십자가는 요구합니다. 사람, 사람, 사람을 찾아 낮은 곳으로 나아가기를 강권합니다(오의석, 1999, p.2).

이 십자가 작품은 철 파이프를 해머링 하고 쭈그린 과거의 작품 〈십자조형〉을 하나의 오브제로 차용한다. 그 작품의 표면에 사진 이미지를 콜라주 하였기 때문에 일종의 개작인 동시에 지난 작업에 대한 부정과 역행의 의미를 가진다. 십자가에 대한 접근이 개인의 고백과 행위적 차원에 머물 수 없고 이웃과 현실의 사람을 향한 행동과 실천을 통해 십자가 고난의 의미가 살아날 수 있음을 이야기한다. 특히 화려하게 치장되고 숭배 받는 십자가의 형상들에 대해 도전하면서 십자가는 상징이나 기호에 머물 수 없는 고난의 삶으로 체현되어야 함을 말한다.

바닥에 설치된 십자가와 대조적으로 전시장의 천장에 매달린 작품 〈울리지 않는 일곱 개의 종〉〈도 71〉은 종(鍾)의 형태에 전쟁과 기아, 분쟁, 환경오염, 낙태와 같은 지구촌의 사진 이미지를 콜라주 한 작품이다. 종은 소리를 내는 것이 존재의 이유이고 목적인

〈도 71〉 울리지 않는 일곱 개의 종, 오의석,
200×400×800cm, 사진 콜라주 설치, 1999, 대전신학대학 소장

데 울리지 않고 소리를 내지 않는 무용한 오브제로 설치해 놓았다. 종을 덮고 있는 지구촌의 여러 가지 문제들을 상기시키며 침묵하는 세상을 깨우려는 시도이다.

3) 사랑과 나눔의 실천

실천적 로고시즘 미술의 대안으로 작품 '사랑의 빵'과 나눔의 이벤트는 구상되었다. 작품을 통해서 먼저 지구촌의 문제를 환기시키고, 낮은 곳을 찾아 나가는 하향성의 미술로서 말씀의 실천과 참여적 관심을 촉구한 후에 그 대안적 작업을 제시한다. 사랑과 나눔의 이벤트는 감상자들이 기부와 모금행위에 동참케 하는 퍼포먼스로서 이때 전시장은 나눔의 공간이 된다. 작품 〈사랑과 나눔의 이벤트〉〈도 73〉은 우리 눈에 익숙한 사랑의 빵을 확대하고 그 표면에 지구촌의 어두운 보도 사진들을 콜라주 한 대형의 모금함이다. 20세기의 많은 문제들에 대한 해결 방안을 전시장의 이벤트를 통해 제공해 본 것이다.

〈도 72〉 너희가 먹을 것을 주어라, 오의석,
53×30×23cm, 합성수지+사진 콜라주, 1999

<도 73> 사랑과 나눔의 이벤트, 오의석,
사진 콜라주 설치, 한수경 갤러리, 1999

사랑의 빵을 키워 보았습니다. 영문 잡지의 어두운 보도사진들과 수년 전에 다녀온 아시아 최빈국의 답사 자료 사진을 표면에 콜라주 했습니다. '사랑과 나눔의 이벤트 빵'이라는 명제를 달았습니다. 명제만으로는 부족합니다. 명제 밑에 다음과 같이 덧붙일 생각입니다. "이 작품 속에 담긴 여러분의 정성은 지구촌의 어려운 이웃을 위해 소중하게 사용될 것입니다."

작품을 구제의 수단으로 삼고, 전시장을 모금의 장소로 사용하는 일에 대한 비난이 있을지도 모릅니다. 그러나 북녘 땅을 포함한 지구촌 여러 곳의 빈곤과 기아, 도움이 필요한 어려운 이웃의 형편을 생각할 때 고급한 미술의 논리와 구조 안에서 편안과 자유를 찾을 수 없는 한 조각가의 양심이 작품을 감싸고 있습니다. 어쩌면 미술의 기능과 역할에 대해 회의하면서 문제를 제기하는 도발적인 표명일지도 모릅니다. 세상을 장식하기에 바쁜 미술과 한가한 이들의 눈요깃거리가 되어 버리고 마는 작품을 거부하고, 사랑과 나눔이란 도구적 기능을 작품에 부여해 본 것입니다.

작품 속의 빈 공간은 우리 모두의 부담입니다. 얼마만큼의 동전과 지폐를 모아서 필요한 곳에 나눌 수 있을는지는 미지수입니다. 그 성과에 상관없이 여러분의 참여와 손길을

기다립니다. 작품을 통해서 지구촌의 불행과 재난을 환기시키고 그에 대한 책임을 느끼게 하는 볼거리의 제공만으로도 이 이벤트는 결코 허무한 시도가 아닐 것입니다(오의석, 1999, p.3).

전시에 대한 반응은 매우 뜨거웠다. 당시 미술계의 상황에서 이런 실천과 참여를 환기시키는 작업을 찾기 어려웠기 때문일 수도 있다. 많은 작가들이 전시에 주목하였으며 언론의 보도와 기자들의 반응, 감상자들의 호응도 크고 적극적이었다. '미술의 회심, 사랑과 나눔의 실천적 조형'[12]이란 제목으로 쓰인 주간 기독저널의 기사는 연구자의 작업 의도와 작품이 가진 사회적 의미와 가치를 충분히 환기시켜 준다.

전시를 본 감상자들의 방명록에 적고 간 소감과 단상들도 매우 이례적이고 특별한 것이어서 작업의 보람과 전시의 성과를 가늠해 볼 수 있게 한다. 그중에서 인상적인 몇 줄을 발췌하여 인용한다.

12 미술의 회심, 사랑과 나눔의 실천적 조형

조각가 오의석 교수의 손을 거친 오브제들은 모두 강렬한 메시지를 표방한다. 타자기, 지구의, 주방기구, 종 등등, 지구촌의 여러 가지 사건들을 담은 사진이 표면에 콜라쥬 된 그의 오브제들은 20세기의 기아와 전쟁, 폭력, 낙태, 환경오염 등의 문제를 극명하게 시사하며 보는 이들의 무뎌진 사회의식 위에 차가운 물 한줄기를 퍼붓는다.

지구를 상징하듯 둥글게 콜라쥬 처리한 보도사진들 위에 병치시킨 수많은 테라코타 인물군상들, 무릎을 꿇고 두 손을 모아 쥔 기도하는 인물들의 군상이 우리에게 이야기하는 것은 무엇일까? 작가는 '20세기의 얼룩진 지구를 회상함'이라는 제목을 달아 놓았다. 전시장의 한쪽 구석 바닥으로 굴러떨어져 있는 십자가, 두 부분이 구겨지듯 굴절되어 있는 십자가는 사람들이 외면하고픈 이 땅의 처연한 삶의 현장을 떠올리게 한다.

그는 오늘날의 미술이 미술사의 전통과 미술 현장의 상황에 적응하기에 바빠서 마땅히 의식해야 할 역사와 우리네 삶의 현실을 놓치며 지나간다는 것을 직시한다. 그러므로 미만을 추구하는 예술이 당도해야 할 한계와 작가들의 갈등을 목도하면서 그는 스스로를 얽어맸던 미술의 틀과 거추장스러운 굴레로부터 과감히 벗어나왔다. 그리고 이번 전시회를 가리켜 '미술의 회심'이라 지칭한다.

미술의 회심은 그의 치열한 고민의 흔적들이 도달한 귀착점이다. 지구촌 곳곳에서 겪는 사람들의 불행, 인류의 절망에 너무나 무관하게 동떨어져 있는 미술의 고급한 논리와 안락을 추구하는 기능에 대한 한 작가의 양심 어린 갈등 속에서 나온 대안인 것이다. 그 결과, 그의 작품들은 '사랑과 나눔의 실천적 조형세계'를 지향하고 있다(노수진 기자, 주간 기독교).

"생명력, 그것은 창조의 힘이며 21세기의 참된 대안이다.

기도하고 행동하고…."

<div align="right">– 박영 목사 –</div>

"선생님의 삶의 여정을 지켜보면서 제 삶의 흔적들도 되돌아봅니다.

그리스도의 흔적이 삶과 작품 속에 충만하게 묻어 나오길…."

"… 좀 더 넓은 세상을 볼 수 있었던 것 같습니다." – 노경민

"나눔에 대해 생각해 보는 좋은 시간이 됐습니다."

"복음의 향기가 풍기는 작품 감사합니다."

"짧은 만남이 긴 만남으로 이어졌으면, 작품들… 메시지가 가득하군요."

"… 조각을 바라볼 때 마음이 뜨거워지며 감사와 찬양과 경배와 이웃 사랑의 감동으로

마음이 촉촉해짐을 느낍니다."

"십자가의 무게는 나에게 전혀 무겁지 않습니다."

"낮은 자들의 아픔을 함께하며 살고픈 마음이 듭니다."

"… 귀한 사랑, 고민, 함께 나눕니다."

"귀한 고민과 작업에 대한 용기를 봅니다."

"… '얼룩진 지구'를 회상하며 우리 모두 겸허한 마음을 가지게 될 것입니다."

"하늘에 올리는 기도, 하늘이 내리시는 축복,

영혼이 복된 조각가라는 강렬한 심증 받습니다." – 시인 김남조

"… 이 시대의 대변이며, 외침을 작품으로 보여 주셔서 뜻깊었습니다."

"인상 깊은 전시였습니다."

<div align="right">– 오의석 개인전 방명록(한수경 갤러리, 1999)에서 –</div>

매스컴의 주목과 대중적 지지를 얻는다는 생각을 가질 수 있었고, 그래서 세상의 변화를 꿈꾸어 볼 수 있었다. 1999년 봄에 열린 서울 인사동의 전시에 만족하지 않고 대구, 부산으로 장소를 옮겨 3차에 걸쳐 개인전을 가진 이유도 세상을 바꾸고 변화시키고 싶은 열망 때문이었다. 전시를 마친 후 기대했던 세상의 변화는 확인하기 어려웠고 육체적, 정신적 탈진으로 침체를 겪게 된다.

연구자 자신의 삶조차도 작품의 주제와 내용에 부응하지 않는 괴리와 모순을 발견한다. 말씀의 체현은 보는 눈과 외치는 입의 문제가 아니라 손과 몸을 움직이는 실천에 의해 온전해질 수 있음을 깨닫고, 작품과 삶의 일치라는 숙제를 위해 조선족과 탈북자들의 땅 연변으로 그 해답을 찾아 떠난다.

〈도 74〉 십자조형. 오의석. 102×96cm. 골판지+사진 콜라주. 2000

환경조형과
로고시즘의
확산

1. 연변의 흙과 바람 속에서

저자의 연변 시대 작품은 일 년이 채 못 되는 짧은 기간의 작업이다. 이 시기를 구별하여 다루는 것은 연구자의 작품세계가 환경조형으로 중요한 전기를 맞이하면서 로고시즘 조각의 확장을 경험하기 때문이다. 작품 제작의 물리적 궤적에 있어서 수십 년 동안의 작품 총량보다도 큰 작업이었다는 점에서도 구별하여 검토할 필요가 있다. 이와 같은 많은 양의 작업을 가능케 한 이유는 특별한 제작의 환경과 여건을 제공받았다는 것이다. 대학 캠퍼스의 한 부분을 마음껏 기획하고 활용할 수 있는 조각공원 부지에 작업을 위한 인력과 장비, 재료를 지원받는 조건에서 연구자는 아이디어와 노동을 재능기부의 형태로 작업하였을 때 일어나는 프로젝트의 폭발력을 경험할 수 있었다.

연구자가 중국 연변을 찾아간 것은 작업과 삶의 일치라는 어려운 과제를 위함이었다. 2001년 안식년을 맞아 선교지의 대학으로 떠난 연구자에게 기다리고 있던 것은 조각공원의 프로젝트였다. 연변과학기술대학의 조형설계연구소 조각공원 프로젝트의 기획과 작품제작에 참여하게 된 것이다. 여기서 연구자는 지친 작가의식을 다시 회복하였으며 일곱 점의 대형 작품-〈평화〉, 〈유혹〉, 〈묵상〉, 〈가족〉, 〈고난의 언덕〉, 〈언약의 기둥〉, 〈울림〉-을 조각공원에 제작 설치한다. 이것은 한 작가가 일 년 동안 소화하기에는 많은 분량이었지만 창작을 위한 후원과 회복된 작가의식으로 이 모든 것을 해냈다[1](오의석, 2003,

1 오의석, "연변의 흙과 바람 속에서", 『말씀과 형상(LOGOS & IMAGE)』, (서울: 진흥아트홀, 2003): 58-59.

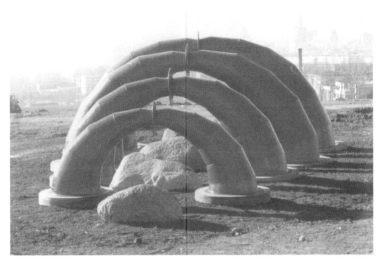

〈도 75〉 광야의 울림, 오의석, 630×1450×260cm, 철, 2001,
연변과기대 조각공원, 중국 (YUST Sculpture Park, China)

pp.58-59).

작품 〈광야의 울림〉〈도 75〉는 공장에서 폐기된 대형 철 오브제를 사용한 작업이다. 점차 크기를 달리하여 중첩 확산되는 구조로 제작 설치되었다. 이 작품은 캠퍼스에서 도심 속으로, 중국의 한 변방인 연변에서 대륙의 중심을 향해 확산되고 펴져 가는 공명의 소리를 의식한 작업이다. 연변을 거친 광야로 인식하고 있던 연구자에게 그곳에서의 삶과 작업 가운데 체감한 '흙(사람)'과 '바람(성령)' 속에서 함께 살면서 외치고 싶은 '광야의 소리'가 커다란 울림과 공명이 되길 바라는 소망을 담았다.

본 연구자에게 연변은 단순히 조각을 창작하고 세우는 장소가 아니었다. 그곳은 자연과 사람, 대지와 환경, 재료와 장비가 어우러진 삶의 현장이었다. 조각공원에 세워진 조각은 연변의 환경과 그곳에 살고 있는 이들의 이야기를 담는 그릇이었다. 공원의 조각들은 거친 광야 위에 피어난 몇 송이 꽃과도 같았다. 현지에서 조각을 제작과 설치한 후에 남긴 몇 편의 단상들을 소개한다.

(1) 고목의 영광

연변과기대의 조각공원에 작품 〈고난의 언덕〉〈도 76〉이 설치되었습니다. 고목이 된 백양나무 기둥 세 개를 교차시키고 기대어 세운 뒤, 땅속의 콘크리트 기초에 묶어서 고 정시켰습니다. 나무 기둥의 교차점과 말미에는 무쇠 주물로 뜬 구십 근(45㎏) 무게의 대 형 못이 박혀 있습니다. 그리고 'ㄷ' 자형 꺾쇠 여섯 개가 꿰어 매듯 나무 기둥에 박혀서 서로를 물고 있습니다.

백양목의 표피엔 많은 옹이 자국이 있습니다. 가지를 낼 때마다 사람들이 잘라 버렸 기 때문에 생긴 상흔들입니다. 자연에 대한 인간의 폭력을 생각합니다. 개발이란 명목으 로, 예술이란 이름으로, 자연을 자연으로 두고 볼 줄 모르는 사람들의 탐욕, 그것은 조각 공원을 만드는 나의 마음도 예외가 아닐 것입니다. 그래서 작업을 돕던 한 분의 말이 비 수처럼 내 마음에 박혔습니다. "이 나무는 참 고생도 많다!" 살아서 상처가 이렇게 많았 는데, 잘린 후에도 꺾쇠와 못에 의해 수난 당함을 두고 한 이야기였습니다.

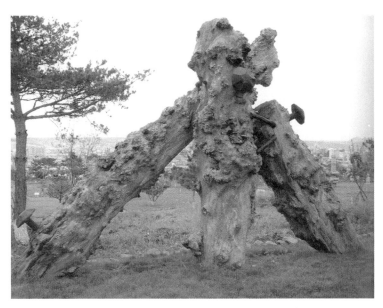

〈도 76〉 고난의 언덕, 오의석, 530×170×340cm, 자연목+주철, 2001

그러나 고난의 상처들로 인하여 작품의 재료로 선택되었고, 결국 작품으로 서게 되었으니 오히려 영광이 아니냐는 해석이 뒤따랐습니다. 그 순간, '고목의 영광'이란 글의 제목과 함께 작품 속의 나무처럼 상처투성이가 된 인생들을 생각하게 되었습니다. 그들이 간직한 상처의 모습만으로는 아무 쓸모가 없지만, 더 큰 고통에 자신을 내어 주면서 기꺼이 못에 박히고, 꺾쇠에 살을 찢기며 하나로 묶일 때, 영광스러운 고목으로 다시 사는 길이 열립니다.

과기대의 뜰 안에는 몇 그루의 이런 고목과 함께 어린 시절의 상처를 아물리며 자라는 많은 꿈나무들이 있습니다. 작품 〈고난의 언덕〉을 통해서 그들도 언젠가 영광스러운 고목으로 우리 앞에 서게 될 날을 그려 봅니다(오의석, 2007, p.183).

(2) 묵상 – 생각하는 사람

작품 〈묵상〉은 저의 작품 중에 가장 독특한 이력을 가지고 있습니다. 이 작품의 테라코타 원작은 1993년, 미국 미시간주 그랜드래피즈 소재 캘빈 대학의 미술학과 지하 스튜디오에서 〈기도〉라는 명제로 제작되었고, 교수 작품전에 출품된 이후 오늘까지 그 대학의 갤러리에 소장되어 있습니다.

1999년의 국내 개인전에서는 크기를 달리하는 소형의 아트상품으로 다수 제작되어 주제작품인 '20세기의 얼룩진 지구를 회상함'에 무리를 이루며 설치되었습니다. 많은 손길을 통해서 유럽과 아시

〈도 77〉 묵상, 오의석, 화강석,
95×150×240cm, 2001

아, 호주 등의 대륙으로 흩어져 나가게 되었고, 그중의 하나를 모형으로 하여 2001년 중국의 연변에서 수십 배가 넘는 크기의 화강석으로 확대되어 연변과기대 조각공원의 한

복판에 자리를 잡았습니다.

작품 속의 인물은 고개를 숙이고 무릎을 꿇고 두 손을 앞에 모은 자세로 하나의 덩어리를 이룹니다. 단순화된 선과 절제된 면의 흐름 안에서 인체의 각 부분은 묵상이란 주제에 집중되어 있습니다. 겟세마네 동산의 그 밤을 생각하며 기도와 묵상의 신비를 경험하던 시기에 나타난 작품이지만, 온몸이 얼어붙은 듯 전혀 미동조차 없는 깊은 정적과 고요는 매우 동양적인 분위기를 느끼게 합니다. 그런 중에도 생각하는 사람의 깊은 고뇌를 작품 속에서 읽을 수 있기에 이 작품은 주위를 지나는 이들의 마음과 발걸음을 무겁게 합니다.

어찌하든지 고개를 들고 소리를 치며 살라는 가르침이 힘을 얻고, 생각 없이 움직이며 흔들리는 몸의 문화가 편만한 세상에 대해 이 작품은 무언의 저항처럼 보이기도 합니다. 중국의 한 변방인 연변의 흙과 바람 속에 거친 화강석 덩어리로 버티고 서 있는 작품 〈묵상〉의 이야기는 앞으로도 계속 이어질 것 같습니다. 작품이 지닌 침묵의 힘을 통해서 생각하는 사람 됨의 정체성을 상기시키고 우리의 전 영혼이 호흡하는 시간의 신비를 전하고 싶기 때문입니다(오의석, 2007, p.2001).

연변의 연구년에서 야외조각과 함께 많은 스케치 작업이 가능했다. 백두산과 두만강을 위시하며 조선족 마을 등 발길이 닿고 머무는 곳의 풍경과 인물들을 작품에 담았다. 스케치는 전체적으로 화려한 원색의 색채들을 자유롭게 사용하고 있는데 이는 오브제에 사진 콜라주를 하던 시절의 검정과 회색의 무거운 톤에서 벗어난 큰 변화로 볼 수 있다. 조각가 이웅배 교수는 연구자의 연변에서의 변화에 대해 다음과 같이 쓰고 있다.

희한한 일이 벌어졌다. 이때부터 연변이 거꾸로 오의석에게 생기를 불어넣으며 그를 피어오르게 했다. 40대 중반의 나이로 이국의 황량한 벌판에 찾아들었던 그에게 실로 전혀 예상 밖의 일이 일어난 것이다. 5월이 되어서야 가까스로 새싹의 움을 틔우는 연변의 흙과 바람, 그곳의 사람들이 오의석과 그의 미술을 어루만졌다. -중략- 또한 물이 오른 언덕에 서서 꽃이며 나무며 돌들 그리고 산과 물줄기들을 그렸다. 이러면 이럴수록 꽃 한

송이를 따뜻하고 여유롭게 바라볼 수 없었던 그의 젊은 날이, 시대 상황에 의해 뒤틀려
지고 희생되었던 미의식이 어루만져졌다. 고철에서 녹들이 떨어져 나가고 그 자리에
총기 있는 금속성이 활기를 치며 돋아나는 것같이 그가 살아나고 있었다. … 연변, 이
곳은 그가 작업과 삶의 일치라는 난제를 안고 찾아온 땅이었는데 이렇게 이 땅은 그에
게 미술의 자유를, 그리고 순수함을 회복하게 했다(이웅배, 2003, 평문 – 말씀과형상
전 도록, p.7).

2. '공명'과 '새순(筍)'의 연작

2020년 중국에서 귀국 후, 연변과학기술대학 조각공원의 작품 〈광야의 울림〉을 모체로 한 〈공명〉 연작과 조각공원의 환경작품을 거친 대지 위에 피어오른 '새순'의 이미지로 보면서 공명과 새순을 주제로 환경조형 창작이 시작되었고 2005년 새순을 테마로 한 환경조각 초대전을 가진다.[2]

2 새순 – 오의석의 환경조각 초대전
 '새순 – 오의석의 환경조각'은 말씀의 실천과 참여라는 마지막 선택의 연장으로서 나타나고 있습니다. 비록 작은 크기의 작업들이지만 도심의 거리와 광장, 공원 등에 놓일 것을 고려한 것으로 작품의 스케일은 결코 작지 않습니다. 2001년 안식년을 중국 연변과기대에서 보내면서 조각공원에 남기고 온 일곱 점의 작품 중 〈광야의 울림〉을 모체로 하여 빚어가기 시작한 오의석의 환경 작품들은 이미 대구와 서울에 설치된 〈공명의 문〉, 〈울림-2004〉를 비롯하여 〈하늘, 빛, 울림〉의 연작, 〈그루터기〉, 〈쉼터〉, 〈우리 강산〉, 〈아리랑 아리랑〉에 이르기까지 모두 환경과 그 안에서 이뤄지는 사람들의 삶을 의식하면서 탐구한 열매들입니다. - 중략-
 부산의 도심과 바다의 섬들이 내려다보이는 다빈갤러리의 확 트인 전망을 배경으로 그의 환경조형 작품들이 초대 전시됩니다. 지난 작업의 대표적인 족적들 또한 같이 어울려진 오월의 환경조각전을 통해서 차가운 대지를 뚫고 솟아오르는 새순(筍)의 기운을 느껴보시기 바랍니다(윤영화, 새순 – 오의석 환경조형전 초대의 글, 2005. 5).

144

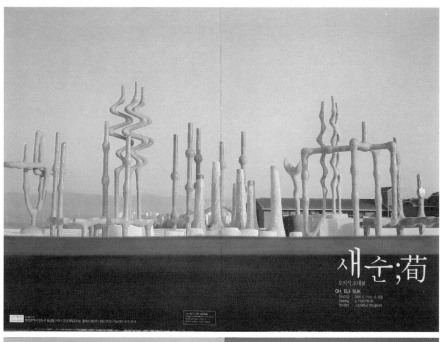

〈도 78〉 새순—오의석 초대전, 고신대학교 다빈갤러리, 2005

3. 새로운 주제의 모색과 융합

부흥(Revival), 갤러리 GNI, 2007

— 메노라(Menorah)를 원형으로 한 철조 '부흥' 연작

메노라(Menorah)를 원형으로 한 '부흥'의 연작은 작가가 2006년에서 2007년에 걸쳐 창작 발표한 로고시즘 조각의 한 사례이다. 메노라는 유대교의 성전, 또는 예루살렘의 성전에서 쓰였던 것과 같은 일곱 가지가 달린 촛대이다. 신약성서의 요한계시록에 나타나

〈도 79〉 부흥의 촛대, 오의석, 100×30×75cm, 철 위에 채색, 2007

는 일곱 금 촛대는 일곱 교회로 해석된다(요한계시록 1:12, 2:5). 이처럼 오랜 유대교와 기독교적 전통을 지닌 메노라의 이미지는 20세기의 종교회화에서 차용된 사례들을 종종 찾아볼 수 있고[3] 메노라를 작업의 주요 테마로 사용한 한국의 현대 로고시즘 작가로는 서양화가 황규철의 작업을 들 수 있다.

1) '부흥' 연작의 배경과 동인

작가에게 회심과 부흥의 시기였던 청년기의 철조 작업이 '부흥' 연작의 배경이다. 청년기에 주로 사용하던 재료와 기법을 다시 선택하고 활용하였다는 점에서 작업의 내용만이 아니라 형식도 리바이벌(Revival), 곧 부흥이라는 해석이 가능하다. 청년기에 다루던 철을 다시 선택하여 활용한다는 사실은 작품의 주제처럼 '부흥'을 경험하고 당시의 열정을 회복하고 싶은 열망의 표시일 수 있다.

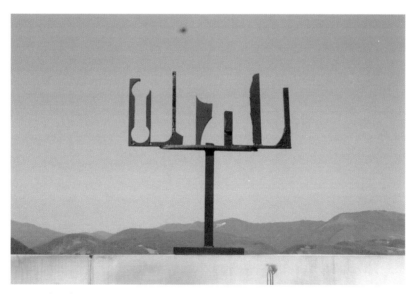

〈도 80〉 부흥 070402, 오의석, 78×31×77cm, 철 위에 채색, 경북대학교미술관 소장

3 조에 라스커(Joe Lasker)의 메모(Memo), 1954년 작, 마르크 샤갈(Marc Chagall)의 스테인드글라스 작품 '이스라엘의 열두지파'(하다샤 메디컬 센터 회당), 1961년 작.

춥고 긴 작업실에서

팔꿈치의 통증을 견디며

철에 핀 녹을 벗겨 자르고, 녹이고, 붙여 세우고,

표면에 색을 올린 촛대의 형상들은

한 조각가의 꿈과 믿음이 빚은

부흥의 노래이며 부흥의 기도이다

이 땅의 황무(荒蕪)함을 보소서

우리의 죄악 용서하소서, 이 땅 고쳐주소서

'부흥의 불길 타오르게 하소서

진리의 말씀 이 땅 새롭게 하소서'

이 소망을 담은 철제의 형상들로

열한 번째 개인전을 가진다.

말씀의 촛대에 불을 밝히며

이 땅의 부흥을 위해 기도한다

열방(列邦)을 향해 부흥의 노래를 부른다.

(오의석 조각전 '부흥', 작가의 글 발췌 수정)

〈도 81〉 오의석 조각전 '부흥' 도록, 2007. 3. 31-4. 27, GNI 갤러리

작가의 글에서 메노라를 원형으로 한 촛대 형상의 작업을 '부흥의 노래'이며 '부흥의 기도'라고 밝히고 있다. 여기서 부흥이란 주제를 개인의 신앙 경험세계로 제한하지 않고 이 땅, 곧 조국의 현실과 교회적 상황 전반에 요구되는 대안적 의미로 설정한다. 즉 정치, 경제, 교육, 문화 등 우리 사회 전반에서 부흥과 도약을 기대하는 시대적 현실과 교회 공동체가 품고 있는 부흥에 대한 열망이 창작의 동인과 배경이다.

그 부흥의 실현이 로고스, 즉 진리의 말씀이 이 땅을 새롭게 함으로써 실현될 수 있다는 시대적 성찰로부터 말씀의 촛대인 메노라를 창작의 원형과 주제로 하여 연구한다.

2) 재료와 작품의 구상

부흥의 연작 재료가 된 철재는 이미 절단된 폐자재를 많이 활용한다. 철판이 어떤 형상으로 절단된 자투리의 형태를 이용하는 것으로 구입된 재료의 형태가 작품의 구상에 많은 영향을 미친다. 그래서 전체적인 형태와 스케일에 대한 계획을 가지고 재료를 선택하지만 어떤 경우는 재료 구입의 현장에서 발견된 특별한 형상으로 인해서 예기치 않은 작품의 구상이 이루어진다. 작품 〈촛대-부흥을 기다리는 사람들〉〈도 82〉가 그 좋은 예

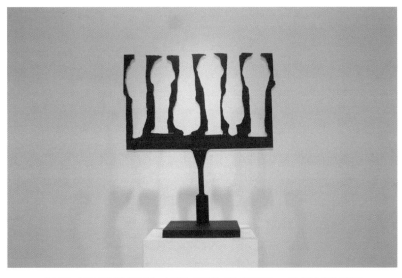

〈도 82〉 촛대-부흥을 기다리는 사람들, 오의석, 65×30×75cm, 철 위에 채색, 2007

이다. 이 작품은 이미 어떤 작가에 의해서 인물들의 이미지가 도려내진 부분을 발견하고 거기에 일부 형태의 절단과 용접을 추가하여 작품을 완성하였다. 작품의 구상과 진행 과정에서 현장의 상황에서 촉발되는 우연성을 활용하는 것이다. 이 같은 폐자재의 활용은 재생과 순환이라는 작업의 성격과 의미를 찾을 수 있다.

작가는 청년기의 철조작업을 '부활의 조형'이란 주제로 연구한 바 있는데,[4] 여기서 말하는 부활과 매체의 재생, 순환은 곧 부흥과 그 의미의 근접성이 있다.

3) 기법과 재질의 효과

철조의 절단은 철을 적절한 크기와 형상으로 잘라서 가공하는 과정만이 아니다. 그 절단의 흔적은 곧 작품의 재질이 되고 작품의 일부가 될 수 있다. 특히 가스절단의 거친 흔적은 불의 열기를 철에 새겨 놓은 기록처럼 인지된다. 연구자는 의도적으로 이 절단의 흔적을 철에 남긴 후, 채색의 효과에 의한 질감을 강조하여 이 철조의 작업이 불에 의한 작업임을 강조한다.

용접의 기법 역시 철을 접합하는 기술적 공정에 머무는 것이 아니다. 그 용접의 흔적에서 철을 녹여 붙인 작가의 행위성을 느끼게 하는 효과적인 재질이다. 특히 촛대를 주제로 한 부흥의 연작들은 의도적으로 용접의 흔적을 살리고 과장하여서 작품을 마무리한 경우도 있다.

이 같은 모든 시도는 철이라는 재료에 가해진 불의 힘과 그 작용을 감상자들에게 그대로 체감케 하기 위한 것이다. '부흥'이란 주제가 주는 뜨거움, 열기, 열정의 성격을 불을 사용한 절단과 용접의 기법 효과를 통해 환기시키고 강화하려는 것이다.

4) 형태와 색채

부흥의 연작은 메노라의 원형에 충실한 형태의 작품〈도 82〉에서부터 점차 변형과 단

4 오의석, 부활의 조형 – 산업 오브제와 고철에 의한 조각 작품 제작 연구(『산업미술 연구』 제5집, 대구 효성가톨릭대학교 산업미술연구소).

순화의 과정을 보여 준다. 변형된 형태로는 전체적인 작품 형태에서 가로와 세로의 비례에 변화를 주는 작업, 부분적인 형태의 변화를 시도한 작품, 전체의 구조적 변화를 가지면서 기념비적 환경성을 가지는 작업에 이르기까지 다양한 형태의 실험을 보여 준다. 이러한 변화 속에서도 일곱 개의 줄기와 가지가 돌출하는 메노라의 기본형을 유지하려는 노력이 여러 작품에서 나타난다.

철재의 자연 광택과 재질을 살리기 위해 무광의 투명 락카로 피막을 형성한 경우도 있지만 부흥 연작의 대부분은 검정색 무광으로 코팅 처리한 후, 오일 칼라를 사용하여 빨강의 원색으로 채색하며 일부 작품에는 금색의 채색을 시도하였다. 검정과 빨강의 색채 대비효과는 이미 2006년, 기념비적 형상(Monumental Image) 개인전에서 충분히 실험되었다. 작가는 이 작업에 사용된 빨간색에 대해 말씀 속에서 종교적 의미를 부여한다. 일부 작품의 명제 〈보혈〉에서 감지되고 있듯이 작가는 이 빨강이 '그리스도의 고난과 희생의 피를 상징하는 것으로, 검정을 이 땅의 어둠과 절망적 상황으로 대비시킨다. 보혈의 능력과 치유와 회복에 대한 이러한 사유의 배경은 작가에게 찾아온 영혼의 깊은 밤, 캄캄한 어둠의 시간에 이루어진 것으로 이 부흥 전시를 통해서 그 어려웠던 시간의 의미를 '부흥'을 위한 전야로 이해하며 밝힌다(오의석, 2007, '철 조각에 담은 부흥의 꿈', NEW LOOK 통권 3호).

(2) 열방의 빛, 제주, 2007

Light of the Nations

Sculpture Works & Images by Isaac Oh

2007. 7. 17. tue. — 7. 27. fri.

Mamstard Hall, University of the Nations JEJU

〈도 83〉 오의석 조각과 이미지 전, 2007, 제주열방대학

(3) 하늘 · 땅 · 사람 – 환경조형 이미지 전 2008

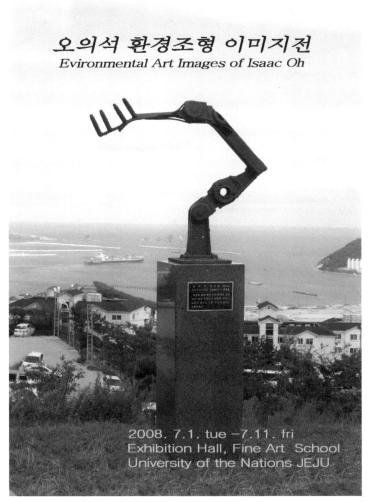

〈도 84〉 목마름, 오의석, 100×30×95cm, 철 위에 채색, 1990,
고신대학교 소장, 환경조형 이미지 전

(4) 로고스아트피아/ Logosartpia

〈도 85〉 로고스아트피아 오의석 조각 스튜디오 전, 2009

로고스아트피아 전은 작가의 작업실, 스튜디오 오픈 전시로 열렸는데 전시 리플릿 작가의 글은 저자의 작품집『말씀과 형상(LOGOS & IMAGE)』의 에필로그를 인용하였다.

> 말씀(Logos)이 체현(體現)된 조각 이미지
> 말씀과 형상 사이에서 삼십 년 세월을 보냈습니다.
> 고철의 용접에서 흙 굽기로, 사진 콜라주로, 그리고 야외조각과 스케치로.
>
> 말씀의 선포에서 변증으로, 실천과 참여로.
> 말씀의 지배 속에 든든히 서기를 바랐지만 중심을 읽고 열어 놓고 여기까지 왔습니다.
> 그래서 조각가로 불리는 것이 불편하고 때로는 미안합니다.
> 그러나 말씀이 아니었다면 어떤 형상도 기대하기 어려웠을 것입니다.
> 오늘도 나는 말씀과 형상 사이에 있고 조각은 그 틈새에서 빚어집니다.
> 이제 다시 말씀의 숲속으로 들어가고 싶습니다.
> 오랜 시간을 함께한 나의 조각은 지금도 여전히 물음표로 남아 있습니다.

돌아보면 말씀의 체현으로서 형상세계의 추구는 매우 좁은 문이었고 좁은 길이었다. 그것은 말씀 안에서도 좌우를 오가며 끊임없는 전복과 재기를 반복하는 여정이었다. 그러나 말씀과 형상 사이에서 미의 광맥을 캐내는 나의 모색과 실험은 앞으로도 계속될 것이다. 영원을 향한 조각가의 순례는 지금도 진행형이다.[5]

(5) 불의 흔적 – 오의석 로고시즘 조각전

2009. 10. 16–29 / 동제미술전시관

저자의 작품세계를 말씀이 체현된 형상의 작품세계로 정리하고 '로고시즘' 연구에 들

5 '나의 작업실', 대학신문(2007. 3. 3).

〈도 86〉 불의 흔적2, 오의석, 52×16×34cm, 철, 2009

어간 후 가진 첫 주제전이 '불의 흔적'이다. 저자는 이 전시에서 철을 녹이고 자르고 붙이는 과정에서 소용되는 불과 테라코타를 소성하는 불에 대해서 동일한 인식을 하면서 두 작품세계가 모두 불이 만들어 낸 흔적이고 결과임을 강조한다. 오브제에 사진을 콜라주 한 작품의 세계는 물리적인 불과 달리 가슴속에서 열방의 백성들을 향해 품고 있는 열정을 불로 밝히면, 이 작업 역시 불의 흔적임을 주장한다. 저자의 첫 로고시즘 조각전은 불의 흔적으로서 철조의 용접과 테라코타, 오브제에 사진을 콜라주 한 연작들을 융합하여 한 공간에 설치한 전시였다.[6]

6 불의 흔적: 말씀이 체현된 로고시즘 조각의 지평

열여섯 번째 로고시즘(Logos-ism) 조각전의 주제는 '불의 흔적'이다.

흙을 불에 구워낸 테라코타 작품과, 철을 절단하여 용접한 최근작에서 불이 이루어낸 흔적들을 쉽게 확인할 수 있다. 가스절단 토치와 팁에서, 전기용접기의 홀더 끝에서, 흙을 소성하는 가마 속에서 불이 만들어낸 변화의 힘이 아니었다면 나의 조각은 세상에 모습을 드러낼 수 없었을 것이다.

이처럼 나의 조각을 성형해 온 물리적 불과 함께 작업을 지지해 준 또 하나의 불이 있는데, 그것은 청년 조각가의 가슴 속에 임하여 지금까지 타고 있는 불이다. 그 불의 온도와 열기에 따라서 내가 만난 로고스는 다양한 이미지의 형태로 체현될 수 있었다. 고철 오브제의 용접, 테라코다, 오브제에 사진 콜라쥬, 그리고 환경조형에 이르기까지…,

다양한 양식들을 넘나들면서도 로고스의 체현이라는 일관된 맥락에서 말씀의 선포와 증거, 변증(辨證), 실천과 참여로 이어지는 로고시즘 조각의 큰 줄기들은 바로 그 불이 만들어낸 흔적이라 할 수 있을 것이다.

말씀과 형상 사이에서 이미지의 힘에 신뢰를 보내면서도 그 한계로 인해 자주 절망해 온 것이 사실이다. 인간의 창작을 통해서 과연 말씀이 형상을 입을 수 있는가? 어떻게 무한하고 영원한 로고스가 특정한 매체와 형태 안에 온전히 담길 수 있는가? 나의 질문은 계속 이어지고 있다. 그런 중에서도 말씀을 이미지로 체현하려는 이 어렵고도 무모해 보이는 시도를 지속하게 한 힘이 있다면 그것은 바로 그 불이었다.

불의 흔적을 주제로 한 이번 전시가 청년기로부터 삼십 년 이상을 견지해 온 로고시즘 조각의 지평을 넓히고, 보다 더 심도 있는 탐구와 작품 창작의 전기가 되었으면 한다. 오늘까지 나의 조각과 작업을 가능케 한 불로 인해서 감사하며, 그 불과 말씀이 빚어갈 앞날의 작품을 기대한다. 그 불 때문에 조각가의 가슴은 지금도 뜨겁다(오의석, 2009, p.2).

〈도 87〉 불의 흔적 전, 오의석, 콜라주 설치, 2009, 동제미술전시관

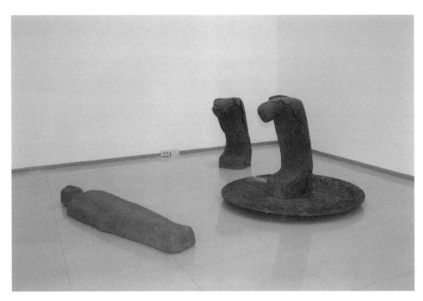

〈도 88〉 우리가 진토임을 기억하심이로다, 오의석, 테라코타 설치, 불의 흔적 전, 2009, 동제미술전시관

(6) 생명의 울림과 공동체의 빛 – 오의석 환경프로젝트 전

〈도 89〉 오의석 환경프로젝트 전 표지, 2010

〈도 90〉 오의석 환경프로젝트 전 내지, 2010

조각가 오의석의 환경 작업은 2001년 중국 '연변의 흙과 바람 속에서' 활짝 꽃피었습니다. 작품 '공명' '언약의 기둥' '고난의 언덕' 등은 버려진 자연목과 철재의 대형 구조물 등을 재활용한 작품들입니다. 화강석 작품 〈묵상〉, 〈유혹〉, 〈평화〉, 〈가족〉과 함께 지금도 연변과기대의 조각공원에 설치되어 캠퍼스의 환경을 가꾸며 사람들을 맞이하고 있습니다.

귀국 후 계속 진행되어 온 작가의 환경작업들은 〈공명〉을 원형으로 하여 다수의 단위를 반복 구성하는 공동체적 조형성을 보여 주고 있습니다. 2005년, 다빈갤러리 초대로 이루어진 환경조형전 '새순(筍)'의 연작들은 대지를 뚫고 하늘을 오르는 강인한 생명의 약동을 느끼게 하는 작업이었습니다.

수년 전부터 스테인리스 스틸을 재료로 사용하고 있는 오의석의 환경작품들은 그가 지향해 온 생명과 공동체성의 조형에 빛의 요소를 더함으로써 새로운 전기를 맞고 있습니다. 환경 프로젝트의 특성상 현장의 요청과 필요에 적응하면서도 자신이 고유한 조형 세계를 지키며 꾸준한 실험과 탐구로 환경조형의 지평을 넓혀 온 오의석 교수의 작품전에 여러분을 초대합니다.

<div style="font-size:smaller">(오세영, 조각과 환경 프로젝트 전 초대의 글, 2010. 11. 3-16)</div>

4. W-zone 프로젝트
– 말씀(Logos)이 체현(體現)된 환경조형의 공동체성

　한 점의 조각작품이 작가의 스튜디오와 미술관의 실내 공간을 떠나서 자연이나 도심의 환경 속에 설치하기까지 고려할 점이 많다. 먼저 작품이 놓이는 현장의 물리적, 시각적 공간 특성을 존중하면서 조화를 이루어야 하고, 현장의 여러 가지 제약 조건 안에서 작업이 이루어진다. 그리고 환경조각의 설치 장소는 대부분 사유공간이 아닌 공공성을 갖는 경우가 많기 때문에 작가의 심리적 책임은 더욱 가중된다. 미술관이나 갤러리의 공간처럼 전시작품을 보기 위해서 의도적으로 찾아와 작품 앞에 서는 감상자들과 달리 환경작품의 감상자들은 불특정 다수의 대중들이기 때문이다. 여기서 누구의 눈높이에 맞추어 작품을 구상할 것인지를 결정하는 것은 어려운 문제이다. 전문가의 입장에서 작품성을 포기하지 않으면서 다수의 대중에서 공감을 얻고, 작가의 독자적인 작품성을 살려내는 일은 쉬운 작업이 아니다.

　그리고 환경조각은 대부분 많은 재료와 노동의 양이 소요되는 대형작업으로서 제작비를 제공하는 주문자의 다양한 조형적 요청과 제안이 있고, 그 요구를 작품에 수용하는 일도 어려운 과제다. 이러한 환경조각의 제작 여건 속에서 말씀을 담아내려는 시도와 노력까지 더하려 든다면 그것은 참으로 지난한 작업이 아닐 수 없다.

　연구자의 작품 '사랑의 종'탑이 제작 설치된 경기도 양평의 W-Zone은 가정사역단체

인 하이패밀리(Hi Family)가 조성하는 테마파크로서 기독교 세계관과 말씀의 눈으로 본 주
제의식과 환경성과 공공성을 동시에 추구하고 체현해 내어야 하는 입지적 공간이다.

1) '사랑의 종'탑 이야기

세 마리의 물고기 형상이 만나 삼위일체를 이룬다. 이 세 마리의 물고기가 교차하는 꼭
대기 곧 종탑의 지붕은 무지갯빛 사랑의 형상인 '하트'가 놓였다. 물고기 형상의 사다리
구조물에는 153개의 크고 작은 스테인리스 종들이 매달렸다. 가장 높은 곳 가운데에는
강화도 마니산 기도원에서 한국교회 부흥의 역사를 일으킨 100년 된 종을 달았다. 종탑
이 선 하이패밀리 양평 'W zone'의 기슭은 지리학적으로 공명이 큰 곳이어서 그 울림이
아름답고도 깊다. 종탑 바닥은 석조 계단이며, 153개 국가와 부족의 언어로 '사랑해'라
는 단어가 새겨져 있다. 종이 울리면 그 소리가 '사랑해'라는 뜻을 담아 온 땅에 퍼져 나
갈 것을 소원하고 있다. 사랑, 공명, 일치, 소통이 작품을 이루는 실마리인 셈이다.

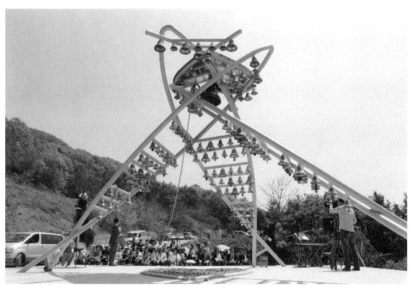

〈도 91〉 사랑의 종, 오의석, W-Zone, 양평, 2011

첨부: 왜 153?

베드로가 예수님의 말씀에 순종하여 깊은 곳으로 가 그물을 내렸을 때 잡은 고기의 숫자가 153이다. 기적의 수이며 순종의 수이다. 하이 패밀리는 양평 'W존'에 와서 종을 울릴 때마다 심장병 어린이들을 위해 작은 기부를 함으로써 기적의 153마리 고기처럼 심장병 어린이에게 새 생명의 기적을 안겨 줄 수 있을 것이라고 믿는다. 또 우리 민족의 신앙을 일깨운 새벽 종소리가 153개 미전도 종족들에게 전달되기를 희망하는 마음도 담았다. 153개 종류의 다른 방언으로 '사랑해'라고 새긴 까닭이 그것이다(송길원, '송요각'칼럼, 하이 패밀리 홈페이지, 2011. 5월).

2) 환경조각의 공동체성

〈도 92〉 울려라 종들아-조각과 디지털 이미지 전, 오의석,
제주 성안미술관, 2011

 대형 환경조형 프로젝트는 많은 인원의 협력과 도움을 필요로 한다. 작품 '사랑의 종'도 구상에서부터 다른 점이 많았는데, 가정사역 NGO 단체의 요청에 의한 프로젝트답게 작품 속에 연구자 가족들의 아이디어와 제안이 많이 반영되었고 도움이 있었다. '사랑해'라는 단어를 153개의 다민족 언어로 찾기 위해서는 GBT(성경번역선교회)의 도움이 절실히 필요했고, 계획안과 모형이 확정된 후 실제 작품의 확대 제작에는 여러 협력 업체의 도움을 받았다. 현장의 노동자 중에는 북한에서 탈출하여 정착한 이주민이 있었고, 몽골에서 온 한 청년도 함께 작업을 도왔다. 작품 설치의 현장에서 '사랑해'란 단어가 자신의 조국인 몽골어로 새겨진 것을 보고 좋아하던 모습, 그리로 인접한 중앙아시아 국가들의 언어를 찾아내어 읽으며 자랑스러워하던 모습에서 작품이 갖고 있는 다문화적 협력과 소통의 성격을 현장에서 확인할 수 있었다.

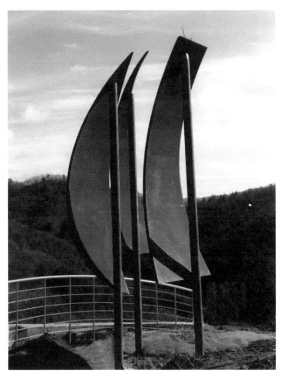

〈도 93〉 돛 달고, 오의석, 코텐스틸, 2019, 하이패밀리, 양평

20세기 현대 추상조각의 거장 브랑쿠시는 조각가와 조각가의 작업에 대해서 '정신은 황제처럼 군림하고 육체는 노예처럼 일한다'는 말로 조각이 지닌 정신성과 함께 조각이 피할 수 없는 숙명적인 노동성을 강조했다. 사랑의 종탑이 대형작품으로서 피해 갈 수 없는 그 많은 노동의 양과 수고를 함께 나누어 질 수밖에 없었던 협력업체와 수고한 작업자들에 대해 공동제작자로서의 수고를 인정하지 않을 수 없다.

흔히 작품이 작가의 손을 떠나면 작가의 작품이 아니라는 이야기를 하는데 공공성을 가진 환경작품의 경우는 더욱 공동체적 성격이 강하다. 사랑의 종을 완성한 후 표제석에는 작품을 구상한 작가의 이름을 새기게 되지만, 좀 더 정확히 말하자면 이 작품은 작가만의 작품이라 하기 어렵다. 먼저 작품제작비를 후원한 수많은 기부자들의 것이라 할 수 있으며, 후원금을 모은 단체의 것으로 볼 수도 있다. 그리고 환경조각의 공공성을 크게 생각한다면 작가의 창작이나 기관의 소유보다도 작품을 찾아와서 보고 즐기고 누리는 감상자들의 것으로 보는 것이 좋을 것이다. 이처럼 대형의 프로젝트 환경조각은 작품의 구상에서부터 제작과 설치 완성 후의 사용에 있어서까지 공동체적 성격을 가지고 있다. 나의 조각이 아닌 우리의 조각이고 이웃의 조각이며 함께 공유하는 작품인 것이다.

자연을 향한
눈

1. 봄뫼(春山) 골짜기에서

대지예술(Land Art)의 길을 묻다

(1) 대지예술—사진, 영상, 설치작업 展

(인터불고 갤러리/2014. 2. 3–2. 10)

봄을 기다리는 마음으로 작가의 대지예술 전이 열린다. 이 전시는 6년에 걸쳐 사과밭을 가꾸고 돌보면서 얻은 사진과 영상작업에 작가가 일찍이 천착해 온 오브제 설치 작품으로 농기구와 사과의 가공포장 용기의 설치 작품들로 이루어진다. 국내외에서 사과를 작품의 테마로 다루는 조각가는 꽤나 많다. 대부분 형상과 재료의 재현이나 변형, 확대, 설치 작업에 머무는 데 반해 작가는 장시간에 걸쳐 사과나무를 가꾸고 돌보는 경작의 삶으로 땅과 관계를 맺으며, 자신의 작업을 대지예술(Land Art)로 해석하며 풀어낸다.

그래서 작가의 대지예술은 산업과 예술의 융합적 성격을 갖는다. 작가는 전업농부가 아닌 만큼 비록 수익성을 내지는 못하지만 그의 대지예술 작업은 생산과 소출이라는 결과를 낳는다. 작가의 사과밭은 유기농을 넘어서 야생에 가까운 상태로 최소한의 돌봄으로 지켜 간다. 과수의 지지대와 같은 최소의 인공시설물조차 세우지 아니한 상태로 수익성을 기대하기 어렵지만 그 소출이 지닌 무공해성과 청정성을 노동과 작업의 타깃으로 삼으면서 자연주의적 조형세계를 지향한다.

이 전시에서 작가는 대지작업에서 나온 청정사과의 주스를 전시기간 중의 공식음료

로 지정하고 방문자들과 감상자들에게 나누어 맛볼 수 있도록 기획하고 있다. 그리고 감상자들로 하여금 '하늘과 땅이 내린 명품 사과즙'이라고 박힌 포장재를 벽면에 붙여 설치하게 함으로써 대지작업의 최종 결과물을 맛으로 느끼게 하면서 전시장의 작업에 참여시킨다.

작가는 이러한 과정을 통해서 자신의 대지예술 작업이 단순한 조형적 관심과 실험으로서 시각적 의식의 차원에 머물지 않고 생산적 행위로서 무언가를 생산하고 나누는 작업이기를 바라고 있으며, 그 일련의 과정에서 찾아낸 사진과 영상 이미지들을 과감 없이

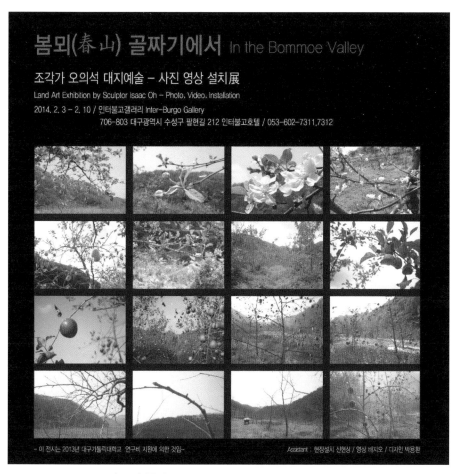

〈도 94〉「춘하추동」봄뫼 골짜기 사과밭의 사계절이 보여 주는
자연의 변화를 담은 사진과 영상 작업 연작, 2012-2013

예술로 차용한다. 이러한 작가의 입장은 조형 실험적인 순수한 대지예술에 대한 일종의 질문이고 도전이라 할 수 있다. 광활한 대지를 캔버스와 작업의 장으로 삼아서 거대한 장비와 다수의 인력을 동원하여 대형 이벤트성 대지작업에 역행하면서 소박한 농부로서, 사과밭의 주인으로서 생의 터전을 가꾸고 경작하는 작업을 대지예술로 제안하는 것이다. 이 전시를 통해서 작가는 대지예술의 길에 대한 질문을 던지고 있다.

작가의 대학시절의 은사 교수님 한 분은 조각에 입문하여 흙을 만지기 시작하는 초년의 제자들에게 '일평생 땅에 모를 심으며 경작한 촌노의 거친 손을 경외함으로 볼 수 있어야 한다'는 말씀을 종종 하셨다고 한다. 작가는 그 말씀을 하셨던 은사님의 나이가 되어서야 말씀의 의미를 비로소 깨닫게 되었으며 그의 작업을 대지에 뿌리내리게 한 동인이 되었다고 술회한다.

전시의 초대의 엽서와 영상물의 자막에 나타난 다음 글을 통해서 작가는 왜 대지예술이란 이름으로 봄뫼(春山) 골짜기에서 수년의 시간을 보내며, 경제성 제로에 가까운 작업에 시간을 들이며 힘을 쏟고 있는지 그 이유를 찾을 수 있다.

대지작업 6년 차, 조각가 농부의 사과밭은 유기농을 넘어 야생에 가깝습니다.
봄, 여름, 가을과 겨울, 사계절의 변화를 생생히 목도하며 온몸으로 체감합니다.
그 기록과 나눔이 대지예술가의 책임이고 숙제였습니다.
봄의 대지에서 각양각색 움이 돋고 꽃들이 터져 나옵니다.
풀벌레의 낙원이 된 여름, 농부조각가는 잡초와 전쟁을 치러야 합니다.
땅과 하늘, 태양과 물과 바람이 함께 빚은 기적의 열매를 가을에는 따서 맛봅니다.
이제 사과밭의 나무들은 찬바람을 맞으며 깊은 동면에 들어갔습니다.
조각가 농부는 그동안 담은 사진과 영상 기록들로 전시회를 가집니다.

봄뫼 골짜기의 자연, 생명, 흙과 바람의 결실과 노동의 흔적을
평화의 마을, 인터불고의 갤러리에 펼쳐 보입니다.

– 작가의 노트 –

(2) 작품: 산(山) 과(果) 즙(汁)

산(山), 오의석, 210×15×185cm, 철, 1985–2014

작품 〈산(山)〉은 철 농기구 오브
제를 사각의 틀 안에 접합하고 구
축한 작품으로 한자로 '산' 자를 형
성하고 있다. 1985년 작 〈들에서〉
를 재구성한 작업으로 작품 〈들에
서〉는 사계절을 상징하는 네 개의
프레임을 수직으로 세워서 병치한
반면 이 작품은 봄뫼(春山)의 장소성

〈도 96〉 과(果), 오의석, 60×40×30cm, 오브제 설치, 2013

을 상징하는 일종의 입체형 타이포그래피라고 할 수 있다. 오늘의 농업이 첨단의 기계와
장비의 힘에 의존하면서 끝내 공장형의 제어 시스템을 추구해 가는 데 반하여 작가가 작
품으로 구축하여 제시하는 농기구는 호미, 괭이, 쇠스랑과 같은 전통적 오브제라는 점이
흥미롭다.

즙(汁), 오의석 50×48×240cm, 오브제 박스 설치, 2013

　　작가가 전시장에서 나누는 '하늘과 땅이 내린 명품' 사과 주스의 포장 박스를 집적하여 올린 설치 작품이다. 작가의 대지예술 작업은 생산과 유통으로까지 확대되며, 팝아트(Pop Art)의 형식을 차용한 듯한 양상을 보여 준다. 봄뫼 골짜기의 청정한 가공 주스가 한반도 구석구석까지 택배 시스템을 통해 흘러가고 수요자의 목을 적실 수 있다는 사실에서 작가는 작업의 의미를 두며 힘을 얻는다. 무방부제, 무색소, 무첨가물, 환경호르몬이 검출되지 않는 포장재라는 문구를 찾을 수 있는 포장용기와 박스를 통한 설치작업으로서 기둥 형태의 집적은 청정한 먹거리의 가치를 인식시키고 높이기 위한 하나의 모뉴먼트처럼 다가온다.

2. 접목(椄木)

대지예술 지평의 확장

지난 일 년 동안 연구년의 과제로 진행된 〈대지예술 이미지 전〉은 의성 춘산 골짜기의 과수원에서 경산 진량 종묘단지로 그 작업의 장(場)을 확장하였다. 작품 〈봄맞이〉는 문천지의 둑방에서 나물을 뜯는 여인의 모습을 사진으로 담았으며 〈풀베기〉는 한여름 잡초와 전쟁을 치르는 제초작업의 연작으로 구성하였다. 봄과 여름의 이러한 풍경 모습은 전국의 들판과 농토 위에서 흔히 볼 수 있는 일상의 삶이다. 반면에 〈겨울잠〉, 〈접붙임〉은 종묘단지 특유의 정경으로 구별된다.

2014년의 대지예술 전 '봄뫼(春山) 골짜기에서'는 사과밭을 배경으로 그 안에서 일어나는 여러 노동의 과정과 사계절의 변화가 빚어내는 과수목의 상태를 조형적 차원에서 조명함으로 이루어졌다. 전시장에는 현장의 사진과 영상과 함께 사용된 농기구 오브제가 입체적 타이포그래피(typography)로 조합되는가 하면, 고사목이 된 사과나무의 잔해들이 LED 조명과 함께 설치되었다.

과수농사의 결과물로 생산 가공된 사과즙을 전시장에 가지고 나온 것은 나눔과 유통까지를 대지예술의 범주에 포함시키려 함이었다. 사과즙 박스를 갤러리에 집적한 기둥 주위에 레토르트 파우치(retort pouch)를 설치해 가는 작품 〈즙(汁)〉을 앤디 워홀의 〈브릴로 상자(Brillo Boxes, 1964)〉와 비교한 평문에서 이상윤은 워홀의 작품이 우리 사회의 한 단면으로서 생산과 소비의 공허한 울림에 대해서 냉소를 보내고 있다면 오의석의 작품은 그

에 대한 반전으로서 냉소를 기쁨과 나눔으로 바꾸었다고 말한다[1](이상윤, 2015).

그런가 하면 춘산 현장에까지 나와서 보도영상을 제작한 방송매체는 '농사, 예술을 만나다'라는 주제에 집중하면서 농부가 된 조각가의 삶과 작업을 조명하며 다루었다.

이와 같이 예술과 산업의 경계에서 접목을 위한 일련의 시도들이 작가의 대지 작업에 계속되었다. 그리고 대지에서의 그 모든 작업을 창조세계 안에서 창조주와의 동역으로 이해하며 해석하였다. 산업과 예술, 예술과 신학은 이처럼 대지예술 안에서 접목될 수 있었다.

1 오의석의 〈즙〉은 사과즙 상자를 쌓은 설치 작품으로, 작가가 실제로 6년간 의성 춘산의 사과밭을 일구며 얻은 결실이다. 그는 하나님께서 창조하신 자연에서, 하나님의 모형이자 조력자인 인간이 그분의 창조 행위를 이어가는 데에 관심이 있었고, 그렇게 농사를 시작하게 되었다고 밝혔다. 곧 작가에겐 농사가 예술이었다. 태초의 창조 섭리대로, 지금도 정확하게 계절에 따라 사과나무에 꽃이 피고, 열매가 맺히고, 붉게 물들어가는 모습들을 사진으로 기록하면서 그는 벅찬 감동과 사랑을 느낄 수 있었다고 한다. 또 하나님의 일에 자신을 조력자로 끼워주신 것에 감사하였다고 한다. 그리고 마지막에는 이 작품이 내 안에 머물고 끝나는 것이 아니라, 다른 이들을 섬길 때만이 다시 새로운 창조가 가능하다고 보았다. 이러한 마음에서 그는 정성껏 키운 사과들로 즙을 짜서 전시장에 온 관람객들에게 모두 나누어주는 과정 자체를 작품화한 〈즙〉을 제작하였다. 그리고 〈즙〉은 그리스도께서 우리를 위해 자신을 완전히 소진하신 상징을 담았다. 관람객들 손에 하나씩 들린 달달한 사과 〈즙〉은 생산/소비의 공허한 울림이라 할 수 있는 워홀의 〈브릴로 상자〉에 대한 명쾌한 반전과 다름없었다.

3. 촌(村)다움의 미학

자연 생태 환경조형 설치전(2018. 11. 23-12. 7 / 별빛 갤러리)

자양별곡(紫陽別曲), 성곡(聖谷)에 살어리랐다.

영천 자양면 성곡리, 아름다운 청정마을 촌에서 작은 텃밭을 가꾸며 고목의 둥치와 잘린 가지, 마른 칡넝쿨을 벗 삼아 작업한다. 산을 세워 보고 강을 흐르게 한다. 물에 비친 얼굴을 그려도 본다. 조각가에게 촌은 늘 부요하다. 창조주의 숨결을 생생히 느끼면서 함께 동역이 가능한 곳, 그래서 자양별곡 성곡에 살어리랐다.

대지에 눈을 돌려 작업한 지 십여 년, 의성 춘산 골짜기에서 사과농사로 시작된 대지작업을 2015년 경산 진량 묘목단지에서 '접목'을 주제로 확장하였고, 두 번의 실천적 사례연구를 기반으로 아트 포럼에서 '대지예술의 지형과 세계관' 논고의 발제를 하였다. 그 연장에서 '촌다움의 미학: 자연 생태 환경조형 설치전'을 가진다. 이 전시는 2년 전, 청정 자연마을에 자리 잡은 공예촌으로 작업실을 옮긴 이후에 모색해 온 작업의 결실이다.

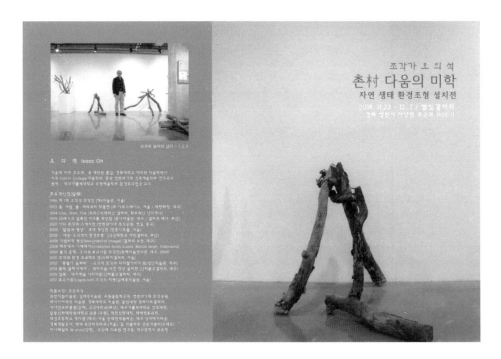

조각가 오 의 석
촌村 다움의 미학
자연 생태 환경조형 설치전
2018. 11. 23 - 12. 7 / 범일갤러리
경북 경산시 하양읍 부호로 1가25-11

상곡에 살어리 살어 - 1.2.3

오 의 석 Isaac Oh

상곡에 살어리랑다·…활·솔 드로잉 연작 1.2.3

자양별곡(紫陽別曲) : 상곡(활곡)에 살어리랏다.

평화탕밭 기념비

자양별곡 - 평화탕밭 이야기 1

평화탕밭 이야기 2

자양별곡 연작 · 1. 2. 3. 4

지난 봄, 작업실 뒤뜰에 두 평 남짓 텃밭을 일구었고 평화텃밭이라 이름 지었다. 잡초와 벌레들과 전쟁을 치르면서, 때로는 공존과 평화를 모색하면서 사진을 담고 기록을 남겼다. 농기구 몇 개를 묶어 세운 후 철조망으로 만든 하트를 걸어 작은 기념비로 삼고, 여름의 폭염과 태풍, 비바람을 견디게 했다. 가을에는 텃밭 주위의 나무를 타고 오르는 칡넝쿨을 조형 재료로 거둬들였다.

무상으로 제공된 자연환경 모두가 작업의 터가 되고 재료가 되고 도구가 되었으니 자연재를 빚어 준 흙과 물과 태양과 바람이 고맙다. 심지어 텃밭의 배추벌레까지도 조형의 일부를 담당하였으니 이런 날이 오리라곤 미처 생각지 못했다. 설치 작업에 차용해 쓴 농기구 오브제를 만든 장인들에게도 많은 빚을 졌다. 스물다섯 번째 홀로서기 개인전은 혼자가 아니다. 자양의 사람들과 성곡의 자연이 함께 빚은 작품이고 전시이다. 성곡의 조각가는 하늘의 은혜와 땅의 도움으로 산다.

4. 임고(臨皐)에 서다

오의석 대지예술 프로젝트 전
2020. 2. 8 – 15, 영천시공예촌 예본조형문화원 전시실

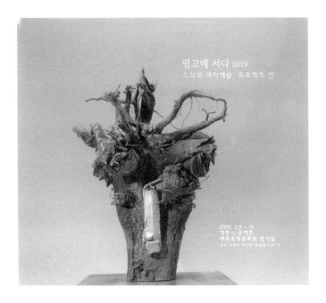

오 의 석 (Eeaac Oh)

흙으로 (From the Earth) - ㄱ, ㄴ, ㄹ, ㅁ, ㅂ

뿌리들의 합창

청 대 기

임고에 피다

LOVE - PEACE PROJECT 2019

5. 대지예술(Land Art)의 지형과 세계관

　20세기 현대미술 속의 대지미술은 자연 생태계에 대한 관심으로부터 촉발되어 조형예술 영역의 확장과 실험이라는 의미를 갖는다. 대지예술가들은 자연을 관조나 관찰 표현의 대상으로 여기지 않고 자연 속의 현장으로 나아가서 자연현상을 작품 속에 끌어들이고 그들의 작업을 통해서 자연을 의미체로 변환시킨다.

　이런 의미에서 대지예술은 조형예술의 영역을 넘어선 사회적 운동의 성격을 가진다. 본고에서는 대지미술과 환경미술, 생태미술, 자연미술의 구조와 연관성을 중심으로 대지미술의 전체적 지형을 그려 보았으며, 공통의 관심에서 출발하지만 각기 다른 대지미술의 작업 유형을 분류하고, 작업의 방식을 중심으로 대지미술의 다양한 지형을 찾아보았다. 대지미술에 나타난 세계관을 자연관과 조형관을 중심으로 살펴보았다. 대지미술의 작업 속에서 자연은 개척과 정복의 대상으로 다루기도 하고, 자연에 순응과 상생하는 노력을 보여 주기도 한다. 그런가 하면 회복과 돌봄의 대상으로 자연을 다루기도 한다. 대지미술 안에도 이와 같이 자연에 대한 다양한 시각과 입장이 공존함을 알 수 있다. 그러나 이 모든 대지미술가의 관점은 자연에 대해 적극적이고 수용적이고 친화적인 교감이라는 공통점이 있다. 자연을 두려움이나 섬김, 받듦의 대상으로 여기지 않으며 자연을 조형작업을 위한 관조, 관찰, 표현의 대상으로 만족하지 않는 것이다. 대지를 작품의 기반으로 자연을 작품의 일부로 수용하고 의미 있는 조형체로 변환한다. 자연의 현상 속에서 변형과 소실, 끝내 소멸되거나 인위적인 철거가 불가피하여도 과정의 미술로서 만족

하며, 오히려 작품의 영구성보다는 일시성을 작업의 목표로 삼기도 한다. 유기적인 전체 생태계 안에서 생성과 소멸의 순환을 수용하는 조형관을 작품을 통해 보여 준다. 그 결과 작품은 존재하지 않고 작품에 대한 기록으로서 계획안과 사진과 영상의 기록들만이 자연의 현장으로부터 돌아와서 미술의 제도권 안에 다시 위치하게 되는 현상이 나타난다.

여기서 대형의 프로젝트형 대지미술에 대한 반성적 성찰이 나온다. 오랜 시간을 들여 계획하고 막대한 재정과 재료와 인력과 장비를 동원한 작품이 불과 수주, 며칠을 견디지 못하고 원상회복되어야 하는 이벤트로 끝나는 대지미술은 너무 소모적인 조형 행위가 아닌가 돌아보게 된다. 대지미술의 실천적 사례에서 과수 농사와 종묘와 같은 산업을 예술과 융합하고 그 산출물들을 유통 시스템과 감상자 참여의 과정을 통해 나누려는 시도는 소모적인 대지예술 양식에 대한 반성적 대안으로 제시해 본 사례연구이다. 이와 같은 대지미술의 체험적 연구는 노동을 통해서 농부이신 하나님으로 비유된 창조주의 창조성을 체험하고 그와 관련된 말씀의 교훈을 배우고 청종하는 현장교육의 장이 된다.

농부가 된 조각가의 조형체험 기록은 대지와 땅을 작업의 터로 인식하는 변화를 만들고, 우리의 일상과 산업 현장에서 대지미술로 해석할 수 있는 활동들의 의미를 찾아보는 전기가 되었다. 대지 작업이 반드시 넓은 땅을 필요로 하는 것은 아니다. 축소형 대지예술작업으로 작은 텃밭 안에서도 '농부이신 하나님'으로 비유된 창조주와 창조세계인 자연에 대한 경이, 동역과 누림, 돌봄의 조형작업은 가능하며 지속될 수 있다. 대지미술에 대한 이 작은 탐구와 모색이 기존의 예술제도와 작업 안에 갇힌 작가들에게 자연을 향한 새로운 시선을 제공하며 보다 넓은 작업의 자유와 활동을 열어 가는 데 작은 도움이 될 수 있으면 좋겠다. 그리고 조형적 성취를 위해 무모한 도전과 소모적인 작업에 깊이 천착하는 이들에게 절제와 돌이킴을 위한 반성적 성찰의 기회를 제공할 수 있기를 기대해 본다.[2]

2 Image & Vision (2015 크리스천 아트포럼 발제 논고 모음집) pp.80-82에서 발췌.

로고시즘 조각의
현대미술사적
의미

1. 역행과 도전의 조형 정신

한국 현대미술에 나타난 말씀의 체현으로서 로고시즘 조각이 갖는 의미와 가치를 연구의 결론에 앞서서 정리한다. 이미 3장에서 로고시즘 미술이 한국 현대미술의 현장에서 대립하며 갈등하는 상황과 그 근본적인 이유를 밝혔다. 그것은 인간 중심의 이성과 합리성에 기초한 현대성(modernity)의 뿌리가 신 중심의 기독교 정신을 부정함으로써 출현하였다는 점에서 현대 정신을 바탕에 둔 현대미술과의 갈등은 불가피한 것으로 보인다.

그리고 한국 현대미술이 갖는 1970-80년대의 특수한 정황에서 비롯한 특이한 문제로서 전통의 현대화와 한국적인 것의 국제화를 지향하는 미술계의 흐름 속에서 서구적인 것으로 여겨진 기독교적 주제의 현시는 현대미술계 속에서 역행적 시도로 여겨질 수밖에 없었던 것이다.

모더니즘이 지닌 이성과 합리성, 과학적 사고의 한계를 인정하고 넘어서려는 시도로서 포스트모더니즘 미술이 출현하였을 때 다원성과 상대성에 힘입어서 다양한 종교적 표현이 수용되는 장이 마련되었고, 로고시즘 미술의 위치도 미술계에 확보될 수 있었다. 이런 점에서 로고시즘 미술은 현대성(modernity)을 근간으로 현대미술의 흐름에 대해서는 분명 역행적 시도이고 도전전인 성향이라 할 수 있으며, 모더니즘 미술의 한계에 대해서는 대안적 의미를 가진다. 그러나 말씀의 절대성에 기초한 로고시즘 미술은 하나의 대안이 아닌 유일한 대안으로서 제시되길 희망하는 속성이 있다. 이런 점에서 포스트모더니즘 미술의 다원성에도 여전히 대립하며 맞서는 도전적인 성격을 가진다. 모더니즘의 시

대와 달리 포스트모더니즘의 장(場) 안에서 입지를 찾게 되었지만 포스트모더니즘의 상대성이나 다원성에는 동의할 수 없는 절대성과 일원성을 로고시즘은 근간으로 하기 때문에 모더니즘과 포스트모더니즘 모두에 대해서 로고시즘은 역행과 도전적인 성향을 보인다.

여기서 로고시즘 미술이 단순히 말씀을 형상으로 직역하는 차원에 머문다면 특정 종교의 진리를 체현하는 도전과 역행적 시도에 머물게 된다. 그러나 로고시즘이 말씀의 눈으로 자연과 문명과 인간, 역사와 현실, 환경과 지구촌의 모든 문제에 대해 대응하는 총체적이고 보편적인 진리 체계임을 나타낼 때, 즉 만물의 존재 방식에 적합한 진리임을 변증하는 작업을 보여 줄 때 그것은 모더니즘의 한계와 포스트모더니즘의 상대적 혼란에 대한 대안적 의미를 회복하게 될 것이다.

〈도 98〉 긍휼(Compassion), 오의석, 160×100×240cm,
자연석+동, 2015

2. 기독교 문화관의 조형적 대응과 변혁

　저자의 로고시즘 조각이 가진 특성은 작품을 통해서 지향해 온 선포와 증거, 변증, 실천과 참여적 자세가 기독교 문화관의 다양한 유형을 보여 주면서 점차 융합적인 모델을 추구하는 것이다. 이것은 현대미술계와의 분리적인 입장에서 점차 동일시와 변혁을 함께 이루어 가고자 하는 소통의 노력과 시도라 할 수 있다.

　기독교와 문화관의 고전으로 불리는 저서 『그리스도와 문화』에서 리처드 니버는 그리스도와 문화의 관계를 다섯 개의 유형으로 정리하여 소개하고 있으며,[1] 후에 로버트 웨버는 이 유형을 더욱 집약적으로 정리하여 분리모델, 동일시 모델, 변혁모델의 세 유형으로 구분하여 다루고 이 세 유형을 통합한 성육신 모델을 가장 이상적인 모델로 제시한다 (Weber, 1989). 웨버에 의하면 세상 문화와의 관계에서 분리와 동일시, 변혁의 모델은 각기 성경적으로, 역사적으로, 교회적으로 근거와 실례를 가진 문화 유형과 사례들이지만 그 어느 것도 완전한 모습일 수 없고 이 세 유형을 수미일관한 하나로 통합한 성육신 모델이 가장 바람직한 기독교 문화관의 모델이라는 것이다.

　저자의 초기 작품 십자가의 연작과 종교적 오브제들은 그것이 세상을 위한 외침이며 증거와 선포적 성격을 갖지만 분리적인 입장에서 나온 것으로 보인다. 반면에 테라코타

1　문화에 대립하는 그리스도(Christ against Culture), 문화의 그리스도(The Christ of Culture), 문화 위에 있는 그리스도(Christ above Culture), 역설적 관계의 그리스도와 문화(Christ and Culture in Paradox), 문화의 변혁자 그리스도(Christ the Transformer of Culture).

의 연작들은 그 형식성에 있어서 현대성에 대한 반기와 역행적 의미를 가지면서도 미술계를 향한 로고스의 변증적 노력이란 점에서 그 자세에 있어서는 미술계를 품고 미술계로 나아가는 동일시의 모델로 해석될 수 있다. 그리고 지구촌의 가난한 이웃과 북한의 동포를 향한 말씀의 실천과 참여적인 작업은 분명히 미술계와 교회에 대한 변혁적 입장을 표명한다.

이러한 기독교 문화적 유형에 대한 적용은 저자의 작품만이 아니라 이미 로고시즘 미술의 유형과 확산에서 살펴본 여러 장르의 많은 작가들 작품세계에서도 확인된다. 제3장 로고시즘 미술의 작품 유형과 사례에서 다룬 말씀의 선포와 증거로서의 미술은 그것이 세상을 향한 깊은 관심의 표명이지만 미술계의 상황에서는 형상의 세계에 말씀을 담아내려는 것으로 분리적인 모델로 보일 수 있다. 저자의 작품만이 아니라 조각가 홍순모의 작품, 조동제의 조각세계, 김병화의 예수 연작들이 좋은 사례이다.

조각가 홍순모는 본 연구에서 다룬 〈그가 찔림은 우리의 허물로 인함이요〉 이외에도 1980년대의 개인전에서 무안점토와 수지를 합성한 혼합재료의 인물군에서 성경의 말씀을 명제로 한 많은 작품들을 보여 준다. 조각가이자 시인 김병화는 가벼운 조각 재료로 출발하여 어두운 시대현실에 대한 풍자와 은유로 참여적인 발언의 작업을 보여 주는 작품세계에서 결국에는 그의 대표작이라고 할 수 있는 〈밀대광배 예수〉를 비롯하여 예수에 대한 다양한 해석적 이미지를 체현해 내기에 이른다. 그런가 하면 〈한 사랑〉의 연작으로 복음의 핵심인 십자가의 희생과 사랑을 한국적의 전통적인 재료와 현대적인 조형양식으로 담아낸 조동제는 결국 말씀과 형상의 접점에서 빚어진 작품의 이미지가 예견해 준 사역적 삶의 길을 선택한다.

이러한 일군의 작가들의 작품과 삶은 한국 현대미술의 형상세계에 로고스, 곧 말씀의 영향력이 얼마나 강력한 것인지를 증언한다. 이처럼 말씀의 형상화에 집착하는 작가들이 있는가 하면 말씀의 체험으로 인해서 그동안 추구해 온 자신의 조형세계를 완전히 부정하고 전복적이라 할 만큼 말씀의 체현으로 작업을 전환한 경우를 작가 사례에서 찾아보았다.

저자의 경우 로고시즘의 다양한 경향성이 시기적으로 구분되어 나타나고, 일부 중첩

〈도 99〉 오의석, 신학의 문, 합동신학대학원대학교, 수원, 2014

되고 있다. 전체적인 흐름은 미술문화에 대한 분리적인 입장에서 출발하지만 동일시와 변혁의 과정을 거치게 되고 후기에 와서 통합을 지향하는 모습을 갖는다. 특히 저자의 로고시즘 조각 창작의 세계는 외형적으로 재료와 양식에 있어 수차에 걸쳐서 전복적이라고 할 만큼 과거를 부인하고 새롭게 시작하는 변화를 보였다. 그러나 이와 같은 재료, 양식과 주제의 상이한 변화 속에서도 그 안에 내재하는 의미의 연속성이 있다. 그것은 이러한 일련의 작업이 말씀과 형상의 사이에서 빚어진 것이고 양자의 접점에서 비롯되기 때문이다. 어떤 형상과 재료의 변화도 말씀과의 관계 속에서 해석될 때 그 의미의 연속성을 확인할 수 있는 것이다.

이처럼 말씀 앞에서 형상세계의 절대성을 인정하지 않고, 말씀의 요청 앞에 열려 있고 반응함으로써 나타나는 작품세계의 가변성과 다양성은 작가의 삶이 말씀 안에서 세상과 만물에 대한 관계와 연관성을 담아낸 결과이다. 이것은 조각가이기에 앞서 한 인간으로서 갖는 삶의 총체성과 전인성을 나타내는 것으로 성경의 말씀이 종교적 구원의 진리에 머물지 않고 온 세상 만물의 실재에 대해 밝혀 주고 있는 진리의 체계라는 점을 상기시킨다.

3. 소통과 융합의 지향성

　로고시즘 미술이 소통과 융합을 지향하는 미술로 나타남은 로고스, 곧 말씀이 갖는
특성상 피할 수 없는 결과이다. 말씀의 실천과 참여적 작업은 물론이고 변증과 선포와
증언적인 작품까지도 궁극적으로는 소통을 위한 노력으로 볼 수 있기 때문이다. 그 형식
에 있어서 선포와 증언이 일방적인 전달이라면 변증은 상호 설득과 이해를 강조하며, 실
천과 참여는 소통의 현장에서 직접 교감한다.

　말씀이 형상과 질료와 체현되는 것 자체가 소통을 위한 것이며 소통을 가능하게 하기
위함이지만, 어떤 경우에는 체현된 형상의 상태가 소통을 더욱 어렵게 한다. 이것이 조형
작품이 가진 모순이고 한계이다. 대부분 로고시즘 작품은 이렇게 어렵고 난해한 조형 형
식의 진술을 취하지 않고 단순하고 쉬운 소통의 방식을 취하는 경향이 많다.

　말씀의 보편성이 세상의 만물에 그대로 적용되고 있다는 점에서 순수 형식과 매체적
실험을 다루는 작업도 로고시즘 미술 안에서 열려 있다. 인간 의식의 지평을 넓힌다는
긍정적인 점에서 매우 실험적이고 전위적인 작품세계까지도 로고시즘은 포괄할 수 있
다. 그렇지만 로고시즘 작가들은 대부분 고급한 미술의 엘리트주의가 갖는 허구성을 피
하여 대중적 공감과 소통이 가능한 세계를 지향하고 있다.

　로고시즘 미술이 지닌 소통과 융합의 지향성은 무엇보다도 말씀이 이야기하는 삶의
전 영역과 사회의 총체적 문제에 대해서 로고시즘 미술이 다루고 있다는 점이다. 자연스
럽게 로고시즘 미술은 미술과 사회, 미술과 현실에 대해 소통하고 융합하는 성격을 갖는

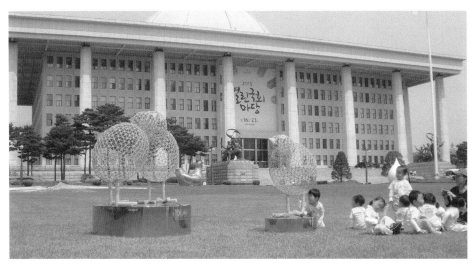

〈도 100〉 오의석, 생명 – 껍질을 깨다, 400×240×180cm, 스테인리스 스틸,
열린국회 설치미술전, 2015, 하이패밀리 소장

다. 로고시즘 미술은 미술계와 미술계 안에서의 소통에 머물지 않고 미술 외적인 삶의
현장과 일상 사회와의 융합을 가능케 한다.

　로고시즘은 말씀의 진리가 가지는 유일성과 절대성으로 인해 미술계 안에서 비순응
성을 보여 주기도 하지만 오히려 미술 외적인 여러 영역을 미술과 융합하고 상호 소통케
하는 역할을 미술계 안에서 담당한다. 이러한 점에서 로고시즘은 미술을 미술의 문제로
국한하는 폐쇄성을 벗어나게 한다. 미술의 문제를 미술 안에서 풀어내기보다는 미술 외
적인 여러 요인들과 함께 풀어 가는 통합적인 모델을 대안으로 보여 주고 있는 것이다.

　로고시즘 조각과 창작의 실제에서 다룬 저자의 작품세계도 하나의 예가 될 수 있다.
초기의 작품에서는 고백적인 차원의 강한 이미지가 나타나고 있지만 후기의 환경조형에
서는 종교적 상징과 기호 의식이 여전히 내재하면서도 환경과 공공의 공간 안에서 적절
히 화해하며 융합될 수 있는 형식을 취하고 있다.

Chapter

07

로고시즘
조형예술을
말하다

말씀이 형상으로 체현된 로고시즘 미술은 기독교 미술의 본질이며 기독교 문화의 실체라고 할 수 있다. 이처럼 기독교 미술문화의 정체성을 적실하게 드러내고 있는 로고시즘 미술은 서구의 미술에서 오랜 역사적 전통을 가지고 있으며, 한국 현대미술의 현장 속에 다양하고 풍부한 내용들로 체현되어 나타나고 있다. 이 책에서는 먼저 로고시즘 신학적 기반과 미학적인 의미를 고찰하였다. 신학적 기반으로서 창조주의 창조는 조형예술 창조의 원형적 의미가 있고, 완결이 아닌 진행적인 것으로 인간의 참여가 계속 요구되며, 창조를 통한 계시 속에서 미술은 끊임없는 관찰과 탐구가 가능함을 알 수 있었다. 말씀이 육체를 입고 온 성육신(incarnation)은 기독교문화의 이상적인 모델이자 말씀을 체현하는 로고시즘 미술의 기초라 할 수 있다. 체현의 미학은 철학과 미학의 오랜 역사 속에서 논의해 온 이성과 감성, 진리와 형식의 우위성의 문제에 대응하면서 양자를 통합할 수 있는 대안적 의미를 갖는다.

　　그럼에도 불구하고 성경의 기록과 교회의 역사 속에서 로고스와 이미지는 자주 대립하며 갈등을 보여 왔다. 로고스와 이미지의 화해와 통합을 위한 지침을 성경의 말씀 속에서 찾아보면, 성경은 숭배를 받는 목적의 우상과 미술 자체가 창조주의 위치에까지 오르려 하는 미적 추구를 용인하지 않지만 말씀 안에서 명령되고 허락된 많은 조형예술품의 사례들을 통해서 교회와 세상을 섬기는 문화적 소명으로서 미술의 가치와 의미를 분명히 확인해 주고 있다.

로고시즘 미술의 한국적 상황을 살펴보면, 1960년대부터 하나의 공동체적 운동의 성격을 띠면서 약 반세기의 역사 가운데 크게 부흥하였고 성장하였음을 보여 준다. 이러한 성장의 일차적인 동인은 한국교회의 부흥과 성장에 있었고, 현대 미술문화의 발전과 경제성장에도 힘입은 바가 크다. 그러나 한국교회의 로고시즘 미술에 대한 소극적 입장과 현대미술과의 대립적 구도 속에서 한국의 로고시즘 미술은 어렵게 전개되었으며, 그 어려움을 극복하며 넘어설 수 있었던 것은 로고시즘 미술 공동체인 기독미술단체와 협회, 그룹의 활동이었음을 확인할 수 있다. 그리고 로고시즘 미술의 성장에 장애요인이라고 여겨진 교회의 무관심성과 소극성, 그리고 현대미술과의 마찰과 대립은 오히려 로고시즘 미술 공동체의 자생력을 키워 주면서 다양하고 풍부한 모습의 로고시즘 미술을 전개시키며, 그 활동의 장을 교회 밖으로 폭넓게 확장시킨 긍정적인 요인이 되었다. 결국 한국교회는 교회 안에서 로고시즘 미술의 열매들을 품고 거두는 일에 소극적이었지만 말씀 중심의 부흥을 이루면서 크리스천 작가들을 말씀으로 키우고 성장하게 하여 로고시즘 미술의 발전에 중요한 역할을 담당해 왔다.

로고시즘 미술의 작품 유형을 고찰하면 첫째, 로고시즘이 일차적으로 문자적인 말씀을 시각적 이미지로 직역함으로써 말씀의 증거와 선포로서 특성을 보여 준다. 이러한 작품세계는 기독교 미술의 특징을 가장 쉽게 나타내는 하나의 전형으로 나타나고 있으며 많은 크리스천 작가 작품의 보편적 양식과 경향을 형성하고 있다. 말씀을 전파하라는 명령과 말씀을 전파하고 싶은 열망의 표현으로서 말씀에 접촉한 작가들의 일차적인 반응이라고 볼 수도 있으며, 이것은 문자적인 메시지가 가지는 한계를 형상의 힘과 이미지의 영향력을 통해서 강화하고 효과적으로 전달할 수 있다는 점에서 매우 긍정적인 면이 있다. 그러나 그러한 형상의 세계가 말씀의 온전한 체현일 수 있는가 하는 점에서 회의적인 시각이 있으며, 오히려 무한한 말씀의 세계를 형상의 한계 안에 가두며 변형하고 왜곡하는 것일 수 있다는 부정적 입장이 로고시즘 미술의 역사에 꾸준히 나타났으며 현대미술의 현장에서도 여전히 존재하고 있다.

로고시즘 미술의 두 번째 유형은 기독교 세계관의 시각으로 만물과 세상의 무엇이든

주제로 다루며 그 주제에 대한 성경의 시각이 진리임을 변증하는 일련의 경향이다. 기독교 세계관은 창조, 타락, 구속과 회복이라는 커다란 구조로 이해되고 있는데 이러한 기독교 세계관 안에서 말씀의 눈으로 본 세상의 표현으로 로고시즘 미술은 확장될 수 있다. 이는 한국 현대 크리스천 작가의 작품과 활동을 통해서도 확인할 수 있었는데, 많은 작가들이 창조세계의 아름다움을 구현하고 있으며, 또한 타락으로 인해 왜곡된 세상의 모습, 구원과 그 이후의 회복된 삶을 재현하고 있음을 보여 준다. 자연과 인간, 역사와 현실, 교회와 선교 현장의 인물에 이르기까지 다양한 대상들을 말씀의 눈으로 조망하여 작품으로 체현해 내고 있다. 기독교 세계관이 만물의 존재에 관련한 것이란 점에서 기독교와 관련된 주제적인 작품만이 아니라 순수형상과 질료, 매체의 물성 등에 깊이 천착하는 작업의 가능성도 세계관 안에서 충분히 열어 주고 있으며 이런 점에서 기독교 세계관의 미술은 로고시즘의 지평을 크게 넓혀 주고 있다.

　　로고시즘 미술의 세 번째 유형은 말씀을 실천하고 말씀에 참여하는 작업이다. 말씀이 요청하는 다양한 국면의 행위들, 즉 전도와 선교, 구제, 나눔, 치유 등을 작품의 창작과 발표를 통해 구현하려는 노력으로 나타나게 되는데 이를 통해서 로고시즘 미술의 정체성이 더욱 분명해진다. 기독교 세계관의 눈으로 세상을 보되 약하고 소외되고 그늘진 곳으로 향하는 의식과 시선을 보여 주는 작업들로서 성육신을 통해 나타나는 하향성의 신학을 보여 주는 것이라 할 수 있다. 이러한 실천과 적용의 경향은 주제 선택에 있어서 위와 같은 하향적 시각을 보여 주는 동시에 작품의 발표, 설치 현장과 감상의 행위 등에서 참여와 소통의 방식을 강조하는 특징을 보여 준다.

　　이러한 로고시즘 미술의 작품 유형은 특정 작가의 작품 성격을 구분 짓고 해석하는 형식으로 그 의미가 크다. 여기서 일부 작가들의 경우는 하나의 유형 안에 작품세계가 갇히기보다는 여러 유형을 통합하고 융합하는 경향성을 보여 주기도 한다. 실천적이고 참여적인 작업 속에서도 선포와 증거의 열정이 함께 나타나기도 하며 기독교 세계관으로 대상을 바라보며 접근하는 가운데도 매우 실천적이고 참여적인 시각을 동시에 보여 주는 경향도 있다.

　　본 연구자의 작품세계에 있어서 로고시즘 조각의 성격은 크게 네 가지 유형으로 구별

된다. 첫째, 초기의 선포와 증언의 시대는 주로 고철 오브제의 용접작품들로 구성되며 종교적 상징을 체현하는 작업에서는 말씀의 증거와 선포의 경향성을 보여 준다. 그리고 자연과 인공적인 문명에 대한 환경적 서술과 함께 사회 정치적 상황에 대한 참여적 발언의 의지를 함께 보여 주고 있다. 둘째, 성경의 인간관을 변증하는 작업으로서 테라코타 작품은 기독교 세계관으로 조망한 인간관을 작품의 재료인 흙과 마지막 과정인 소성의 불을 통해 상징적으로 나타내면서도 작품의 주제에 있어서는 많은 작품들이 말씀의 증언적 성격을 가지며, 흙과 불의 조형을 통해서 현대성에 대해 저항하면서 말씀을 통한 인간성의 회복을 지향한다. 셋째, 말씀의 실천과 참여적인 조형세계로 본 연구자는 오브제에 사진 콜라주 작업으로 20세기 지구촌의 전쟁과 빈곤, 재난의 현장을 회상하였고 그곳의 사람들을 품는 하향성의 미학을 실현하면서 사랑과 나눔의 퍼포먼스 설치 작업을 진행한다. 넷째, 이와 같은 실천과 참여적인 의식은 후기에 들어서 환경 속에 직접 작품을 설치하는 환경조형의 세계 안에서 말씀을 체현하려는 융합적인 모델로 전환되고 있다. 중국 연변과학기술대학 조각공원(YUST Sculpture Park) 프로젝트로부터 〈공명〉과 〈새순〉의 연작, 기념비적 형상, 불의 흔적, 부흥, 열방의 빛, W-zone 프로젝트에 이르기까지 환경조형의 세계는 로고시즘의 확산으로 정리될 수 있다. 이와 같이 변모하는 연구자의 형상세계는 말씀 앞에 열려 있는 개방성, 말씀의 요청에 대해 반응하는 가변성을 특징으로 하며 그 결과 한 크리스천 작가의 삶이 갖는 총체성과 전인성에 근접하고 있다. 이상과 같은 로고시즘 조각 창작의 실제와 동시대 공동체 작가들이 보여 주는 작품세계를 조망한 결과 로고시즘 미술이 한국 현대미술사 속에서 가지는 의미와 가치는 다음과 같이 정리될 수 있다.

첫째, 한국 현대미술의 현장에서 서구의 역사적 문화전통으로 여겨질 수 있는 로고스의 체현은 시대의 흐름에 역행하는 도전적 의미를 갖는다. 로고시즘 미술은 기독교 교회의 부흥과 성장을 경험한 한국의 종교적 상황에서 형성된 크리스천 작가들에게 있어서는 개인적으로 매우 자연스러운 믿음의 표현 행위일 수 있으며, 특히 문화 변혁적 소임을 가지고 있는 작가들에게는 신앙과 작업의 통합을 추구하는 매우 의도적인 현재적 활동으로 나타날 수 있다. 그러나 이러한 작업의 결과가 저자의 테라코타 작품 평문의 제

목처럼 '현대성에 대한 반기'로 보이고 역행적 시도로 여겨질 수 있다. 그리고 이러한 작업의 추구는 개인적인 차원을 넘어서 이미 그룹과 단체적 활동으로 전개된 역사를 가지게 되었고 연합적인 움직임을 갖는 공동체적 현상을 보여 주고 있음을 주목해야 한다. 현대성의 연원을 신 중심의 기독교적 사고에서 인간 중심의 사고로의 변화로 볼 때, 로고시즘이 현대미술의 현장에서 반기와 역행으로 나타나고 보이는 것은 피할 수 없을 것이며 로고시즘의 이러한 비순응주의(anticonformism)적 위치가 현대미술계 안에서 가지는 독특한 의미라고 할 수 있다.

둘째, 로고시즘 미술, 그중에서도 로고시즘 조각은 현대미술 속에 체현의 미학을 형성하고 확인시켜 주는 조형적 장르로서 의미를 가지며 형상세계 속에서 로고스의 힘과 영향력을 확인시켜 주고 있다. 로고시즘 조각은 체현의 미학에 기반한 것으로 로고스와 이성만을 드높이는 것이 아니라 체현된 실체로서의 질료와 형상, 감각의 세계 또한 강조하는 균형을 유지한다.

셋째, 로고시즘 미술은 현대미술계 안에서 독자성의 한계와 공동체성을 강조하는 경향성을 보여 준다. 로고시즘의 작품 유형 구성에 있어서 선포와 증거만이 유일한 대안일 수 없으며, 변증적 노력과 변혁적 자세 등이 함께 요구되고 필요한 것임을 확인하게 된다. 로고스의 체현은 한 작가의 특정 시기의 한 작품 안에서 온전히 이루어질 수 없고 일련의 연작 속에서, 그리고 단체와 그룹의 공동체적 연합 속에서 온전히 이루어지며 시간적 흐름과 변화의 과정에 나타난 총체적인 것으로 보아야 함을 시연구의 결과 확인하였다.

넷째, 로고시즘 미술은 현대미술 안에 특정 종교의 미술로서의 비순응성을 보여 주면서도 만물에 대해서 말씀이 가지는 보편성으로 인해 융합적인 문화 모델로 나타나고 있다. 로고시즘 미술의 의미와 가치는 곧 작가들의 작업 현장에서 성육신의 문화적 모델을 적용하는 것이라 할 수 있는데, 그것은 문화적 전통성과 현대성, 그리고 기독교 정신의 통합을 이루어 내는 것을 의미한다. 말씀의 체현이 조형적 외침에 머물지 않고 삶의 전 영역에서 말씀의 진리 됨을 변증해 보이기 위해서는 다양하고 폭넓은 영역에서 조형적 추구가 있게 되고, 말씀의 실천과 참여적인 노력 속에서 미술과 사회적 통합을 지향하게 된다.

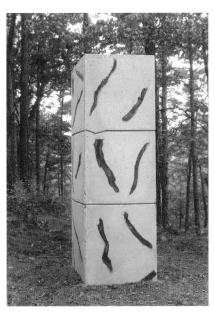

〈도 101〉 출토(From the Earth), 오의석, 나무뿌리+시멘트, 2020 금강자연미술비엔날레,
공주 연미산자연미술공원 설치.

이와 같이 말씀의 체현이란 시각에서 로고시즘 미술의 정체성을 찾고 현대미술계 속에서 그 가치와 의미를 세워 가는 연구를 통해 현대 기독교 미술이 특정한 종교미술로서 가지는 한계와 틀을 깨고 미술계의 열린 소통의 장으로 나올 수 있을 것이다. 그 결과 일반 감상자들이 기독교 미술에 대해 가지는 선입관에 고착되지 아니하고 체현된 이미지와 로고스를 보다 더 쉽게 접근하며 감상할 수 있게 되기를 바란다. 그래서 현대 기독교 미술이 로고시즘이란 정체성과 진정성을 통해서 미술계와 대중들에게 보다 쉽게 소통하고 종교와 예술 본연의 친화적인 관계를 회복할 수 있게 될 것이다. 이 연구로 인해서 한국 현대의 기독교 미술을 하나의 종교적 미술이라는 범주에 국한하지 않고 로고스의 다양한 체현 가능체로서 바라보는 시각의 전환이 일어날 것을 기대하며 로고시즘을 현대미술의 현장에 소통과 변혁을 위한 하나의 대안으로 제안하고 연구와 창작의 지평을 확대해 가고자 한다.

도 판 목 록

〈도 1〉 그가 찔림은 우리의 허물로 인함이요, 홍순모, 20×15×55cm, 무안점토+합성수지, 1985

〈도 2〉 다윗의 자손이여 우리를 불쌍히 여기소서, 현철주, 65.5×45.5cm, 콜라주, 1996

〈도 3〉 최후의 만찬, 오세영, 74×49cm, 목판화, 1991

〈도 4〉 한 사랑 10–이처럼 사랑하사, 조동제, 190×30×190cm, 나무+철, 1991

〈도 5〉 한 사랑 2, 조동제, 70×25×140cm,나무+동판, 1991

〈도 6〉 죄사함, 손병화 114×42cm, 유화, 2008

〈도 7〉 닭 울 때, 손병화, 90×50cm, 유화, 2002

〈도 8〉 예수 그리스도, 손병화, 100×60cm, 유화, 2008

〈도 9〉 오병이어, 구숙현, 유화, 2007

〈도 10〉 천지창조(중앙), 구숙현 성화개인전(GNI 갤러리, 2007)

〈도 11〉 은총, 이인실, 120×90cm, 화선지에 수묵담채, 1992

〈도 12〉 녹귀선경, 박부남, 38×28cm, 종이에 파발묵

〈도 13〉 생명–빛 속에서, 이종화, 24×33cm, 종이에 채색, 1984

〈도 14〉 노인–한국사, 김복동, 캔버스에 오일, 2003

〈도 15〉 이른 비와 늦은 비의 은혜, 박혜경, 수채, 1997

〈도 16〉 소원의 항구, 박혜경, 파스텔, 1996

〈도 17〉 광야, 최상현, 162×130cm, 혼합재료, 1995

〈도 18〉 Light Red, 최상현, 55×176cm, 캔버스에 아크릴, 2007

〈도 19〉 선택, 김수정, 260×170cm, 혼합재료, 2001

〈도 20〉 밀집광배 예수, 김병화, 48×36×75cm, 석고붕대+밀짚모자+색상감

〈도 21〉 밀대걸레 예수, 김병화, 106×30×180cm, 밀대걸레+혼합재료, 1996

<도 22〉 갈망, 이정희, 76×91cm, 캔버스에 유채, 1995

〈도 23〉 삶-반추, 정용근, 53×73cm, 종이에 수채, 2003

〈도 24〉 Russia, 이한주, 사진, 1997

〈도 25〉 항상 있을 것, 김창곤 , 화강석, 1995, 서울 동교동

〈도 26〉 그리는 이/ 그리움의 노래, 황지연, 130×166cm, Oil on Canvas, 2005

〈도 27〉 내 마음의 왕, 황지연, 46×38cm, Oil on Canvas, 1994

〈도 28〉 공동체, 이웅배, 철, 1998

〈도 29〉 Community, 이웅배, 철 위에 채색, 포항스틸아트페스티벌, 2012

〈도 30〉 이처럼 사랑하사, 오의석, 67×15×102cm, 철 오브제, 1978, 개인 소장

〈도 31〉 만남, 오의석, 62×90×10cm, 철 오브제, 1983

〈도 32〉 길 1984-서울, 오의석, 90×90×15cm, 철 오브제, 1984

〈도 33〉 십자조형-망치소리, 오의석, 102×102×15cm, 철 파이프, 1987, 개인 소장

〈도 34〉 십자조형-망치소리, 오의석, 105×15×103cm, 철 파이프, 1987

〈도 35〉 십자조형, 오의석, 220×85×145cm, 철 파이프, 1992

〈도 36〉 십자조형 2, 오의석, 90×70×190cm, 목재+못, 1988, 대구가톨릭대학교 중앙도서관 소장

〈도 37〉 그가 찔림은 우리의 허물로 인함이요, 오의석, 55×70×15cm, 철, 1996

〈도 38〉 골고다, 오의석, 19×11×33cm, 철오브제, 1997

〈도 39〉 고난의 언덕, 오의석, 530×170×340cm, 자연목+주철, 2001, 연변과기대 조각공원, 중국

〈도 40〉 십자조형-문1, 오의석, 철, 1997

〈도 41〉 십자조형-문2, 오의석, 철, 1997

〈도 42〉 사랑으로(With Love), 오의석, 100×12×71cm, 철 오브제, 1985, 포항시립미술관 소장

<도 43> 불의 흔적—비상, 오의석, 철, 2009

<도 44> 역동적 형상, 오의석, 철, 2007

<도 45> 고난 86—1, 오의석, 17×40×70cm, 철 오브제, 1986

<도 46> 고난 86—2, 오의석, 17×17×80cm, 철 오브제

<도 47> 고난, 오의석, 철, 2013

<도 48> 바보(The Fool), 오의석, 24×24×52cm, 철, 2011

<도 49> 남자, 오의석, 35×40×180cm, 철 오브제, 1977

<도 50> 돌 83—1, 오의석, 20×40×20cm, 자연석+철 오브제, 1983

<도 51> 돌 1984—서울, 오의석, 55×55×55cm, 자연석+철 오브제, 1984, 제3회 대한민국미술대전 출품작

<도 52> 평화 1984—서울, 오의석, 65×150×35cm, 자연석+철 오브제, 1984, 제6회 중앙미술대전 출품작

<도 53> 친구, 오의석, 21×24×50cm, 1986

<도 54> 들에서, 오의석, 145×15×160cm, 철, 1985

<도 55> 팔월의 문, 오의석, 110×45×210cm, 철, 1986

<도 56> 창 86—2, 오의석, 75×15×80cm, 철, 1986

<도 57> 파쇄음 1986, 오의석, 200×50×90cm, 철 오브제, 1986, 제5회 대한민국미술대전

<도 58> 파쇄음(Crushing Sound) 86—3, 오의석, 140×40×84cm, 철, 1986

<도 59> 흙·사람·불—군상, 오의석, 테라코타+철 설치, 1992, 제2회 개인전, 맥향화랑, 대구

<도 60> 너는 흙이니 흙으로 돌아갈지니라, 오의석, 155×40×15cm, 테라코타, 1992

<도 61> 흙·사람·불—잠, 오의석, 테라코타, 50×35×140cm, 1992

<도 62> 흙·사람·불—평화, 오의석, 32×25×56cm, 테라코타, 1992

<도 63> 흙·사람·불—유혹, 오의석, 35×28×65cm, 테라코타, 1992

<도 64> 흙·사람·불—인자(The Son of man) 오의석, 40×25×50cm, 테라코타, 1991

<도 65> 흙·사람·불—기도, 오의석, 14×24×36cm, 테라코타, 1994

<도 66> 20세기의 얼룩진 지구를 회상함, 오의석, 180×180×30cm, 사진 콜라주+테라코타 설치, 1999

〈도 67〉 사람, 사람, 사람—소식 3, 오의석, 50×40×25cm, 타자기+사진 콜라주, 1998

〈도 68〉 기아(starving), 오의석, 사진 콜라주, 1999

〈도 69〉 전쟁(war), 오의석, 사진 콜라주, 1999

〈도 70〉 사람ㆍ사람ㆍ사람—낮은 곳으로, 오의석, 75×145×45cm, 철+사진 콜라주, 1999

〈도 71〉 울리지 않는 일곱 개의 종, 오의석, 200×400×800cm, 사진 콜라주 설치, 1999, 대전신학대학 소장

〈도 72〉 너희가 먹을 것을 주어라, 오의석, 53×30×23cm, 합성수지+사진 콜라주, 1999

〈도 73〉 사랑과 나눔의 이벤트, 오의석, 사진 콜라주 설치, 한수경 갤러리, 1999

〈도 74〉 십자조형, 오의석, 102×96cm, 골판자+사진 콜라주, 2000

〈도 75〉 광야의 울림, 오의석, 630×1450×260cm, 철, 2001, 연변과기대 조각공원, 중국 (YUST Sculpture Park, China)

〈도 76〉 고난의 언덕, 오의석, 530×170×340cm, 자연목+주철, 2001

〈도 77〉 묵상, 오의석, 화강석, 95×150×240cm, 2001

〈도 78〉 새순—오의석 초대전, 고신대학교 다빈갤러리, 2005

〈도 79〉 부흥의 촛대, 오의석, 100×30×75cm, 철 위에 채색, 2007

〈도 80〉 부흥 070402, 오의석, 78×31×77cm, 철 위에 채색, 경북대학교미술관 소장

〈도 81〉 오의석 조각전 '부흥' 도록, 2007. 3. 31–4. 27, GNI 갤러리

〈도 82〉 촛대—부흥을 기다리는 사람들, 오의석, 65×30×75cm, 철 위에 채색, 2007

〈도 83〉 오의석 조각과 이미지 전, 2007, 제주열방대학

〈도 84〉 목마름, 오의석, 100×30×95cm, 철 위에 채색, 1990, 고신대학교 소장, 환경조형 이미지 전

〈도 85〉 로고스아트피아 오의석 조각 스튜디오 전, 2009

〈도 86〉 불의 흔적2, 오의석, 52×16×34cm, 철, 2009

〈도 87〉 불의 흔적 전, 오의석, 콜라주 설치, 2009, 동제미술전시관

〈도 88〉 우리가 진토임을 기억하심이로다, 오의석, 테라코타 설치, 불의 흔적 전, 2009, 동제미술전시관

〈도 89〉 오의석 환경프로젝트 전 표지, 2010

참 고 문 헌

1. 단행본 및 전시도록

김영한(1992). **한국기독교와 문화신학**. 서울: 성광문화사.

서성록(2003). **Art & Christ, 꿈꾸는 손-한국의 크리스천 미술가들**. 서울: 미술사랑.

서성록, 신국원, 안용준, 심상용, 오의석(2011). **새로운 지평**. 서울: 아트미션.

서철원(1992). **기독교 문화관**. 서울: 총신대학교 출판부.

숭실대학교 한국기독교 문화연구소(1987). **한국기독교와 예술**. 서울: 도서출판 풍만.

신국원, 심상용, 서성록, 김이순, 안용준(2012). **예술적 창조성과 영성**. 서울: 아트미션.

양승훈(1988). **기독교적 세계관**. 대구: CUP.

오의석(1996). 김병종, 박영, 박정근, **기독교와 미술**. 서울: 예영커뮤니케이션.

_____(1999). **제5회 오의석 조각전**. 대구: 동아미술전시관.

_____(2003). **말씀과 형상/LOGOS & IMAGE**. 서울: 진흥아트홀.

_____(2006). **예수 안에서 본 미술**. 서울: 홍성사.

_____(2012). **로고스와 이미지 그 접점에 서다**. 서울: 예서원.

윤영화(2003). **聖과 현대미술**. 부산: 고신대학교 출판부.

이철경, 양국주(1977). **한국기독교백주년기념 국제기독교미술전**. 서울: 이스라엘문화원.

조요한(1974). **예술철학**. 서울: 법문사.

최병상(1990). **조형**. 서울: 미술공론사.

최태만(1995). **한국조각의 오늘**. 서울: 한국미술연감사.

한국기독교미술인협회 이론분과(2006). **Pro Rege-영광스런 극장 안에서-**. 서울: 동협회.

한국기독교미술인협회(1995). **한국기독교미술인협회30년사**. 서울: 동협회.

2. 학술지 및 학위논문

고관호(2006). **현상학과 실존주의의 미술비평적 관계성**. 현대미술비평론 세미나. 대구: 경북대학교 대학원 박사과정.

심상용(2012). **거룩한 비순응주의(Anticonformism)**. 2012 크리스천 아트 포럼. 서울: 아트미션.

이은주(2007). **말씀의 체현으로서 오의석의 조각 이미지 연구**. 통합연구 통권 47호. 서울: 통합연구학회.

이소명(2018). **절대자를 만나는 예배로서의 미술: 신학적 미학을 통한 오의석 작가의 스토리텔링**. 신앙과 학문 23권 2호. 기독교세계관학술동역회.

오의석(1992). **성경적 조형관**. 통합연구 통권 14호. 대구: 통합연구학회.

_____(1993). **현대 기독교 미술과 세계관**. 통합연구 통권 18호. 대구: CUP.

_____(1995). **부활의 조형–산업오브제와 고철에 의한 조각 작품 제작 연구**. 산업미술 제5집. 대구: 효성여자대학교 산업미술연구소.

_____(1998). **테라코타의 성형기법과 조형적 특성에 관한 연구**. 산업미술 제6집. 대구: 효성가톨릭대학교 산업미술연구소.

_____(2000). **한국 현대조각에 나타난 포스트모더니즘의 양식적 특성에 관한 연구**. 미술교육논총 제10집. 한국미술교육학회.

_____(2001). **조각문화의 이해를 위한 연구**. 미술교육논총 제11집. 한국미술교육학회.

_____(2002). **테라코타 문화상품의 조형특성과 제작의 방향성에 관한 연구**. 미술교육논총 제15집. 한국미술교육학회.

_____(2007). **한국 현대 로고시즘(Logos-ism) 미술의 지평**. 제24회 기독교학문학회. 서울: 기독학문연구회.

_____(2010). **한국 현대 로고시즘(Logos-ism) 미술에 관한 연구**. 신앙과 학문 제44집. 기독교학문연구회.

_____(2012). **크리스천 작가의 작품 이미지와 사역적 삶의 지평에 관한 연구**. 신앙과 학문 제17권 4호. 기독교학문연구회.

_____(2019). **한국 현대 기독교 미술의 현실 인식과 조형적 체현 연구: '통일과 평화' 주제를 중심으로**. 신앙과 학문 제24권 4호. 기독교학문연구회.

_____(2020). 한국 현대 기독교 미술의 현실 인식과 조형적 체현 연구 – '생태와 환경'을 중심으로 –. 신앙과 학문 제25권 1호. 기독교학문연구회.

윤영화(2007). 현대미술에서의 기독미술의 모색. 기독교와 현대미술세미나. 서울: 진흥아트홀.

이상윤(2015). 그리스도의 섬김을 닮은 사과 〈즙〉 – 워홀의 〈브릴로 상자〉 vs 오의석의 〈즙〉. 복음기도신문(2015. 5).

이은주(2006). 말씀(Logos)의 체현(體現)으로서 오의석의 조각 이미지 연구. 통합연구 19권 2호. 밴쿠버기독교세계관대학원.

진중권(2004). 진중권의 현대미학 강의. 파주: 아트북스.

3. 정기 간행물

오의석(2007). 말씀이 체현된 화면의 신비–구숙현의 로고시즘. NEW LOOK. 7-8.

4. 해외 단행본 및 논문

Gerardus van der Leeuw(1988). 종교와 예술(윤이흠 옮김). 서울: 열화당.

Homlmes, A. F.(1985). 기독교 세계관(이승구 옮김). 서울: 엠마오.

Harris, Karsten(1990). The meaning of Modern Art : A Philosophical interpretation(오병남, 최연희 옮김). 현대미술 그 철학적 의미. 서울: 서광사(원저출판 1968).

Lewis, C. S.. Mere Christianity(장경철, 이종태 옮김). 순전한 기독교. 서울: 홍성사(원저출판 1977).

Niebuhr, H. Richard. Christ and Culture(김재준 옮김). 서울: 대한기독교서회(원저출판 1951).

Rookmaaker, H. R.(2002). Art needs no justification(김헌수 옮김). 예술과 그리스도인. 서울: IVP(원저출판 1978).

Rookmaaker, H. R.(1993). Modern Art & the Death of a Culture(김유리 옮김). 현대 예술과 문화의 죽음. 서울: IVP(원저출판 1978).

Schaeffer, Francis A.(2002). Art and Bible(김진선 옮김). 예술과 성경. 서울: IVP(원저출판 1973).

Veith jr., Gene Edward(1994). 그리스도인에게 예술의 역할은 무엇인가(오현미 옮김). 서울: 나침판.

Wolters, Abert M.(1992). 창조, 타락, 구속(양성만 옮김). 서울: IVP.

Weber, Robert E.(1989). 기독교 문화관(이승구 옮김). 서울: 엠마오.

Apostolos-capadona, Diane(1992). *Art, Creativity, and Sacred*, Crossroad.

Begbie, Jeremy(1991). *Voicing Creation's Praisc*, T&T Clark.

Dyrnness, W. A.(1979). *Christian Art in Asia*, Editions Rodopi N.V.

Ferguson, George(1954). *Signs & Symbols in Christian Art*, Oxford University Press.

Garside, Chares(1966). *Zwingli and Arts*. New Haven: Yale University Press.

Jérôme Cottin(2007). *La Mystique de L' Art, Art et Christianisme de 1900 à nos jours*, les Editions Du Cerf, Paris.

Niebuhr, H. Richard(1951). *Christ and Culture*, Haper Torchbooks.

Veith, Jr. G. E.(1991). *State of the Arts*, Crossway Books.

부록

[1] 미술로 예수를 말하다

예수 안에서 본 미술—한국 현대 기독교미술 산책(홍성사, 2006)

이상한 책이 나왔다. 먼저 책의 제목부터가 그렇다. 이 책의 저자는 어떻게 예수 안에서 미술을 보겠다는 것인가? 이상한 것은 제목만이 아니다. 저자가 조각가라는 사실 또한 그렇다. 조각가의 손이 얼마나 거칠고 무딘가. 조각은 많은 육체적 노동을 요구한다. 흙을 빚고, 석고를 이기고, 돌과 나무를 깎고, 철을 용접하는 험한 손으로 펜을 잡거나 컴퓨터의 자판을 두드리는 일이 가능할까? 조각가의 삶을 두고 "육체는 노예처럼 일하고 정신은 황제처럼 군림한다"고 부랑쿠시(C. Brancusi)는 말했다. 그의 말처럼 조각이 고된 육체적 노동을 수반하는 고도의 정신적 활동임을 인정한다 하더라도 조각가의 정신적 사유는 어디까지나 형상을 통해서 형상으로 이루어지는 것이 아닐까?

그런데 이 책의 저자는 8년 동안 형상에 대한 글을 써 왔고, 그것을 모아 책으로 엮었다. 무엇이 한 조각가로 하여금 글을 쓰게 하였을까? 그리고 형상을 통해 사유하고 이야기하는 조각가의 글은 무엇이 다를까? 책의 내용을 통해 궁금증을 풀어 보았으면 한다.

형상의 한계를 넘어서기

저자는 조각, 보다 넓게는 형상과 이미지가 지니는 한계성 때문에 글을 쓴다. 저자가 말하는 한계성은 두 가지이다. 첫째, 조각에 자신의 이야기를 모두 담을 수 없다는 것이고, 둘째, 조각이라는 형상 속에 담긴 모든 이야기를 보는 이들이 다 읽어 낼 수 없다는 것이다. 저자는 이 두 가지가 조각에서 가능하다면 더 이상의 글쓰기를 접고 침묵하는

지혜를 배우고 싶다고 말한다.[1]

그러나 저자가 지향하는 조각의 성격상 이것은 원천적으로 불가능한 일이다. 저자는 형상의 힘과 가능성에 자족하며 그 안에 안주하는 형상주의자가 아니다. 저자는 자신의 작품을 포함하여 많은 작품들을 **2장 '말씀과 형상—조각 이야기', 3장 '말씀과 형상—그림 이야기'로** 구분하여 다루고 있다. 저자의 작품들을 살펴보면 '말씀과 형상'은 그의 30년 가까운 작업을 지탱해 온 화두라 할 수 있고 그가 기독교 미술과 문화를 풀어내는 열쇠이기도 하다.

저자는 말씀이 체현된 형상 작업의 가치와 의미를 인정하며 존중하지만, 이러한 작업이 말씀의 실체를 담아내기보다는 말씀을 변형하고 왜곡시키는 위험에 대해 여러 차례 언급하고 있다. 그리고 말씀이 가지는 힘에 비해서 형상의 영향력이 매우 제한된 것임을 강조한다. 어쩌면 이러한 약점과 한계에 대한 인식이 저자로 하여금 글을 쓰게 하였고 결국 그의 글들은 형상이 지닌 약점을 보완하고 그 한계를 넘어서기 위해 노력으로 나타나고 있다.

이웃과의 소통을 위해

이 책의 **5장 '조각과 이웃–만남과 소통의 길'**에서 알 수 있듯이 저자는 작품이 어떤 형태로든 이웃과 소통되어야 하는 것임을 강조한다. 저자에게 있어서 그의 가까운 이웃들은 함께 작업을 하는 동료 작가와 그 작품을 보는 감상자들이다. 저자는 이 책에서 자신의 대학 동기가 콜라주 기법으로 다룬 '다윗의 자손이여 우리를 불쌍히 여기소서'라는 명제의 작품에 대해서 오랜 시간을 무심히 지내다가 저자 자신이 아픔과 절망과 소외의 시간을 겪게 되었을 때 비로소 그 작품과 만날 수 있었고 소통이 가능했던 경험을 나누고 있다.

작가들은 외롭다고 한다. 그 외로움의 뿌리는 바로 '자기애(自己愛)'이다. 대중적인 인

1 오의석, 『예수 안에서 본 미술』, p.13.

기를 누리고 있는 작가라고 할지라도 이웃과의 진정한 소통을 이루지 못하고 있다면 외롭기는 마찬가지이다. 자신의 작품에만 집중하며 늘 자신의 손 흔들기에 지친 한 조각가가 눈을 돌려 그 이웃의 작업을 주목하기 시작했다. 먼저 이웃 작가들의 작품을 주의 깊게 보기 시작했고 작가와 소통을 시도했다. 거기서 길어 올린 작은 이야기들을 또 다른 이웃인 대중에게 담아내기 시작했다. 그것이 모여져서 책이 되었다. 그래서 이 책은 한 조각가가 만난 이웃들의 이야기이고, 보다 많은 이웃을 향한 이야기이다.

세상을 보는 눈, 기독교 세계관

'한국 현대 기독교 미술 산책'이란 부제를 달고 있는 이 책에서 저자는 기독교 미술의 범위를 폭넓게 설정한다. 한국라브리 성인경 대표의 추천의 글에 잘 나타나고 있듯이 저자의 기독교 미술에 대한 관점은 문자적인 말씀을 시각적으로 직역한 미술만이 아니라 말씀의 눈을 통해 세상과 만물을 바라보고 표현한 일체의 작품들이 보다 온전한 의미의 기독 미술이라는 입장을 견지한다. 이는 곧 창조와 타락, 구속(救贖)과 회복이라는 기독교 세계관의 커다란 구조 안에서 모든 대상과 작업의 전 영역을 접근하고 다룰 수 있다는 생각이다. 그래서 책 속에는 자연의 풍경과 생활의 일상, 다양한 인물을 다룬 작품과 설치와 행위미술에 이르기까지 비구상적인 조형 양식들이 두루 포함되어 있다.

저자는 기독교 세계관의 틀 안에서 대부분의 작품에 대한 접근이 가능했다고 말한다. 창조세계의 아름다움을 표현한 작품, 타락으로 인해 왜곡된 세상의 실상과 사람들의 고통에 주목하는 작업, 그런가 하면 말씀을 통한 구원과 회복을 이야기하는 작가 등, 저자가 만난 크리스천 작가들의 작업은 창조와 타락과 구속이라는 범주 안에 자리하고 있다.

결어: 한 점의 모자이크를 보다

이 책은 저자의 말처럼 '한 점의 모자이크'이다. 회화와 조각을 주로 다루지만 공예, 판화, 사진, 스케치, 디자인 등 다양한 미술의 영역을 포함한다. 작가와 작품의 구성도 원로와 중진작가, 신예작가를 비롯하여 한 중학생의 미술 시간 판화작품에까지 이른다. 이

책을 모자이크라고 말할 수 있는 것은 미술의 장르와 작가 층의 다양함 때문만이 아니다. 오히려 동일한 믿음의 고백을 가지는 작가들이 보여 주는 작업의 다양한 주제와 형식과 색깔 때문이라 할 수 있다. 흔히 생각하는 기독교 미술의 전형에서 벗어나 크리스천 작가의 눈에 비친 세상 구석구석의 형상들이 폭넓게 이 책에 나타나고 있다.

이 책이 가지는 모자이크로서의 특성에는 하나의 약점도 있다. 전체 작품들이 하나의 일관된 맥락에서 다루어진 공동체성을 가지면서도 개별적인 작품들 사이에서 긴밀한 유기적 연관성을 찾기 어렵다는 점이다. 이것은 여러 해 동안 매달 한 편씩 자유롭게 다루어진 작품들이 주제에 맞춰 편집된 칼럼집의 한계라고 할 수 있을 것이다.

그런 중에서도 이 책에는 말씀과 형상 사이에서 무던히 갈등하며, 그 둘의 화해와 통합을 위해 힘써 온 한 조각가의 자기 성찰과 이웃에 대한 관심이 곳곳에 묻어나고 있다. 믿음의 눈으로 바라본 미술의 풍성함과 유익이 이 책을 통해 세상에 전해지는 것이 저자의 기쁨이며 보람이라고 말한다. 이 한 점의 모자이크는 지금도 이웃과의 만남과 소통을 기다리고 있다.

[2] 기독교 미술 선언

'기독교 미술 선언'은 1995년 10월 11일, 한국미술인선교회가 주최한 '기독교 미술과 선교'라는 주제의 심포지엄(1995. 10. 11, 이화여자대학교)에서 본 연구자의 논문 〈창조, 타락, 구속의 미술 – 미술에 대한 기독교 세계관의 조명〉의 요약과 결어를 10개 항의 선언 형태로 발표한 것이다. 당시 연구자는 2000년이 이르기 전까지 이 초안적 성격의 선언문이 수정과 보완을 거쳐서 21세기 기독교 미술의 새 장을 열어 가는 초석이 되었으면 하는 바람을 밝혔다. 그러나 별다른 논의와 검증의 과정을 갖지 못하고 학술발표회 연구진의 공저, 기독교와 미술(예영, 2006)에 수록 출간되었고 한국미술인선교회가 매년 발행하는 연회지인 『아름다운 달란트』에 수년간 실렸다. 이 선언은 기독교 세계관의 시각으로 조형미술의 바람직한 모습을 설정해 보기 위해 문화의 변혁자로서 그리스도를 이해하

고, 그의 통치가 미치는 모든 영역을 하나님의 나라로 바라보며, 미술에 대해서도 창조, 타락, 구속의 구조 속에서 그 성격을 규명해 보고자 한 결과이다.

하나. 우리는 고백한다. 하나님의 말씀은 진리이며 그 말씀에 기초한 기독교 세계관은 만물의 전 구조를 이해하고 설명하기에 부족함이 없는 성경적 대안임을 믿고 고백한다. 우리의 미술도 창조 · 타락 · 구속의 틀 안에서 조명됨으로써 그 실체가 밝혀질 수 있음을 선언한다.

둘. 우리는 믿는다. 하나님은 창조주이시며 하나님의 창조는 우리가 행하는 모든 창조적 조형 활동의 원형이 된다. 하나님의 창조는 모든 창조에 앞서는 근원일 뿐만 아니라 완전한 모형임을 믿는다.

셋. 우리는 직시한다. 인간의 타락은 하나님이 지으신 피조계를 왜곡시켰으며 하나님이 주신 조형적 창조력도 오용되기 시작하여 바벨탑과 금송아지로 대표되는 인류 역사의 조형적 실패에 이르렀음을 주목한다. 그리고 우리는 긴장한다. 오늘의 현실 속에서도 조형을 통한 우상 숭배적 문화의 건재함과 위용을 보며 우리는 탄식한다.

넷. 우리는 선포한다. 예수 그리스도를 통한 구속은 성육신과 십자가의 고난, 부활을 통해 미술 또한 창조의 원리와 질서 안에서 새롭게 회복될 것을 요구한다. 더 이상 미술은 하나님과 인간의 사이를 가로막는 형상의 제작에 드려질 수 없으며 하나님을 찾는 구도(求道)의 일로 미화될 수 없고 하나님처럼 높아져서 숭배 받을 수 없음을 선포한다.

다섯. 우리는 알고 있다. 구속의 미술은 곧 예수 그리스도의 주님 되심을 인정하고 그 앞에 굴복한 미술을 의미한다. 그리스도의 주권이 역사한 구속의 미술을 우리는 기독교 미술이라고 부르며 그 미술은 말씀에 기초한 기독교 세계관의 구조 안에서 회복되어 가는 미술이다.

여섯. 우리는 두 가지의 명령 안에서 살고 있다. 문화명령과 선교명령은 우리가 함께 수행해야 할 명령이다. 두 명령은 대립하기보다는 상호 보완적이다. 우리의 과제는 두 명령 중에서 하나를 선택하는 것이 아니라 두 명령을 어떻게 조화롭게 성취시키느냐 하는 것임을 확인한다.

일곱. 우리는 감사한다. 우리가 하나님의 형상을 따라 지음 받았으며 우리의 창조성은 그 형상의 대표적인 한 부분임을 인식하며 감사한다. 피조물 된 우리가 하나님의 형상을 닮았기에 가능한 우리의 창조성은 무에서 유를 창조한 하나님의 창조에 대해 의존적이며 또는 제한적임을 시인한다.

여덟. 우리는 책임을 통감한다. 하나님이 지으신 피조세계를 관리하는 청지기로 우리를 부르심에 대하여 응답한다. 우리의 창조성은 하나님이 맡기신 재능과 재료와 시각 환경을 책임 있게 개발하고 가꾸는 청지기 정신에 의해서 발휘되어야 한다고 결단한다.

아홉. 우리는 헌신한다. 우리는 우리의 미술이 무엇으로 드려져야 하는지를 알고 있다. 우리가 그리스도와 사람들을 위하여 종으로 부름 받았기에 우리의 미술도 그들을 섬기는 종노릇의 한 표현인 것을 고백하며 우리 자신을 종으로 드린다.

열. 우리는 소망한다. 우리의 미술 속에 그리스도의 주권을 세우며, 그분이 주신 명령의 수행자로서, 책임 있는 청지기로서, 충성스러운 종으로서 우리가 말씀의 기초 위에 세워 가는 미술의 집은 하나님이 장차 우리에게 약속한 새 하늘과 새 땅의 거룩한 도성에 정화된 모습으로 편입될 것을 믿고 그리스도의 오실 날을 고대한다.

[3] 연변의 흙과 바람 속에서

– 오의석 야외조각과 스케치 전, 작가의 글 –

연변의 흙과 바람 속에서 나의 미술은 다시 살아났다. 꽃과 아이들, 그리고 이웃의 얼굴을 화첩에 담았다. 거친 화강석을 쪼며, 고철의 녹을 벗기고, 원목을 다듬어 세웠다. 철조의 표면에 빨강, 노랑, 파랑의 원색을 입혔다. 연변을 찾아올 때 예상할 수 없었던 일들이다. 작업과 삶의 일치라는 힘겨운 숙제를 안고 온 이 연변 땅에서 나의 미술은 자유를 누리며 순수함을 회복하게 된 것이다.

1999년, 새로운 세기를 맞는다는 기대에 부풀어 미친 듯이 돌아가던 세상 속에서 나의 미술은 '20세기의 얼룩진 지구를 회상함'이란 화두를 들고 몸부림을 쳤다. 서울에서의 개인전을 시작으로 중국의 곤명, 대구, 부산으로 이어졌던 작품 발표의 기회들은 나의 모든 힘을 소진케 했고, 결국 캄캄한 어둠과 함께 죽은 듯이 누워서 2000년을 맞아야 했다. 지구촌의 어두운 상황과 그 안에서 고통하는 사람들에 대한 주제와 나의 삶은 분열되어 있었다. 민중을 노래하고 이야기하는 귀족이었다고 할까? 고통의 상황을 작품의 주제로 즐기면서 자신은 안전지대 안에서 평안을 즐기는 삶의 불일치 속에 있는 한, 나는 영영 회복될 수 없을 것만 같았다. 연변을 떠올리면서 가까스로 몸을 추스렸고 떠밀리듯이 땅을 찾아들었다.

꽃을 그리는 마음

최루탄 냄새 속에서 미술을 배워야 했던 70년대의 대학 시절, 주말이면 더러 원로 중진의 전시회를 기웃거려 본 적이 있었다. 꽃을 그린 그림으로 화랑의 온 벽을 도배하듯 작품을 내건 어느 유명 작가의 개인전에서 느꼈던 분노를 아직까지도 잊을 수 없다. 기관총이 있었다면 작품에 대고 쏘고 싶다는 충동이 일 만큼 시대의 아픔을 외면하고 사는 것 같은 유미주의자들이 미웠다. 순수 추상의 세계에 깊이 심취해 있는 은사님의 조각전에 작품 포장과 운반을 도우면서 동기들과 나누었던 대화가 기억난다. "야, 이게 ×덩어리보다 나을 게 뭐냐?" 어떻게 점, 선, 면, 양과 괴, 공간, 구조, 이런 조형의 순수성만을

붙잡고 이 시대를 걸어갈 수 있는지가 우리 눈엔 신기하기만 했다. 우리 선생님들은 청각과 시각의 장애자가 아니라면 아마 신선일 것이라는 생각을 했다. 그래서 우린 학교를 마친 후, 민중작가라는 간판을 내걸든 내걸지 않았든 민중 친화적 입장을 견지하지 않을 수 없었다. 분단, 광주의 이야기를 꺼내는 적극성으로부터 적어도 환경과 전통, 지역성의 이야기를 붙들지 않고는 의식의 평안이 없었던 것이다.

어느덧 40대 중반의 나이로 이국의 황량한 벌판에 홀로 서서 꽃을 그리는 내 모습에 놀라며 청년기를 회상한다. 꽃 한 송이를 따뜻한 마음으로 여유롭게 바라보지 못하며 젊은 날을 보냈다는 사실이 새삼 가슴 아프다. 어쩌면 시대적 상황에 의해 뒤틀려지고 희생된 미의식이 아니었던가를 돌아본다. 녹슨 고철과 기계 오브제와 농기구와 창살과 구겨진 드럼통으로 사회체제와 환경에 대한 나의 억눌린 마음을 토해 내던 그 시절, 다행히 내게 신앙의 고백을 담은 몇 점의 십자가와 종교적 상징의 작품이 있었기에 나의 미술은 자폭하거나 질식하지 않고, 그 위험하고 긴 터널을 통과할 수 있었을 것이다.

중세 장인들의 기쁨

2001년 한 해 안식과 함께 주어진 약속의 땅. 연변에서 작업을 위한 재료와 인력과 장비의 지원 속에서 마음껏 노동하며 땀 흘림의 기쁨을 누렸다. 아무 보수와 수입이 없어도 이렇게 일하는 것으로 만족하며 행복할 수 있다는 것이 신기했다. 자비량으로 일하는 연변과기대 공동체의 가족들이 누리는 삶의 비밀에 작품 창작이란 독특한 형태로 참여해 본 것이다. 중세의 장인들이 누린 기쁨이 이런 것이리라 생각되었다. 그들과 달리 내겐 자유까지 있었으니 그 즐거움이 얼마나 더 크겠는가? 학문과 예술, 교육, 종교와 영성까지도 상품이 되고 사업이 되어 버린 세상을 아주 자연스럽게 여기며 살아온 지 오래다. 봉사로서의 학문 연구와 예술 창작이란 생각하기 어려운 세상이 되어 버렸다. 그래서 작품과 작가들은 고통하며 순수한 창작 이외의 일로 힘을 소진할 수밖에 없다. 순수를 표방해 보지만 상업주의의 구조에서 이미 순수의 의미는 빛이 바랜 지 오래다. 어린이들의 무목적의 낙서 외에 순수미술이라 할 수 있는 것이 지구상에 있을 것인가?

그러한 세상으로부터 잠시 떠나 과기대 동산의 캠퍼스에서 보낸 두 학기는 아주 이례

적인 체험이 아닐 수 없다. 강의 부담이 적었던 연구년이라고는 하지만 한 조각가가 일 년 동안 해내기에는 상상하기 어려운 분량의 작업이 가능했다. 창작을 위한 후원과 회복 된 작가의 의식, 미술의 건강한 구조 속에서 이루어진 일이었다. 연변의 흙과 바람 속에 서 제작되어 서 있는 일곱 점의 작품—〈평화〉, 〈유혹〉, 〈묵상〉, 〈가족〉, 〈고난의 언덕〉, 〈언약의 기둥〉, 〈울림〉을 뒤로한 채 이제 산을 내려갈 준비를 한다. 앞으로 여러 작가들이 함께 참여하여 모자이크를 이루어야 할 공원이다. 다음 주자를 기다리는 공원의 빈터엔 아직도 바람이 차갑다.

[4] 영원(永遠)의 탐구, 오의석의 조형세계

– 말씀과 형상/ LOGOS & IMAGE 초대 개인전(2003. 5, 진흥아트홀)

오늘 우리는 조각가 오의석이 제작해 온 작품들을 한눈에 만날 수 있다. 그의 모든 작 품들, 1978년 미술대학을 졸업한 이후 최근까지 만들어진 작품들을 살피다 보면 그 안에 흔들림 없이, 해체되지 않고 있는 한 가지 주제를 접하게 된다. 그렇다면 시들지 않고 한 결같게 작품들 안에 자리 잡고 있는 그것은 무엇이고 또 그렇게 한 힘은 무엇인가?

1

누구든 오의석에게 왜 조각을 해 왔냐고, 왜 예술가의 길을 걷고 있냐고 물으면 그는 주저 없이 "영원"을 사모하는 마음 때문이라고 한다. 영원은 초시간적 실재이다. 그리고 단 순한 이론적 실재가 아니기에 신앙이나 인격적 단어에 바탕을 두는 것이다. 일반적으로 영 원이란 한정적이고 가시적인 그 너머의 일로 여겨진다. 그리고 필연적으로 여기서 인간의 한계는 죽음의 문제와 만나게 된다. 그렇기 때문에 영원에 대한 관심은 사실 오의석만의 특 별한 것이 아닐 수 있다. 동서고금의 역사는 이를 쉽게 증면해 준다. 실로 인간의 역사는 인 간의 한계를 극복해 보려는 유한 뛰어넘기의 다양한 경연장이었다고 할 수 있을 정도로 많 은 얘깃거리를 가지고 있다. 물리적 한계를 지닌 인간이 자신의 신체를 가꾸고 연장하기 위

해 섭생에 대한 지대한 관심을 갖는 것으로부터 시작해서 의약의 연구, 신체 기능의 조절, 우상을 매개로 한 주술, 사후 시신의 보존과 유지 그리고 이를 위한 거대한 분묘의 조성 등이 그것이다. 하지만 각 시대의 신출귀몰한 발상과 구현들이 결국 오늘날 우리에게 남겨 준 교훈은 간단명료하다. 어쨌거나 인간은 유한하다는 것이다. 인간은 유한한 존재 그 이상도 그 이하도 아니란 것 이다. 그 오랜 기간 끈질기고 집요하며 처절한 노력이 있었음에도 불구하고 말이다. 반면, 유사 이래 각 시대마다 절대 권력 계층의 영원에 대한 욕구 실현을 위해 민중에 대한 압제와 희생이 담보되었던 것을 알게 된다면 인간의 이런 탐구는 유치한 이기심과 패잔병의 빛바랜 계급장 같은 쓸쓸함만을 느끼게 한다. 현대인들도 여기서 예외일 수 없다. 싱싱한 육체를 지속시키고자 하는 노력과 건강에 대한 집착이 집단적 노이로제 현상으로까지 나타나는 것을 보면 영원에 대한 욕구는 그전보다 더하면 더했지 덜하지는 않다. 그렇다면 영원에 대한 오의석의 관심도 이런 집착의 일종인가?

영원에 대한 관심은 그에게 진작부터 있었다. 청소년 시절, 중학생 때부터 그는 현실 세계 너머에 있을 그 무엇에 대한 궁금증과 답답함, 동시에 그에 대한 탐구심을 지니고 있었다. 아직 어린 나이지만 예술과 종교, 철학에 대한 꿈이 자신의 이러한 사모함에 해결책을 제공해 줄 것이라고 생각했다. 흐릿하게나마 이들이 그의 목마름에 물꼬를 터주리란 희망을 갖게 될 즈음, 헤르만 헤세의 "지와 사랑", 서머싯 몸의 "달과 육 펜스"는 급기야 그가 미술을 전공하게 하는 결정적 요인을 마련해 주었다. 왜냐하면 그 어린 나이에도 자신이 철학에 묶이기엔 너무 감성적이었고, 종교의 길을 가기 위해 모범적인 삶으로 뒷받침하기엔 자신이 없어서, 결국 구도와 방종의 두 길을 함께 갈 수 있게 하는 미술의 길을 택해야 한다고 마음먹었기 때문이었다. 하여 이후 그의 청소년기는 미술로 인해 행복한 시간들이었다. 하지만 미술대학 입학 후 미술에 대한 이런 기대가 산산조각 나고 말았다. 미술이 생의 궁극적 갈증을 풀어 줄 생명수 역할을 할 것이란 기대에 비해 미술 대학의 생활은 실망만 던져 주었다. 미술계에서 만난 사람들을 통해 현대미술의 정체란 순수라는 이름하에 비즈니스, 정치이며 자기관리의 또 다른 기법이라고 여기게 되었다. 게다가 최루탄과 화염병의 공방전이 이뤄지는 당시의 현실 속에서 미술은 그저 묵묵부

답이며 무능함 자체였다. 그는 미술에 대해 속았다고 생각했다. 이로써 그에게 남은 것은 미술에 대한 지독한 회의, 좌절, 인생에 대한 절망뿐이었다. 영원에 대한 탐구심은 이렇게 물 건너 간 것이었고 이젠 자기 자신을 담아내야 할 현재조차도 거세당했다고 여겨졌다. 이 절망의 시대에 그를 살아나게 한 것이 예수였다. 그가 오의석을 찾아왔다. 1977년 미술대학 3학년 그의 나이 스물두 살 때.

2

성육신(聖肉身, Incarnation)이란 육체의 한계, 사고의 위험, 질병의 위기를 가진 유한한 인간에게 무한의 신이 인간의 낮은 자리를 몸을 낮추어 그 스스로 내려왔음을 의미한다. 다시 말해 성육신이란 무소 부재하여 항상성을 지닌 영원한 조물주 자신이 한정적인 피조세계에 자신의 뜻을 펼치는, 그리하여 자기 자신을 내려놓는 경로이다. 유한한 피조물의 측면에서 본다면 이것은 혁명적인 사건일 수밖에 없다. 시간이란 한계와 물질이란 틀을 전제로 사는 인간에게 성육신이란 초자연적인 사건이기에 경험적이고 합리적인 틀거리로 이것을 설명, 이해하기란 당연히 한계가 있다. 여하튼 조물주가 인간을 자기 형상으로 짓고 그에게 생명의 기운을 불어넣어 생명체로 만들고 또한 자기 스스로 이 인간의 세계로 내려온 것, 이것이 성육신이다. 성육신이란 결국 순간과 영원이 이어지는 통로이며, 가시와 비가시의 세계가 만나는 접촉점이고, 무한이 유한을 만나 주는 문턱이기도 하다. 물질 속에 작가 자신의 비가시적 정신을 투사하여 그 정신을 형상화시키는 것이 조각가라면, 조각가 오의석에게 이 초자연적인 성육신, 예수와의 만남은 기가 막힌 일이 아닐 수 없었다. 새로운 인생의 통로를 얻은 것이다. 그래서 1977년 이후 오의석의 작품 속엔 이 이야기들이 가득하다.

3

오의석의 작품은 대략 네 시기로 구분된다.

첫 번째 시기는 1986년 1회 개인전을 정점으로 나타난 기계 폐품과 철 오브제가 전기용접으로 접합된 작품들의 기간이다. 이는 대학 시절부터 시작된 것인데 누보레알리즘

과 네오다다에 의해 확립된 쇠 부스러기 스크랩의 전통 안에 자기의 주제를 담아낸 결과물들이다. 당시 오의석이 사용하던 이 기법은 1950년대 이후 정크아트(Junk Art)라는 이름으로 유럽과 미국에서 존 체임벌린, 세자르, 수베로, 팅겔리, 파올리치 등이 산업 폐기물이나 공업제품의 폐품에서 작품의 소재를 찾으려 했던 흐름과 맥을 같이한다. 이때 오의석은 자신의 작품들을 "부활의 조형"이라 이름 붙였는데, 이는 본래의 기능과 역할이 상실되거나 폐기된 상태로 있던 산업 오브제와 고철이 새로운 의미를 지니는 전이(轉移)의 과정을 거쳐 작품으로 나타나기 때문이었다. 즉 부활이란 죽음과 생명을 그리고 회복을 전제로 한다는 사실과 통한다. 그래서 우리는 이 시기에 죽음과 부활과 생명을 담기 위해 다양한 십자가 형태를 응용한 그의 연작들을 만날 수 있다. 그리고 인간과 더불어 자연의 회복을 열망할 뿐만 아니라 시대의 현실과 사회 구조에 대한 저항과 시위도 만나게 된다. 전자가 자연석과 철 오브제 혹은 자연목과 철 오브제로 표현되었다면, 후자에는 철대문, 창(窓), 호미와 괭이, 쇠스랑 등의 농기구, 오브제 접합과 철판 작업 등이 사용되었다.

그의 작업이 고철과 용접의 시기에서 두 번째 시기인 테라코타(terra-cotta)의 시기로 바뀌게 된 것은 그가 서울에서 대구로 거처를 옮긴 이후부터이다. 테라코타, 구운 흙, 점토로 조형한 작품을 그대로 건조하여 1,000°C의 불로 구워내는 방법, 오의석이 이렇게 흙으로 사람의 형상을 빚어 불에 굽는 테라코타에 관심을 갖게 된 것은 1989년 그가 대구 지역의 대학에 자리를 잡으면서 인근 경주 부근의 가마와 안강의 옹기토가 그에게 새로운 작업환경으로 나타났기 때문이다. 이와 더불어 그가 언젠가부터 학교의 박물관에서 만난 신라 토기의 빛과 질감에 마음이 끌린 점도 있다. 하지만 무엇보다 흙으로 사람을 빚는 작업, 이것은 조물주가 그의 형상을 닮은 창조력을 지닌 존재로서의 인간을 조성했던 그 사건을 더듬고 확인하며 상기해 보자는 것이었으리라. 영원과 영원을 염원하는 인간, 영원한 존재인 창조주에 의해 흙으로 만들어지고 그의 숨결이 불어넣어져 생명을 얻는 그 사실에 원시(元始)적으로 접근해 보자는 것이었다. 그런데 우리는 오의석이 흙을 구워 내는 과정에서 꼭 필요한 불에 대해 주목했던 점을 여기서 눈여겨볼 필요가 있다. 테라코타가 되기 위해서 흙으로 성형된 형상들이 조심스러운 건조 과정을 거친 후, 반드시

소성(燒成)을 위한 가마를 통과해야만 한다는 점, 모든 형상이 가마 안에서 들어가기만 하면 작가가 의도했던 모습대로 만들어져 나오는 것이 아니라는 점 말이다. 아무리 조각가의 의중을 잘 담아낸 흙덩어리일지라도 가마 속의 불과 열기를 제대로 견디지 못한다면 결국 그것은 터지거나 주저앉아 버려 모든 수고가 수포로 돌아간다. 오의석은 이런 점에서 소성의 과정 중 필수적인 불은 흙으로 빚어진 작품에 대한 시험이자 심판이라고 생각했다. 그래서 테라코타의 재료인 흙, 주제인 사람, 그리고 마지막 과정인 소성(불)은 신의 창조와 심판, 즉 영원에 대한 변증적 조형관으로 그에게 정리된다. 1992년 그는 두 번째 개인전 "흙, 사람, 불"에서부터 유감없이 이것을 보여 주었다.

오의석의 작품을 세 번째로 구분하게 하는 것은 콜라주(collage)를 사용하면서부터이다. 콜라주 기법을 그가 사용하게 된 것은 대학생 해외 봉사단의 지도교수로 아시아의 가난한 나라 방글라데시의 쩔마리를 다녀온 1997년 이후부터다. 그는 그곳에서 너무나도 비참하고 힘겨운 사람의 삶을 목격하게 된다. 현지의 충격이 그에게 매우 큰 것이어서 여행 내내 가난하고 고통받는 자들에 대한 번민을 털어 버리지 못했다. 그는 너무나 부담스러웠다. 결국 외면하고 싶어도 도저히 외면할 수 없는 엄연한 현실 앞에서 비껴가기보다는 도리어 그의 작품을 그들 속에 끌어내리기로 했다. 이것은 지구촌 곳곳에서 겪는 사람들의 불행, 인류의 절망과는 너무나도 무관하게 동떨어져 있는 미술의 고급한 논리와 안락을 추구하는 기능에 대한 오의석의 갈등, 그 연장선에서 나온 대안이기도 했다. 콜라주는 피카소와 브라크 같은 입체파 작가들이 그림의 한 부분에 신문지 벽지, 악보 등의 인쇄물을 붙인 것으로 시작되어 제1차 세계대전 이후 다다이즘 시대를 거치면서 부조리와 냉소적인 충동을 겨냥할 목적으로 사용된 기법이다. 오의석도 여러 가지 오브제, 즉 종(種), 지구의, 타자기, 장화, 우의, 모자, 프라이팬, 유모차 그리고 십자가 등에 기아와 전쟁, 폭력, 낙태, 환경오염 등의 사진들을 복사하여 붙임으로써, 사람들이 외면하고자 하는 이 땅의 낮은 곳, 고통당하고 있는 사람들의 자리로 자신의 작품과 함께 내려앉기를 시도했다.

우리는 오의석의 이런 생각과 태도를 프랑스 현대 철학자 에마뉘엘 레비나스

(Emmanuel Levinas, 1906-1995)에게서도 볼 수 있다. 레비나스는 우리가 이웃을 배려하고 각 인간의 연약함을 받아들여야 한다고, 그리고 이로 인해 무한에 대한 길, 즉 영원이 열린다고 말한다. 그는 인간이 자기 안에 타인을 받아들이고 타인을 대신하는 삶을 살아갈 때 이기적인 욕망의 내가 타인에 대한 책임 있는 주체로 바뀐다고 보았다. 즉 이웃에 대한 헌신과 개방, 책임감을 가질 때 무한을 향한 개방(Ouverture vers l'infini)이 생겨난다는 뜻이다. "타자성의 철학" 혹은 "평화의 철학"으로 불리는 레비나스의 이런 생각은 확실히 서구 사회의 축을 이루고 있는 자아중심적 사고에 대해 대립각을 세우는 것이다. 근대 이후 서구 사회는 인간을 사유(思惟)하는 존재로 규정해 왔다. 사유를 통해 나는 나와 다른 것을 서로 구별할 수 있고 나에 대해서 나라고 스스로 인식할 수 있기 때문이다. 곧 사유란 나의 나 됨을 가능케 하는 조건이요, 본질이라고 생각했다. 그런데 여기서 체질적으로 나와 다른 이에 대한 거부 현상이 나타난다. 세계의 모든 중심은 이렇게 사유하는 나이고, 이런 나에게 다른 이와 다른 것을 복종시키고자 하기 때문이다. 급기야 나 외에 다른 것이 존재한다면 이는 견딜 수 없는 사실이 된다. 여기서 정쟁과 폭력이 들어설 틈이 생긴다. 다른 것을 다르게 놓아두지 못하고 나의 틀 속에 다른 것을 강제로 맞추기에 전쟁과 전체주의의 철학은 바로 나 하나만의 이념이나 생각으로 모든 것을 통일하고 포괄하는 데 앞장선다. 그러나 레비나스는 남을 섬길 때 온전한 주체가 탄생한다고 본다. 레비나스와 오의석이 만난 동일한 예수가 자신의 몸을 낮추어 성육신 한 섬김의 존재로 온 것처럼 말이다.

1999년 오의석은 이와 같은 마음으로 서울, 부산, 대구로 이어지는 세 번의 개인전과 중국 전시 등을 의욕적으로 갖게 된다. 그가 그의 전시에 "20세기의 얼룩진 지구를 회상함"이라 이름 붙인 것같이 자신의 작품들을 낮은 곳으로 내려놓기 위해 애썼다. 그러면서 20세기가 저물었고 새천년이 전시 이후의 탈진함 속에 "그러면 너는 어떻게 사느냐"라는 질문과 함께 다가왔다. 불현듯 민중을 이야기하는 귀족 조각가 자신을 보게 된 것이다. 이 질문은 작품과 삶의 일치라는 중압감에 기인한 것이었다. 그의 말을 빌리자면 이런 갈등 속에서 2000년을 죽은 듯 맞이했다고 한다. 무리한 작업으로 문제가 생긴 건 강도 작업과 삶의 불일치에서 오는 침체에 한몫 거들었다. 그는 이때 광산촌에서 한때

전도사로 일했던 반 고흐와 하버드의 교수직을 버리고 정신지체 장애인 공동체에서 생애를 마친 헨리 나우엔의 삶을 짚어 봤다.

오의석의 작품들의 네 번째 시기는 그가 중국 연변을 안식년의 장소로 선택한 시기와 일치한다. 2001년 그는 뉴욕이나 파리 같은 곳을 마다하고 조선족과 탈북자들의 땅인 중국 연변을 희망했다. 마침 연변과기대학의 조형설계연구소에서 그에게 건축가들과 함께하는 조각공원 프로젝트 참여를 요청했다. 당초 자신에게 주어진 일이 없다면 비를 들고 운동장이라도 쓸고 오리라 마음먹고 떠났던 길인데 예상치 못한 일이 그를 기다렸던 것이다. 터를 마련해 놓고 조각가를 기다리고 있던 연변의 사람들을 만났던 것이다. 남을 섬기러 연변으로 간 것인데 도리어 그곳에서 조각을 위한 재료와 장비의 지원을 받게 되어 마음껏 노동하며 땀 흘릴 기회를 얻게 되었다. 희한한 일이 벌어졌다. 이때부터 연변이 거꾸로 오의석에게 생기를 불어넣으며 그를 피어오르게 했다. 40대 중반의 나이로 이국의 황량한 벌판에 찾아들었던 그에게 실로 전혀 예상 밖의 일이 일어난 것이다. 5월에서야 가까스로 새싹의 움이 트는 연변의 흙과 바람, 그곳의 사람들이 오의석과 그의 미술을 어루만졌다. 그는 이 기간 동안 다양한 재료들을 사용하며 많은 양의 조각들을 제작했다. 평생 이처럼 많은 작품을 단기간에 제작해 볼 기회는 없었다. 그만큼 많은 분량이었다. 거친 돌들을 쪼았고, 철판들을 용접했으며, 나무들을 다듬었다. 〈평화〉, 〈유혹〉, 〈묵상〉 등 일곱 점의 대형 야외조각들을 조각공원에 세웠다. 또한 물이 오른 언덕에 서서 꽃이며 나무며 돌들 그리고 산과 물줄기들을 그렸다. 이러면 이럴수록 꽃 한 송이 따뜻하고 여유롭게 바라볼 수 없었던 그의 젊은 날이, 시대 상황에 의해 뒤틀려지고 희생되었던 미의식이 어루만져졌다. 고철에서 녹들이 떨려져 나가고 그 자리에 총기 있는 금속성이 활개를 치며 돋아나는 것같이 그가 살아나고 있었다. 정말 산은 산이고 물은 물이 되고 있었던 것이다. 연변, 이곳은 그가 작업과 삶의 일치라는 난제를 안고 찾아온 땅이었는데 이렇게 이 땅은 그에게 미술의 자유를 그리고 순수함을 회복하게 했다. 오의석은 일 년 뒤 안식년을 마치고 다시 한국으로 돌아왔다.

4

영원을 탐구하며 그 길로 가길 갈망하는 오의석에게 영원이란 현재가 연장되어지는 단순하고 막연한 물리적 환경이 아님을 알 수 있다. 현재 또한 지나간 것과 오지 않은 것들 사이의 막연한 이행기가 아닌 것이 드러났다. 지금은 미래를 부르며 동시에 지나간 시간들을 다독거린다. 이 모두가 책임감과 회복이 생동감 있게 어울리며 꿈틀거리는 신나는 공동체이다. 그래서 우리들에겐 다가올 앞으로의 시간과 거기에 담길 오의석과 그의 예술이 흥미진진하기만 하다. 그리고 오늘 이참에 우리도 우리의 삶을 한번 돌이켜 보자. 오늘을 살고 오늘을 노래하며, 나른하지 않게 그렇지만 너무 빠르지 않게.

오늘

구 상

오늘도 신비의 샘인 하루를 맞는다.
이 하루는 저 강물의 한 방울이
아득한 푸른 바다에 이어져 있듯
과거와 미래와 현재가 하나다.

이렇듯 나의 오늘은 영원 속에 이어져
바로 시방 나는 그 영원을 살고 있다

그래서 나는 죽고 나서부터가 아니라
오늘서부터 영원을 살아야 하고
영원에 합당한 삶을 살아야 한다.

마음이 가난한 삶을 살아야 한다.
마음을 비운 삶을 살아야 한다.

– 글 이웅배 / 조각가, 국민대 교수

오의석

국내외 개인전 26회를 가진 조각가.
대구가톨릭대학교 환경조각전공 교수로 32년을 재직하며 가르쳤다.
서울대학교 미술대학 조소과와 동 대학원 졸업, 합동신학대학원을 수료했으며, 경북대학교 대학원에서 「한국 현대미술에 체현된 로고시즘 (Logos-ism)연구」로 미술학박사 학위를 받았다.

미국 Calvin College 미술학과, 중국 연변과학기술대학 건축예술학부 연구교수, 대구가톨릭대 미술대학장, 디자인대학원장을 역임하였다.

지서로 『예수 안에서 본 미술』(2006), 『로고스와 이미지: 그 접점에 서다』(2012)가 있고, 작품집 『말씀과 형상』, 공저로 『기독교와 미술』, 『이미지와 비전』, 『예술과 창조적 분별력』, 주요 논문으로 「한국 현대조각에 나타난 포스트모더니즘의 양식적 특성에 관한 연구」, 「한국 현대 기독교 미술의 현실인식과 조형적 체현 연구 Ⅰ, Ⅱ」, 「대지예술의 지형과 세계관」 등이 있다.